# 你不可不知道的
# 100首
# 鋼琴曲與器樂曲

*You must know these*
*Melodies*

大師與樂器，奏出風格各異的美好旋律。
文字與樂曲，譜出視聽兼具的絕妙閱讀。

**最純粹的聲音，最貼俗的樂曲**
精選巴哈、莫札特、貝多芬、孟德爾頌、蕭邦、舒曼、李斯特、柴可夫斯基......等古典大師的鋼琴曲與器樂曲
這是你不可不知的100首經典，你不可不聽的100首的扣人心弦

# Contents  目錄

# _Violin_ 小提琴曲

## *Cello* 大提琴曲

# *Flute* 長笛曲

# *Guitar* 吉他曲

# *Clarinet and Pipe organ* 豎笛與管風琴

 **出版序**

兼顧聽覺與視覺的雙重閱讀饗宴

　　音樂能撩撥人們的各種心情，它會使人快樂、甜蜜、溫暖、心靈沉靜；也能令人憂愁、悲傷、激奮、昂揚。音樂是最形而上的藝術形式，它無法閱讀、無法用眼睛觀賞，只能透過樂器(包括人聲)發出的聲響，用耳朵、用心靈去聆聽欣賞。除非是專業人士，一般人光是看樂譜，是無法感受音符所要傳達的奧妙感受與顫動的情緒的。

　　以演奏規模來區分，可分為器樂曲、協奏曲、交響曲與交響詩。所謂的器樂曲，指的是為單一種樂器所譜寫的樂曲，其中有小品，但也不乏氣魄驚人的宏大曲子。器樂曲是所有學音樂、喜歡音樂的人最早接觸的樂曲，雖然單一的器樂曲沒有交響曲與交響詩來得氣勢磅礴、結構宏偉，也沒有協奏曲來得華麗多姿、變化多彩，但其所表現出的樂器特色與無可取代的技巧及純淨的質感，卻是許多大

曲子所無法比擬的，更是最能展現音樂家魅力與高超演奏技巧的樂曲。

在挑選這 100 首經典器樂曲時，我們多方參酌各種統計數據，精新挑選最受愛樂者歡迎的作品。為了避免遺珠之憾，有些組曲我們便將它視為一首曲子，以便能容納更多作品以饗讀者。這 100 首經典曲目，年代跨越了巴洛克樂派、古典樂派、浪漫樂派、國民樂派到現代樂派，概括了音樂史上重要音樂大師的精心傑作。雖然在樂曲方面多數選擇了大家最熟悉、創作數量最龐大的鋼琴曲，但也盡可能的選錄了包括：小提琴、大提琴、長笛、吉他、豎笛等著名的樂曲，以期擴大讀者的欣賞範圍。

然而，即便文字再精采、說明再多，無法親耳聆聽音樂，讀者很難透過閱讀去理解音樂所想傳遞的情感。因此，我們特別在介紹每一首曲子的開頭，都附上一個二維碼，方便讀者透過手機掃描二維碼直接連結音樂播放平台，立即聆聽書中所推薦的器樂曲，並同步閱讀關於該首樂曲的作曲家生平、創作背景、創作故事，兼及理解相關的音樂知識，讓讀者能兼顧聽覺與視覺的雙重閱讀需求。

音樂的魅力是無遠弗屆的，它穿越無數個世代，飄散在每一個需要感動的角落裡，成為當時的時尚潮流。經過數百年之後，更沉澱為今日的曠世經典。透過本書對經典樂曲的多角度描繪，我們期待您或可在清楚的詮釋、完整的說明，以及同步聆賞音樂的設計

中，讓每一首曲子都能在書頁中鮮活躍動起來，讓旋律變得更加親近，讓音樂的內涵也變得更加豐富。

　　除了音樂，我們的生活中還不能缺少包括：藝術、文學、生活美學等範疇的許多美好事物，它們之間交錯發展，累積成經驗與智慧，而我們藉著閱讀、傾聽、經驗沉澱，形成了個人的氣質與獨特風格。規畫出版無可取代的經典音樂、藝術、文學書籍，一直是我們的重要的出版方針，我們期待讀者對本系列書籍的喜愛與指教，您的支持將是我們持續邁進的最佳動力。

<div align="right">

華滋出版總編輯

許汝紘

</div>

*Piano* 鋼琴曲

鋼琴曲的《舊約聖經》

# 巴哈 平均律鋼琴曲集

| 作 曲 家 | 巴哈 Johann Sebastian Bach, 1685 ～ 1750 |
| --- | --- |
| 作品編號 | 第一冊 BWV846 ～ 869，第二冊 BWV870 ～ 893 |
| 樂曲長度 | 第一冊約 1 小時 49 分鐘，第二冊約 2 小時 30 分鐘 |
| 創作年代 | 第一冊 1722 年，第二冊 1744 年 |

　　許多後世的音樂家及音樂愛好者，對於巴哈十分推崇。僅一部《平均律鋼琴曲集》所得到的褒揚就不知凡幾，如說它是技巧的百科全書、是巴哈的音樂大全、是古典音樂的典範等。而十九世紀的指揮家畢羅（Hans Guitar von Bulow, 1830 ～ 1894）更是把巴哈的《平均律》喻為音樂上的《舊約聖經》，把貝多芬的奏鳴曲比喻為《新約聖經》，其重要性可見一斑。

　　巴哈《平均律鋼琴曲集》共有兩冊，第一冊在 1722 年完成時，簡直可說是人類音樂史上，對於音律的一次改革性創造。在那之前，古鋼琴都是按純律調音彈奏的，只能彈少數幾個調，一般超過三、四個調號的調性幾乎不用。而巴哈將古鋼琴按照平均律調音，以數學方法將八度音程分成十二個音程相等的半音，這樣就能彈出

所有的大小調，而且還可以自由的轉調。巴哈這一項創舉，大大開拓了音樂的表現力。

巴哈於 1744 年完成《平均律鋼琴曲集》當中的第二冊，與第一冊的目的相同，是屬於教學用的作品，作為給妻子安娜與子女的音樂練習曲。巴哈曾說，創作這套曲目的目的，是為了給願意在音樂上下功夫的青年方便練習，而技巧已熟練者，也可以藉此享受音樂的樂趣。

這兩冊共四十八首無標題鋼琴曲，包含前奏曲與賦格，每一首都示範了某個特定的創作與演奏技巧，而且沒有任何重複的曲子，也沒有具體情節、主題上的直接相關，僅靠共同的調性和內在的情感結合在一起。這部音樂家用二十多年才完成的偉大作品，預言了鍵盤樂器的光明前程，是奠定現代鋼琴技術的重要文獻，僅僅是這一點，就已經使後人受用不盡。

巴哈《平均律鋼琴曲集》第一卷第一首前奏曲的手稿。

由 19 世紀末的雕塑家瑟夫納所創作的巴哈銅像，現在安置於聖湯瑪斯教堂的院子中。

在巴哈 10 歲時，雙親不幸過世，於是巴哈就由他的大哥負起扶養之責。巴哈的大哥身為教堂風琴師，很自然地教導巴哈彈奏管風琴和大鍵琴，巴哈便是在這段期間裡，奠下了演奏鍵琴樂器的基礎。

基於對音樂的酷愛與渴望，巴哈在短時間內就把哥哥為他安排的所有樂曲學習課程練得滾瓜爛熟，而這些似乎不太能滿足他。他一再央求哥哥讓他看當時一些著名大師的大鍵琴樂譜，但都被哥哥嚴厲拒絕。於是小巴哈趁著夜深人靜、哥哥入睡之後，偷偷拿樂譜來抄。因為不敢點油燈，只好就著月光抄譜，等到東方泛白，才不得不將樂譜放回原位。他花了六個月的時間，好不容易即將完成，卻被哥哥發現，哥哥在盛怒之下，把巴哈辛苦抄好的樂譜全丟進壁爐，並責備巴哈不該罔顧自己的健康，更不該背地裡抄譜。音樂的教育應當循序漸進，那些樂譜對當時的巴哈來說確實仍嫌高深。經過哥哥的開導後，巴哈才知道自己差點因一時的好高騖遠，毀了未來的音樂之路。

掃一掃聽音樂

不單純的催眠曲

# 巴哈 郭德堡變奏曲

| 作 曲 家 | 巴哈（Johann Sebastian Bach, 1685 ～ 1750） |
|---|---|
| 樂曲編號 | BWV988 |
| 樂曲長度 | 約 75 分鐘 |
| 創作年代 | 不詳，約 1741 ～ 1742 年於萊比錫出版 |

巴哈原本將此曲取名為「有各種變奏的抒情調」，但後來因為這首曲子是為他的學生郭德堡所寫，所以又被稱為《郭德堡變奏曲》。郭德堡是當時駐在宮廷，俄羅斯使臣凱沙林伯爵官邸裡的年輕大鍵琴好手。1737年他還只有 10 歲時，被伯爵託給巴哈訓練，他與巴哈的師生情緣因而開展。這位伯爵居住於萊比錫時期，因公事繁重與疲勞過度患了嚴重的失眠症。郭德堡為了幫伯爵消除症

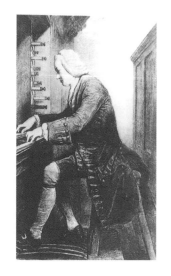

巴哈彈琴圖，現在收藏於萊比錫。

1740 年由艾里阿斯・歌德利布・豪斯曼所繪製的巴哈肖像。據說這是一幅比較可信的巴哈肖像畫，他的手中拿著的是卡農的曲譜。

狀，而請巴哈為他譜寫催眠音樂，巴哈於是在很短的時間內完成了這首變奏曲。

巴哈選了一首節奏較慢，但是充滿裝飾音的舞曲，然後根據這首舞曲的簡單旋律作出三十段變奏，把原曲的曲調可以變化的地方通通用上，並且發揮到淋漓盡致的地步，而且還自己加上一些不可思議的變化。

這部作品不僅是一連串的變奏，也具有獨特的結構：每三段變奏就出現一段卡農，而每一段卡農的音程也越來越大。比如第一次出現的是同度卡農，第二次出現的是二度卡農，然後是三度卡農……，以此類推。而穿插在卡農之間的變奏，離原始主題也越來越遠，然後又由繁入簡；最後則以一開始的主題結尾。其中每一段變奏，都有不同的風格，旋律線條此起彼落，複音音樂的特色明顯。

全曲演奏完超過一小時，是現代音樂治療與精神放鬆上不可或缺的曲目。除此之外，《郭德堡變奏曲》也被譽為是巴洛克時期變奏曲的巔峰之作，演奏所需的高難度技巧常令人卻步。

這首曲子比較容易被大眾所接受，而曲子真正的主題並不是出現在三十個變奏前的《薩拉邦德舞曲》主旋律，而是裡面的低音與和聲。最重要的特色則是卡農形式的運用，也就是一個聲部在一定時間間隔後，尾隨前一個聲部，並且重複前一聲部的每個音符（或

是音程順序），堪稱是巴哈所有鍵盤作品中結構最複雜、最紮實的一首。

　　這首氣勢磅礴的曲子，在經由技藝超群的大師巧妙演繹之後，將最嚴密的邏輯秩序跟最自由的抒情表達融而為一，使人讚嘆不已。

## 鋼琴的前世今生

　　鋼琴比起其他弦樂器，如小提琴，出現的時間要晚一些。最早的鋼琴與現代鋼琴不太一樣，在鋼琴出現之前，有一種鍵盤樂器（keyboard）叫做「大鍵琴」（harpsichord），音色聽起來比較清脆，很像吉他撥弦的聲音。在巴哈所處的那個時代，還在用這種鍵盤樂器。後來出現了鋼琴的前身「古鋼琴」（fortepiano），聲音有點像大鍵琴，音色同樣很清脆，聲音持續時間短，不過比較像是彈出來的，而不是撥出來的。

　　現代鋼琴的音域比較寬廣，音色飽滿，不會太過於清脆而顯得單薄，聲音也能持續比較長的時間。由於音域寬廣，音色單純，不會像弦樂器產生許多共振的泛音，因此適合用來精確定出想要的音準。但是也因為缺乏泛音，使得音色並不如弦樂器那般溫暖、豐富。

　　鋼琴獨奏經典中，巴哈被稱為《舊約聖經》的《平均律》（Well-Tempered Klavier），與貝多芬被奉為《新約聖經》的鋼琴奏鳴曲，是傳統學習鋼琴者的必彈曲目。

跟著公主陪嫁而誕生的作品

# 史卡拉第 奏鳴曲

| 作 曲 家 | 巴哈 Johann Sebastian Bach, 1685 ～ 1750 |
|---|---|
| 作品編號 | 第一冊 BWV846 ～ 869，第二冊 BWV870 ～ 893 |
| 樂曲長度 | 第一冊約 1 小時 49 分鐘，第二冊約 2 小時 30 分鐘 |
| 創作年代 | 第一冊 1722 年，第二冊 1744 年 |

1728 年，葡萄牙的長公主芭芭拉拜別親愛的父王母后，遠嫁到西班牙去。浩浩蕩蕩的婚禮隊伍中，有一位來自那不勒斯的優秀音樂家，準備跟著陪嫁過去。那人是芭芭拉的恩師，義大利首席歌劇作曲家亞歷山大的第六個孩子——多明尼哥‧史卡拉第。那年他 43 歲。

史卡拉第肖像畫。

　　小史卡拉第很早就離開故鄉義大利，到伊比利半島尋求發展。34歲時，他在葡萄牙首都里斯本暫時安定下來，進入宮廷教導公主音樂，後來又隨芭芭拉跋涉到西班牙擔任宮廷樂長。此後的漫長歲月，史卡拉第大多在阿蘭惠茲皇宮渡過，那裡音樂活動非常興盛，而他和義大利閹割男歌手法利內里（Farinelli）是其中的靈魂人物。

　　就在這段日子裡，他熱愛音樂的高徒芭芭拉，意外替他開啟了創作的黃金年代。正所謂教學相長，由於芭芭拉很精通鋼琴及大鍵琴，史卡拉第為她寫出超過555首的鍵盤奏鳴曲。更因為她的贊助，這些作品被抄寫起來裝訂成冊，累積成十多卷流傳到後世。

　　這些奏鳴曲好比巴洛克音樂中的珠玉，曲曲小巧輕靈、光彩飛舞，說明了史卡拉第並沒有繼承父親偉大的歌劇事業，而是在鍵盤樂中找到了自己的天空。與同年代的巴哈和韓德爾曲風完全不同，史卡拉第創作出情調獨特、效果繽紛的鍵盤音樂，不僅擁有活潑的舞蹈節奏，更能感受得到佛朗明哥風情、西班牙浪漫格調、絢麗的吉他撥奏……最特別的是還融入了義大利歌劇的明朗快活和諷刺。整體曲目可以形容為「讓音符不斷舞舞舞的555首奏鳴曲」，充斥著生命力，十分豐富有趣！

　　當中有些曲子可能是為芭芭拉的孩子們而作，彈奏起來相當簡易，但絕大部分都像是要考驗演奏者似的，需要兩手飛速交叉彈

奏，突來的強奏時常在下一秒乍然而到，風格強烈，是一種活潑又外放的熱情表現。

十八世紀的鍵盤樂世界裡，大師巴哈藉著高難度的「賦格」和「平均律」名滿德國樂壇，史卡拉第則在伊比利半島另闢蹊徑，編織色彩絢爛的奏鳴曲，兩者均令人深深著迷。

 **音樂世家**

和多明尼哥‧史卡拉第同屬巴洛克時代的大師巴哈，一家上下數代足以組成好幾個管弦樂團，是名符其實的音樂世家。音樂家大巴哈、小巴哈、巴哈六世、七世……陸續誕生、瓜瓞綿綿，到後來「巴哈」兩個字和「音樂家」簡直成為同義詞。

從歌劇起家的史卡拉第一族也不落人後，父親亞歷山大一手建立了義大利半島的歌劇事業，傳承數代，演出了長達好幾個世紀的歌劇風雲。而多明尼哥‧史卡拉第雖然沒有參與家族的劇場興衰史，卻也在伊比利半島藉著鍵盤音樂闖出了一片天。

在他們之後誕生的天才音樂家莫札特一家三代，都是奧地利知名的作曲家。約翰‧史特勞斯父子，則在十九世紀的維也納帶動起一股圓舞曲風潮，分別被稱為「圓舞曲之父」和「圓舞曲之王」。

掃一掃聽音樂

不狂飆的善感

# 海頓 c 小調鋼琴奏鳴曲

| 作曲家 | 海頓（Franz Josef Haydn, 1732 ～ 1809） |
| --- | --- |
| 樂曲編號 | HobXVI-20 |
| 樂曲長度 | 約 16 分鐘 |
| 創作年代 | 1711 年 |

　　海頓的鋼琴奏鳴曲，雖已進展到音樂學的研究，卻因為存在著許多真偽難辨的作品，實際到底有多少數量依舊不明。《c 小調鋼琴奏鳴曲》是海頓邁入創作成熟階段以前，被視為最重要的一首鋼琴奏鳴曲。

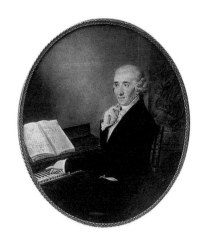

　　十八世紀六〇年代後期，一種新的音樂時尚風行歐洲。許多作曲家開始寫作一些充滿所謂「狂飆運動」氣息的器樂曲，以代替優美的「華麗」風格。他

1795 年由約翰・吉特勒所繪製的海頓彈琴時的肖像畫。

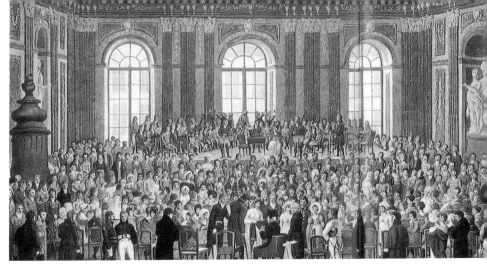

1803 年 3 月 28 日在維也納大學禮堂舉行海頓誕辰演奏會的情景，當時海頓的學生貝多芬也在場。

們的主張充分表現內在感情。這個時期的海頓利用「善感樣式」作曲，而《c 小調鋼琴奏鳴曲》正是這種曲風下的產品。但海頓在音樂裡描述內心的激情，並不完全是受「狂飆運動」的影響。

就正常人的角度來看海頓，海頓算是一個具有豐富情感的人，然而在音樂界裡，海頓的個性反而顯得平穩許多，沒有莫札特的少年得志，沒有李斯特的多情瀟灑，一生中除了婚姻生活不愉快外，也沒有太多大起大落，是個十足的好好先生。他除了是大家口中的「交響樂之父」外，大家也喜歡叫他海頓爸爸，這是源自於他平易近人又熱心助人的個性。那麼此時他內心澎湃的是什麼？

或許是來自於對妻子的不滿，也或許是因為另一段曖昧！他的妻子瑪麗亞是一個既高傲又反覆無常的女人，且對音樂一竅不通，常將海頓重要的樂稿或總譜拿去捲頭髮或包東西。更令海頓煩惱的是妻子不能生育，使他終老一生都沒有孩子，因而海頓的家庭生活

在大多時間裡是苦澀的。

就在這個時候，海頓在工作上遇到了合唱團員露伊莎，原本平靜的心中因她起了漣漪，縱使最後知道露伊莎不完全是愛他的，他的遺囑裡還是留了一筆錢給露伊莎。海頓好好先生的個性在此顯露無疑，也許是因為在感情世界裡過多的留白與膝下無子，讓他對在其生命中只是過客的女人依然有情有義。

 ## 海頓娶老婆？

海頓年輕時，就受到維也納理髮師約翰·彼得·凱勒的照顧，他有兩個女兒。當時的海頓仍是個出身寒門、刻苦自學，連日常生活費都時常沒有著落的年輕音樂家。在 28 歲的某日，決定要娶凱勒的小女兒為妻的海頓，向凱勒表示這種心意時，卻碰了一鼻子灰，她寧願去修道院做修女也不願答應。但更扯的事情接著發生，無比驚訝與失望的海頓被理髮師凱勒強行推銷「滯銷」的大女兒瑪麗亞。凱勒對海頓說：「何必多加考慮呢？不管是妹妹還是姊姊，不都一樣嗎？只要是我的女兒，就錯不了的。只不過姊姊的年齡稍大些罷了。」而海頓竟也就這樣莫名其妙地娶了他的大女兒做妻子。事實上，瑪麗亞不僅比妹妹年紀大，而且還比海頓大了 3 歲！

這段婚姻注定是不幸福的，海頓的脾氣跟個性都很溫和，但他的妻子卻是個女暴君，不僅既高傲又反覆無常，且對音樂一竅不通。更悲哀的是，愛小孩的海頓渴望擁有自己的孩子，然而這個願望始終沒有實現。

平凡的幻想

# 海頓 C 大調幻想曲

掃一掃聽音樂

| | |
|---|---|
| 作曲家 | 海頓（Franz Josef Haydn, 1732 ～ 1809） |
| 作品編號 | HobXVII-4 |
| 樂曲長度 | 約 5 分鐘 |
| 創作年代 | 1789 年 |

1789 年 3 月 29 日，海頓寫了一封信給維也納的阿塔利亞出版社：「我在空閒的時候完成了一首新的鋼琴奇想曲。」這首奇想曲就是《C 大調幻想曲》。

這首曲子又稱為《C 大調隨想曲》，採用自由的輪旋曲式寫成，特別在變奏調性選擇上顯示出海頓非常巧妙的作曲技法，是海頓成熟時期的作品。

海頓的創作生涯，可以分為好幾個不

海頓比莫札特年長 24 歲，這是描繪二人相會時的一幅版畫作品。

同的階段，在初期，他還是個三餐不繼的窮苦音樂家時，剛結婚就立即失業的海頓遇到了生命中的貴人——艾斯塔哈基公爵。對於海頓而言，像場及時雨般的公爵，不只是給了他一份工作而已，還讓他的音樂有了更豐富的發揮。

艾斯塔哈基家族是匈牙利貴族中最有財力、權勢及影響力的家族，同時也是音樂及藝術的愛好者。海頓雖然職稱是副樂長，但是由於樂長韋納年事已高，無力負擔較繁重的工作，因此樂團的事務幾乎全交由海頓負責。府邸內需要的音樂多到令人難以置信，連海頓這樣多產的作曲家，也必須辛勤地工作才能滿足這些需求。

艾斯塔哈基公爵病逝後，尼可勞斯繼位，新宮殿艾斯德哈薩宮落成。海頓非常珍惜在這裡的生活及工作，而尼可勞斯和海頓之間也相處得非常融洽，尼可勞斯並給予海頓極大的自主權，這使得海

頓更能心無旁騖地工作。韋納過世後，海頓接替樂長，他的工作份量更加重了，他必須指揮樂團、編寫曲子、聘請和解僱員工、整理資料，並調解糾紛，所有和音樂有關的事情都歸他負責。海頓在處理這些雜務上，顯得有條不紊、公正廉明，得到樂團上下一致的愛戴和信賴，並暱稱他為「海頓爸爸」。

有位樂評家這樣說過：「海頓是人民的

《海頓肖像》，這是一幅 18 世紀 80 年代的作品。

28

寵兒，他平和高潔的個性，展現在他所做的每一首曲子之中。他的創作無一不充滿著優美、井然、清澈而又簡易的特質。」這也是海頓能在去世兩個世紀後，仍為人們所擁戴的原因吧！

## 暴風雨與海頓

　　海頓在 1790 年 12 月 15 日離開維也納，1 月 2 日抵達倫敦。這是海頓的初次航海，他在渡過多佛海峽的途中遇上了狂風暴雨。這時候的海頓已經是有點年紀的老者，擔心他的朋友們，探頭看望他的房間，可是海頓並不在房內，大家緊張地到處尋找，卻發現他獨自一人佇立船舷，並仰首大聲狂笑，全身被風雨及海水打濕。

　　他想起以前的往事。1752 年春，海頓 20 歲時的第一部歌謠劇《駝背的惡魔》，在維也納的凱倫多納德歌劇院上演，腳本作者是當時歌劇院的經理富力克斯‧古魯茲‧貝納爾頓。腳本中有海上暴風雨的場面，可是腳本作者及海頓兩人都沒有看過海，怎麼會知道海上暴風雨是怎麼一回事？

　　於是他們問了一些人，有人說：「海浪像山越來越大，然後沉到深谷中，接著又冒出來、沉下。這樣不停地一上一下起伏，便是海的景象。」如此的解釋對海頓來說還是難以理解。後來海頓坐在豎琴前面張開雙臂撥弄著琴弦，說話的人一聽，高興地大叫起來：「就是這個！」並且用雙手擁抱天才的海頓。

　　想起了這段往事的海頓，如今終於明白原來暴風雨是這樣啊！與心中的想像實在是南轅北轍，於是不禁為自己的無知狂笑起來。

掃一掃聽音樂

## 隨鋼琴演進增強創作力度
# 莫札特 鋼琴奏鳴曲

| | |
|---|---|
| 作 曲 家 | 莫札特（Wolfgang Amadeus Mozart, 1756 ～ 1791） |
| 作品編號 | K310、K311、K330、K331 |
| 創作年代 | 1778 ～ 1781 年 |

　　莫札特的鋼琴奏鳴曲，與樂器鋼琴的演變與發達有密不可分的關聯。莫札特生存的時代，正是鍵盤樂器從巴洛克前期的大鍵琴逐漸轉移到鋼琴的過渡時期，因此他彈過各種新舊的樂器。莫札特在自己諸多的《鋼琴奏鳴曲》作品當中，除了追求鋼琴新樂器的表現力與奏鳴曲風格的結合外，也在每一首樂曲中探索各式各樣樂器的發展可能性。而當時莫札特用來演奏和創作的鋼琴，是有

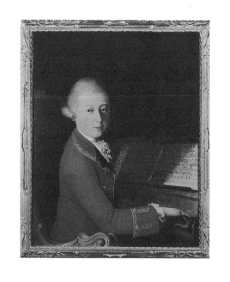

1770 年義大利畫家羅沙 (Saverio dalla Rosa) 在維洛納所繪製的 14 歲時的莫札特肖像畫。

別於今日鋼琴的樂器。

莫札特與海頓的《鋼琴奏鳴曲》，都對「鋼琴奏鳴曲」的發展具有極大的貢獻。其中在莫札特的奏鳴曲中，最初以完整形態留下的作品群，是莫札特受到義大利、維也納與法國的影響，在鋼琴奏鳴曲中嘗試多樣表現法的新曲種，其中規模宏大的《杜尼茲奏鳴曲》，就是莫札特奏鳴曲的代表鉅作。

之後莫札特在曼汗與巴黎的旅行途中，所寫下的三首奏鳴曲，追求的則是更寬廣的表現力度，這或許與旅行途中接觸到的德國鋼琴工匠史坦（Johann Andreas Stein）所製作的優秀鋼琴有關。其中親筆樂譜上記有「1778 年巴黎」字句的《a 小調第 8 號鋼琴奏鳴曲》，就是因為這趟旅行中原先的就職計畫失敗，同行的母親去世，使得莫札特受到打擊，曲中因而流露出悲傷的情感。

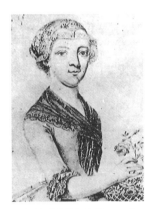

莫札特的堂妹瑪麗亞・安娜・特克拉的肖像。莫札特於 1777 年赴巴黎途中與這位堂妹有過一段戀情。

1781 年莫札特移居到維也納，過著自由音樂家的生活。在這裡，他的收入來源來自於鋼琴家與鋼琴教師的活動。因此，他為學生們與自己的演奏需要寫下許多鋼琴曲，《C 大調第 10 號鋼琴奏鳴曲》這首輕快可愛的作品便是其中的經典之一。

而莫札特在移居維也納的時期，也因為接觸到華爾特（Anton Walter）製作的卓越鋼琴，使他的鋼琴表現力更為擴大，如終樂章

附有《土耳其進行曲》的《A大調第11號鋼琴奏鳴曲》，以及被收錄在《小奏鳴曲集》裡，在目錄標明是為初學者而作的《C大調第15號鋼琴奏鳴曲》，都是大家熟悉的名曲。

 ## 莫札特的身高

　　根據記載，莫札特是個小矮人，他特色十足的眼睛有些突出，因而有人懷疑他患有突眼性甲狀腺腫。從小莫札特的體型就以嬌小著稱，而身材矮小對這個神童來說是非常有利的一點，因為這讓他顯得年紀更小、更可愛！如果他發育良好，長著一副高大身材，或許受歡迎的程度就不會那麼熱烈。

　　也有人說，也許在正是發育期的三年半中，莫札特是在旅行中度過的，才會影響到莫札特的發育，但這種說法並不正確。雖然乘坐馬車旅行非常辛苦，但在這三年半中，莫札特乘坐馬車的時間只不過兩、三個月，其他的時間則是和家人一起住在飯店或是旅館裡。

　　翻開名人的傳記來看，會發現許多擁有崇高成就的人都是矮子的命，包括拿破崙、希特勒、海頓、貝多芬、華格納、馬勒……等等，個子都不高。名劇作家兼評論家蕭伯納也是個著名的瘦小男人。有一次在宴會上，身材高大的首席女伶對他說：「以蕭伯納先生那出色的頭腦，加上我出色的肉體，生出的孩子會是多麼優秀啊……。」沒想到蕭伯納不屑一顧地回答道：「如果以我這樣弱小的肉體，加上你那弱智的頭腦，生出的孩子會是什麼模樣呢？」

　　看來身高跟智商有時是成反比的。

掃一掃聽音樂

閃爍超過兩個世紀的童謠名曲

# 莫札特 小星星變奏曲

| 作 曲 家 | 莫札特（Wolfgang Amadeus Mozart, 1756 ～ 1791） |
|---|---|
| 作品編號 | K265 |
| 樂曲長度 | 約 12 分鐘 |
| 創作年代 | 1781 或 1782 年 |

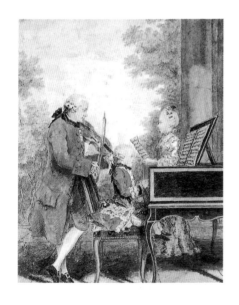

「一閃一閃亮晶晶，滿天都是小星星，掛在天上……」這首大家耳熟能詳的兒歌《小星星》，改編自法國的流行歌曲《媽媽聽我說》，是十八世紀後葉貴族與上流社會市民特別喜愛的變奏曲。這首作品的誕生，是由

這是 1764 年由迪拉佛塞 (Delafosse) 所繪製的銅版畫，描繪莫札特與父親及姊姊在巴黎演奏時的情景。

於當時以流行歌曲或抒情調的旋律為主題改寫而成的曲子廣受歡迎，而莫札特也順應人們的需求，寫下若干優秀的變奏曲；但也有人說這可能是莫札特在維也納時期為學生鍵盤練習所寫的曲子。

這首經常出現在音樂會中的名作，把一個單純的主題譜出十二段多彩多姿的變奏，如實展現了莫札特在創作變奏曲方面的功力。但究竟《媽媽聽我說》是如何演變成《小星星》的呢？

根據詹姆斯·法德（James J. Fund）在 The Book of World Famous Music 一書的記載，《媽媽聽我說》這首曲子在西方有許許多多不同版本的歌名及歌詞，但沒有人知道誰是原始作曲者；1806年，英國倫敦女詩人珍·泰勒（Jane Taylor）把「小星星」（The Star）用在她出版的 Rhymes for the Nursery 一書中；而「一閃一閃小星星」（Twinkle, Twinkle Little Star）的歌詞首次與《媽媽聽我說》的旋律相結合，則可能是出現在 1838 年的歌本 The Singing Master：First Class Tune-Book 中。

「在圓月高掛天空的夜晚，一閃一閃的星星在天空平靜地聽著故事。當故事進入高潮時，小星星們躲在月亮身後；當故事來到完美結局時，小星星們則跑了出來，仍然平靜地掛在漆黑的高空中，繼續聽著下一個故事。而旁邊的樹，坐在河岸邊，聽著潺潺的水聲，花兒也閉上眼睛朦朦朧朧地依偎在樹旁。」故事一個接著一個，跟隨旋律流瀉出來的《小星星變奏曲》，可說是莫札特最可愛的經典名曲！

 ## 莫札特的葬禮

　　莫札特於 1791 年 12 月 5 日凌晨 1 點左右停止了呼吸。根據戴納的記載，12 月 7 日下午 3 點，莫札特在蕭特凡教堂舉行了葬禮，而後被移往聖馬爾克斯墓地下葬。幾位朋友原本要跟隨著莫札特前往墓地，但由於當時風雨很大，大家在途中就回去了。然而，翻開維也納氣象觀測所的記錄，以及當時其他人的日記來看，卻發現葬禮是在 6 日舉行的，而 6 日的天氣晴朗，氣溫四度，無風。這麼說，難道是戴納的報告出了錯？事實上並非如此。他把葬禮放在 7 日，那天是壞天氣，12 月 7 日下午的天氣紀錄上也說是南風很強的惡劣天氣，在一定程度上符合戴納的報告，所以也有可能是教堂公簿中「6 日葬禮」的記錄有誤，因為在這種情況下，葬禮若是 7 日才舉行的話，下午的確有可能是暴風雨天氣。

　　「7 日葬禮」理論最有力的證據是，當時法律有一項規定，除了死於傳染病的人之外，一般往生者必須超過 48 小時才能入葬，由此可知 6 日下葬是不符合規定的。

　　而不論莫札特的葬禮是舉行在 6 日還是 7 日，可以確定的是，當時的維也納由於國王頒布嚴禁鋪張的禁令，喪禮必須一切從簡，因此，即使偉大如莫札特，他的最後一程也只能草草了事，令人唏噓不已。

掃一掃聽音樂

巴洛克式的幻想

# 莫札特 d 小調、c 小調幻想曲

| 作 曲 家 | 莫札特（Wolfgang Amadeus Mozart, 1756 ～ 1791） |
|---|---|
| 作品編號 | d 小調 K397，c 小調 K475 |
| 樂曲長度 | d 小調約 6 分鐘，c 小調約 12 分鐘 |
| 創作年代 | d 小調約 1782 年，c 小調 1785 年 |

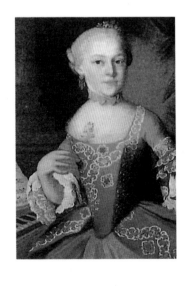

莫札特的姊姊安娜穿著瑪麗亞‧德蕾莎女皇所贈送的大禮服，所繪製的肖像畫。

　　莫札特在 25 歲時，定居於維也納，然而待在維也納的十年半內，他搬了十一次家。1781 年 3 月，莫札特抵達維也納時，先住在薩爾茲堡大主教的宿舍「德國館」中，不久後由於舊識韋伯夫人的邀請，他搬到了她經營的宿舍「神眼莊」，在那之後他和大主教發生了爭吵，但仍決定在維也納長期居住下來。

這段時間裡，莫札特認識了史威登男爵，男爵的音樂造詣很高，此時的莫札特深受男爵的影響，開始嘗試寫作「幻想曲」等巴洛克風格的曲調，因而先有了《d 小調幻想曲》的出現。而後在1785 年，莫札特寫下《c 小調幻想曲》，這是首充滿戲劇化表現的幻想曲，後來還啟發了舒伯特在旋律與轉調上的技法。

　　《d 小調幻想曲》與《c 小調幻想曲》這兩首幻想曲被視為一對作品，習慣上都放在奏鳴曲的前面演奏。《d 小調幻想曲》曲子首先由 d 小調，二分之二拍子，以分散和弦上下行形成的幻想曲風行板序奏開始，其後以帶著哀愁的優美旋律為中心的慢板展開，最後轉變成以明快的稍快板結束。

　　《c 小調幻想曲》則以嚴肅的慢板部分揭開序幕，在反覆轉調

這是一幅創作於 1789 年的作品，描繪莫札特一家人的畫作。由於莫札特的母親已經去世，因此將她畫在相框中。這幅作品現在收藏於薩爾茲堡莫札特紀念館中。

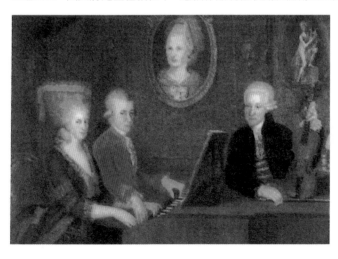

之後到達 D 大調的優美旋律。其後突然轉變成熱情的快板，展開激烈的音樂。裝飾奏之後，由輕盈的小行板接續，突破了激烈的稍快部分，最後回歸開頭的慢板，在沈重的氣氛中結束。

另外要說明的是，《d 小調幻想曲》的最後，在初版裡是用屬七和弦結束的稍快板部分，由於親筆樂譜遺失，到了 1806 年的布萊柯普夫版才假他人之手補完了十小節的終結部，後人通常就以這樣的形態來演奏。

 **神童莫札特**

　　傳說中最了不起的神童非莫札特莫屬了。莫札特的父親來自德國的奧格斯堡，是宮廷的作曲家和副樂長。他一共有七個小孩，但其中五個都夭折了，只剩下莫札特和他的姊姊。

　　莫札特在快學會走路的時候，時常爬到鋼琴的椅子上，整天好奇的彈三度和弦，沒多久後，他又開始拉小提琴，時常跟全家人一起合奏。在威爾士宮慣例舉行的路易王朝新年祝賀宴會上，7 歲的少年莫札特被叫來獻藝，他爬上瑪麗亞‧德蕾莎女王的膝頭親吻她的臉頰，並得到年幼的瑪麗‧安東尼公主幫助。8 歲時莫札特寫出第一首交響曲，他的父親發覺他不僅有音樂才華，甚至是世上罕有的天才，於是放棄了為自己謀前途的計畫，傾全力讓這小孩接受最完善的音樂教育，同時也打算將此神童帶至各地宣揚。在 14 歲時，莫札特被羅馬教皇授予「黃金馬刺」勳章而獲得騎士榮譽，同年接受波洛尼亞音樂學院的考試，順利通過了連大人都難以應付的考試。

掃一掃聽音樂

迴旋著愛情與愁緒

# 莫札特 D 大調、a 小調輪旋曲

| 作 曲 家 | 莫札特（Wolfgang Amadeus Mozart, 1756 ～ 1791） |
| --- | --- |
| 作品編號 | D 大調 K485，a 小調 K511 |
| 樂曲長度 | D 大調約 6 分鐘，a 小調約 10 分鐘 |
| 創作年代 | D 大調 1786 年，a 小調 1787 年 |

　　《D 大調輪旋曲》是一般鋼琴學習者非常熟悉的一首可愛小品，這首曲子最令人好奇的地方，在於莫札特的親筆樂譜上，記有被擦掉一半而無法看清的「為夏格特‧德‧維……小姐」字跡。因此，一般推測這首曲子有可能是莫札特為女學生而寫的作品。莫札特雖然只活了 35 歲，但他短暫的一生卻與女人有牽扯不完的關係，至於莫札特和這位女學生是怎麼樣的牽連，恐怕只有莫札特自己最清楚了。

　　《a 小調輪旋曲》則是一首洋溢寂寞哀愁情緒的樂曲。莫札特創作本曲的 1787 年 3 月，剛好碰到好友哈茲菲爾特伯爵逝世，據說這首輪旋曲正是反映出莫札特當時的愁緒。巧合的是，莫札特的

莫札特的妻子康絲丹彩的肖像。莫札特死後，康絲丹彩與外交官尼森再婚。

說這首輪旋曲正是反映出莫札特當時的愁緒。巧合的是，莫札特的父親雷奧波德也在兩個月後辭世，也許就是莫名的預感，才引發莫札特寫下這首《a小調輪旋曲》。

很多人對莫札特有一種誤解，以為他的天才是「神所賜予薩爾茲堡的奇蹟」。然而，如果莫札特沒有這位從他出生前就開始為他規劃生涯的父親，按部就班地嚴格訓練他的兒子，也許莫札特就不會留下這樣偉大的成就。

雷奧波德小時候曾是教堂唱詩班的成員，也學過管風琴，但他在薩爾茲堡大學念的是邏輯與法律。基於這樣的背景，雷奧波德對於上帝所創造的宇宙，充滿了邏輯與理性的認知，因此莫札特從小的音樂教育深受此種思考模式的影響。

雷奧波德這輩子最大的願望，就是當上薩爾茲堡宮廷樂團的音樂總監，但是這個夢想沒有實現，於是他很自然地將這個願望寄託在兒子身上。後來莫札特一舉成為家喻戶曉的「音樂神童」，周遊於歐洲列國，算是為雷奧波德揚眉吐氣。可惜的是，莫札特自始至

莫札特妻子的姊姊愛羅西亞的畫
像。莫札特在婚前與她有過一段
戀情，卻受到父親的阻擾。

終沒有弄清楚金錢到底是怎
麼一回事，他的經濟狀況總
是相當糟糕。

　　莫札特一直在父親的嚴
格訓練下成長，他們爭吵
過、對峙過，雷奧波德還曾
因為他的婚姻大事斷絕對他
的一切資助。然而他們終究
是血脈相連的父子，在一次的義大利之旅中，兩人的關係有了改
善，因此後來莫札特對於這位嚴父的辭世感到相當不捨。

## 莫札特的女性關係

　　莫札特雖然個子矮小，但終究是個正常的男人，毫無疑問地喜歡
著有魅力的女人，而豐富的戀愛經驗，或許跟創作人士常常得靠著多
姿多采的情感生活來刺激靈感有關。

　　少年時期的莫札特，戀愛對象包括侍醫的女兒特雷薩・巴里薩尼、薩爾茲堡麵包師的女兒、旅行中在奧格斯布爾克認識的表妹瑪麗亞・安娜・特克拉。他和瑪麗亞相戀時乘坐馬車一起旅行，如同蜜月般甜蜜。後來莫札特與曼汗指揮卡納比希的女兒羅薩娜里也竄出了愛苗。後來登場的還有 18 歲的愛羅西亞・韋伯，莫札特與她相遇後收起玩心認真地戀愛，卻在一年後遭到了拒絕。

　　莫札特來到維也納之後，開始與愛羅西亞的妹妹康絲坦采交往。由於康絲坦采的母親希望兩人共結連理，莫札特因此展開了婚姻生活。莫札特婚後的收入來源，主要是靠著音樂會的演出費和鋼琴的授課費，而當時他所收的學生，大多是些外行的女性，所以師生戀的傳聞也沒有少過。

　　另外，莫札特為了取悅在《費加洛婚禮》中飾演蘇珊娜一角的南希・斯特雷斯，縱使經濟拮据仍硬是在她身上花了不少的錢。她是皇帝約瑟夫二世的女人，在她決定返回英國的告別音樂會上，莫札特為她完成了新的詠嘆調，並由莫札特親自演出，可見莫札特確實為她傾注了龐大的熱情。

　　最後是女弟子霍夫德梅爾夫人，據說她為莫札特懷了孩子，但莫札特卻早一步離開了人世。而當她的丈夫知道這件事後，便發狂地以剃鬍刀割傷妻子並且自殺。霍夫德梅爾夫人是活了下來，但腹中孩子是莫札特遺腹子的傳言卻始終纏繞著她。

走出憂鬱的大奏鳴

# 貝多芬 第 8 號鋼琴奏鳴曲《悲愴》

掃一掃聽音樂

| 作 曲 家 | 貝多芬（Ludwig van Beethoven, 1770 ～ 1827） |
| --- | --- |
| 作品編號 | OP13 |
| 樂曲長度 | 約 18 分鐘 |
| 創作年代 | 1797 ～ 1798 年 |

　　二十七、八歲，正值擁有無限可能的青壯年華，事業剛剛面臨衝刺期，愛情也或許就要開花結果。然而，痛苦卻已在向貝多芬叩門，它一旦入住他的身軀便永不退隱，1796 年左右，耳聾的酷刑殘忍地開始了。

　　這迫使他過著一種悲慘的生活，人們柔和地說話時，他勉強可以聽到一些；人們若是高聲叫喊，他就痛苦難耐。他時常詛咒自己的生命，覺得自己是上帝最可憐的造物，他的朋友勸他要學會隱忍，他一邊吶喊著：「隱忍！多傷心的避難所！然而這是我唯一的出路！」一邊又不放棄地抓住任何可能的機會，和命運衝撞。

　　就在這幾年間，他寫了一首鋼琴奏鳴曲，史無前例地在樂譜扉

頁題上「悲愴大奏鳴曲」的標題（其後貝多芬也只有為《降 E 大調鋼琴奏鳴曲》親自命名為「告別」，在他所有的作品中，唯有這兩首曲子特別附加了標題）。並且將之題獻給自己在維也納的第一個贊助者——李奇諾斯基王子。而《悲愴》這首早期的創意奏鳴曲，也為貝多芬在維也納建立起聲望。

您或許曾在 MILD SEVEN（七星）香菸廣告裡，聽過它遼闊的旋律。令人意外的，《悲愴奏鳴曲》聽來並不怎麼悲愴，在音符洶湧如浪的第一樂章，和閃著明澈日光的第二樂章中，縱使仍感覺得到一些青春的哀傷，但全曲蘊含的強烈生命力，透過明快的第三樂章，一股腦將陰霾掃去，在跳動的音符間，傳遞著光明和希望。

這是堅持與疾厄抗爭的貝多芬，面對橫逆所展現的「英雄氣概」，更是獻給困苦世人的祝福。流露出內心痛苦的題目「悲愴」，

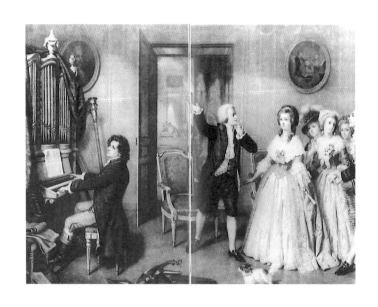

莫札特妻子的姊姊愛羅西亞的畫像。莫札特在婚前與她有過一段戀情，卻受到父親的阻擾。

記載著貝多芬當時的生命狀態，暗示著命運的磨難，但澄澈的樂曲內容，卻展現了他挑戰命運成功，將痛苦昇華，終至超脫的透明心靈。

「生與死的痛苦雖然不是我們能夠擺脫的，但精神的歡樂卻掌握在我們自己的手裡。」透過《悲愴》裡青春的甘苦和熱情的火花，年輕的貝多芬溫柔撫慰受傷的靈魂，把悲愴的人們拉出情緒的泥淖。

在二十一世紀的憂鬱文明裡，被各種壓力折磨得喘不過氣來時，聆聽貝多芬以親身經歷凝煉出的《悲愴奏鳴曲》，苦悶的心靈必定能獲得救贖。

## 英雄的 c 小調

貝多芬對於「c 小調」，一向懷有特殊的情感。這種曲調蘊藏無限力度及澎湃情感，能創造激昂的樂音，最能烘托貝多芬本身轟轟烈烈的「悲劇英雄」性格。

在預示著失聰命運的《悲愴奏鳴曲》中，貝多芬首次使用情緒強度驚人的「c 小調」，而後在 1803 年的《第 3 號鋼琴協奏曲》，以及交織悲嘆與希望的第 5 號交響曲《命運》中，他將「c 小調」的特質開展到極致。

而在貝多芬最後一首奏鳴曲《c 小調奏鳴曲》（Op111）裡面，則可以聽見他最後一次使用的「c 小調」，此時的貝多芬似乎瀟灑放任音樂盡情狂奔，而不再試圖去收伏難馴、不羈的樂音了。

月光下，我彈琴

# 貝多芬 第14號鋼琴奏鳴曲《月光》

| 作 曲 家 | 貝多芬（Ludwig van Beethoven, 1770 ～ 1827） |
|---|---|
| 作品編號 | OP27-2 |
| 樂曲長度 | 約 15 分鐘 |
| 創作年代 | 1801 年 |

　　夜晚，貝多芬一如往常穿上舊大衣，突出的口袋裡裝著筆記本，獨自在維也納寂靜的街巷中散步。月色皎潔，而路的盡頭有間不起眼的低矮小屋，也正搖曳著淺淺的燭光。不久，那屋裡傳出了動人的琴聲，好奇的貝多芬循聲而去，往窗外探看，見到了無比動人的情景：一位盲眼少女坐在鋼琴前，專注地彈奏著，神情溫柔而陶醉。

貝多芬的學生兼情人茱麗葉塔・奎賈爾迪。貝多芬曾經將她稱之為「我熱愛並愛我的可愛小姑娘」，並且獻給她這首《月光》奏鳴曲。

貝多芬被深深打動了，情不自禁請求少女讓他獻奏一曲。而那首在盲眼少女的鋼琴前即興做出的曲子，沉靜而優美，彷彿與那夜黃澄澄的清朗月光揉合在一起，足以滌盡心靈的塵埃。它就是後來著名於世的升 c 小調《月光奏鳴曲》。

　　這段故事出自於 1803 年出生的詩人兼畫家——李沙之口，它長年被譯成多國語言，登載在各類雜誌中，四處流傳，甚至被打印在教科書裡，當作音樂入門者認識貝多芬的趣味教材。然而，後來的貝多芬研究者，卻發揮福爾摩斯探案的精神，舉出各種佐證，最後證實這個繪聲繪影的傳聞是李沙杜撰的！

貝多芬十分鍾愛的一位女歌手阿瑪利埃・塞巴德。

　　事實上，李沙是個鬼才，雖然一向風評不佳，在當時的文化圈卻頗有魅力，多才多藝的他還曾畫過各種角度和鏡位的「散步中的貝多芬」速寫，他自稱與大師會晤過，見過他走路的模樣。最後事情被拆穿，人們才發現那些原來都是李沙的想像及素描的練習作。這種種事件，還讓研究貝多芬的權威氣得大呼：「這真是難以想像！」

　　無論盲眼少女的傳聞是真是假，如今，升《c 小調第 14 號鋼琴奏鳴曲》仍是以「月光奏鳴曲」的俗稱馳名於世。而另外有一種說法，也言之鑿鑿地指出了「月光」之名的由來。據說那是詩人雷斯塔布取的名字（1799 ～ 1806），他聽過這首曲子之後，曾經寫下「猶如在月光閃耀的瑞士琉森湖上，隨波搖盪的小舟一般」的詩

句。不過算算時間，這首奏鳴曲誕生的時候，雷斯塔布也不過是 2 歲的幼兒而已，所以這個傳言也很可議。但這兩句深富意境的形容，為聆聽《月光曲》的人們，開拓了美妙的想像空間，卻是相當值得肯定的事實。

另外，這首曲子在維也納又被稱作「Lauben Sonate」。「Lauben」是建造在樹蔭下的涼亭，供行人休憩、祈禱之用，傳說這個標題是指少女為病重的老父祈禱，至於是何來由，則不得而知。

雖然曲名至今還是個解不開的謎團，不過這並無損於曲子受歡迎的程度。其實，貝多芬一開始把它叫做「幻想曲風的奏鳴曲」，可見他原本就懷有賦予此曲「幻想性格」的意圖，因此《月光》的曲風也就顯得比一般奏鳴曲隨興而脫俗了！

《月光奏鳴曲》背後的浪漫故事，不論虛實，都不曾間斷。實際上，貝多芬曾「捧著月光獻情人」，曲子譜成後，貝多芬將之呈獻給自己的學生兼情人茱麗葉塔，他曾說她是「我熱愛並愛我的可愛小姑娘」。那一年，他還曾在給摯友的信上寫著：

貝多芬寫於 1812 年致「永恆不朽的戀人」情書的部分內容。

我想過更上一層的社交生活，做一個更自由的人，是一個可愛的少女使我產生這些念頭的。她愛我而我也愛她，這幾天是我兩年來最幸福的時光。

可惜這段戀情只是曇花一現，兩年後，可愛的茱麗葉塔嫁給了一位芭蕾舞作曲家。

即使一生境遇悲慘，兒時被嚴格的酒鬼父親暴力相向，成年後又為耳聾所苦，貝多芬卻始終是一個善良又富有正義感的命運鬥士，在寫給友人的信簡中，他是那麼振振有詞：

我願意證明，凡是行為良善與高尚的人，定能承擔憂患。

 **貝多芬**

弟弟去世後，貝多芬為了使姪兒卡爾得到良好的照顧，耗費大量金錢與心力打了好幾次官司，爭取監護權，將那孩子帶在身邊，視如己出般的善待他。然而，卡爾剛開始卻很不成材，讓貝多芬煩惱不已，操了許多心。看似凶惡難以親近的貝多芬，其實就像是童話故事《美女與野獸》裡，那位野獸國王的翻版！後來，卡爾從軍找到人生方向，成家生子後，將唯一的兒子取名為路德維希（與貝多芬同名），以此銘謝伯父的養育之恩。

此外，貝多芬也很看不慣愛裝腔作勢的人，他的另一個弟弟約翰，擁有的財產很微薄，但在給人的名片中，卻都寫著「地主約翰」。貝多芬看了很生氣，於是在一次回給他的信中，故意在信末寫道：「頭腦之主路德維希　上」。

掃一掃聽音樂

黑夜裡的暴風雨
# 貝多芬 第 23 號鋼琴奏鳴曲《熱情》

| 作 曲 家 | 貝多芬（Ludwig van Beethoven, 1770 ～ 1827） |
|---|---|
| 作品編號 | OP57 |
| 樂曲長度 | 約 22 分鐘 |
| 創作年代 | 1804 ～ 1805 年 |

　　這音樂盪人心魄，猶如大地迸裂、爆發，將熔岩噴向蒼天！又像是狂風暴雨無情掠境，不安的呼嘯夾雜其中，火焰般的激情在旋律中閃爍，巨大的苦惱繃緊了我們的心弦。

　　這是貝多芬用 f 小調寫成的《第 23 號鋼琴奏鳴曲》，被漢堡的出版商朗茲取名為《熱情》時間在 1838 年，因此貝多芬對此事根本毫不知情。不過，「f 小調」在貝多芬的心目中，一直就是一種洋溢著「激情」的曲調。

　　1805 年，貝多芬把出色的《熱情奏鳴曲》呈獻給敬愛的友人法蘭茲‧布倫斯威克伯爵。隨著《熱情》音符編織的當時，一段熱烈的戀情也正在滋長。女主角是法蘭茲的妹妹泰麗莎。泰麗莎高雅美麗、了解音樂，她與貝多芬雖然相愛，卻始終沒有答應嫁給他，

第 23 號鋼琴奏鳴曲《熱情》的手稿。貝多芬將這首曲子贈送給布倫斯威克伯爵。

並且終身未婚，只留了一幅自己的肖像畫作為這段愛情的信物，這幅畫一直掛在貝多芬波昂的家中，畫作的背面題著：

給善良的男人，偉大的藝術家

T. B. 贈

「T. B.」即是女伯爵泰麗莎・布倫斯威克名字的縮寫，貝多芬曾寫過好幾封親密、動人的情書給泰麗莎，雖然這段戀愛終究沒有結局，但泰麗莎在貝多芬的生命中確實佔了重要的一席之地。所以，當人們在逝世的貝多芬抽屜裡發現一封未寄出去、也沒有寫明收信人，只標示著「致永恆不朽的戀人」的情書時，紛紛推測這位帶給貝多芬「永恆不朽愛情」的神秘女性，就是泰麗莎。

據說，在貝多芬死後的三十年裡，每當時序到了春風拂面的 3

第 23 號鋼琴奏鳴曲《熱情》的手稿。貝多芬將這首曲子贈送給布倫斯威克伯爵。

月（貝多芬去世的月份），泰麗莎都會請求她端莊、美麗的養女捧著一束裝飾著青草的花圈，代替她到貝多芬的墓碑前致意。直到泰麗莎自己也離開人世。

《熱情奏鳴曲》的樂章布置，採用了貝多芬典型的小調表現手法：一開始，陰暗不祥的主題，從鍵盤深處幽幽響起，進入快板的第一樂章，結束後情緒又急轉直下，變得憂鬱、哀愁，甚至狂怒。全曲充斥著熱烈而灰暗的力量，雖然「熱情」這個簡潔、契合的名字，不是貝多芬的主意，但貝多芬自己也曾清楚地說明這首曲子所要表達的激烈情感和狂暴意象，覺得《熱情奏鳴曲》難以理解的人，不妨接受貝多芬的建議：「讀讀莎士比亞的《暴風雨》一劇。」

《熱情》完成的同時，他也譜出

約瑟芬‧布倫斯威克的肖像畫。因第二次世界大戰之後，世人發現貝多芬寫給她的 13 封信而揚名於世。

了第 21 號的 C 大調《華德斯坦奏鳴曲》。這兩首奏鳴曲都在貝多芬作曲技巧已臻完美、純熟的創作中期誕生，並列為當年極致的傑作，但風格卻天差地別：一首透露了貝多芬的陰暗面，另一首又以他光明的一面示人。比起醞釀著黑暗風暴的《熱情》，《華德斯坦》是向陽而光輝燦爛的。

 **布倫斯威克一家**

　　1804 年前後，貝多芬以音樂教師的身分入住布倫斯威克家。這個家族原是匈牙利的名門望族，十八世紀末才在年邁守寡的伯爵夫人決定下，遷居維也納。貝多芬在那裡結識了獨生子法蘭茲伯爵和他的兩個妹妹——約瑟芬及泰麗莎。他們給了孤僻而才華洋溢的貝多芬，宛如親情的友誼和愛情。

　　法蘭茲待人很熱情，並非貴族出身的貝多芬，和他在一起總能自在地平起平坐。而姊姊約瑟芬和妹妹泰麗莎，都曾是傳說中的「永恆不朽的戀人」，她們與貝多芬三人之間，似乎存在著一段撲朔迷離的三角愛情，因為據說泰麗莎曾在日記中寫著：

　　貝多芬！他看起來像一個夢，他是我們家一位可信賴的好友，一個具有奇妙精力的人，當我姊姊還是寡婦時，為什麼不跟他結婚呢？這將比嫁給斯塔凱伯格更幸福。是母愛使她拋棄了自己的幸福。

　　但泰麗莎與貝多芬兩人，也曾互通著充滿著愛意的書信，貝多芬還收藏著泰麗莎年輕美麗時的肖像。

掃一掃聽音樂

貝多芬的心肝寶貝曲

# 貝多芬 F 大調可愛的行板

| 作 曲 家 | 貝多芬（Ludwig van Beethoven, 1770 ~ 1827） |
| --- | --- |
| 作品編號 | WoO57 |
| 樂曲長度 | 約 9 分鐘 |
| 創作年代 | 1803 ~ 1804 年 |

　　所有具份量的文獻和著作，雖然都會強調貝多芬內心的良善和英雄般的氣度，但一描述起他的模樣，以及外在的性格，總是脫離不了孤獨嚴肅、面惡心善的形象。

　　像這樣令人望之生畏的音樂家，想必是不會將「最喜歡的」、「最偏愛的」這種字眼掛在嘴邊，在寫給別人的書簡中，大概也是很少提及的。

　　由此可知，《F 大調可愛的行板》在貝多芬這位不喜甜言蜜語的大師心目中，有多麼特別了！這首曲子在 1805 年初版時，原名為平凡的「為鋼琴的行板」，兩年後再版時，貝多芬特地將它更名為「可愛的行板」，其「可愛」（favori）在德文中原指喜愛、偏

愛的意思。不但如此，貝多芬更經常在社交場合演奏它，對這首小曲的鍾愛之情，溢於言表。

而更因為貝多芬個人的偏好，《F大調可愛的行板》才得以起死回生。這個故事，要從它的身世來歷和出版緣由說起。1801年，當貝多芬寫出四樂章的鋼琴《大奏鳴曲》之中的最後一首曲子《田園》時，曾向某位小提琴家表示，他覺得自己以往的作品只是差強人意，往後將尋求鋼琴曲的「新方向」。而《華德斯坦奏鳴曲》（Op53），就是他後來開闢出的第一個新方向。

當時，貝多芬本來擬了一首行板，要作為《華德斯坦》的第二樂章之用。不過，朋友聽過之後，批評加入這個會讓整首曲子聽起來太過累贅，於是貝多芬從善如流，另外寫出一首慢板，取代原先

蓋梭恰普所繪製的《貝多芬的誕生》。這是一幅模仿耶穌誕生情節的作品，畫面中有女神前來慶賀，還有天使在一旁歌唱。

的想法。而那首被捨棄的行板，就是《Ｆ大調可愛的行板》。

後來，實在對這首小曲喜愛不已的貝多芬，終究還是割捨不下，所以用鋼琴小品的名義，將《可愛的行板》獨立出來，個別出版。不負大師所望，這首風格清新的小巧鋼琴曲，後來大受歡迎，變得相當知名。

《Ｆ大調可愛的行板》是一首以變奏曲風寫成的溫和樂曲，貝多芬在樂譜上給予演奏的指示即是：「溫雅流暢的行板」。

## 貝多芬和他的鋼琴

鋼琴是貝多芬的工作檯、告解處，甚至聖壇，它能包容他的孤僻和不善交際，是他一生最親密的朋友。

貝多芬年輕時，原本立志當個鋼琴演奏家，後來因為耳疾而及早打消了念頭，成為致力寫鋼琴曲的作曲家，但這也使他必須更進一步去摸索鋼琴的特性。

畢生研究鋼琴的貝多芬曾寫信給鋼琴製造師史崔哲，用獨特的方式表達他的讚美和埋怨，他先讚嘆史崔哲的鋼琴實在太完美了，隨後又感嘆道，可惜這對他來說很不實用，因為那無法使他自由創造音色！信末，貝多芬又特別補充，請史崔哲「千萬不要因為他一個人而改變製琴的方法」，因為，很少會有人像他一樣發出這種抱怨。

蓋梭恰普（Friedrich Geselschap）所繪的《貝多芬的誕生》。模仿基督誕生的情節，有女神來賀，有天使歌唱。

寫錯愛人名字的情歌

# 貝多芬 給愛麗絲

掃一掃聽音樂

| 作 曲 家 | 貝多芬（Ludwig van Beethoven, 1770 ～ 1827） |
| --- | --- |
| 作品編號 | WoO59 |
| 樂曲長度 | 約 3 分鐘 |
| 創作年代 | 1810 年 |

「可愛的泰麗絲，請妳嫁給我吧！」

「絕不可以！你們的年紀實在相差太遠了，就像黃昏與黎明一樣，一個才剛要展開生命的春天，一個卻已歷經滄桑……。」

《馬爾法蒂家的音樂會》，坐在鋼琴前的是馬爾法蒂·泰莉莎，貝多芬曾經在 1809 年向她求婚，但遭到她的婉拒。

　　是命運鬥士，也是愛情鬥士的貝多芬，在歷經了無數次不成功的戀愛後，仍然義無反顧地不斷墜入愛河。1810 那一年，他 40 歲，愛情又來敲門。

　　這次，邱比特的箭射向一個整整比他小 22 歲的小女孩，她叫泰麗絲・馬爾法蒂，是貝多芬的學生，那年她只有 18 歲。不理會世俗的看法，貝多芬熱烈地愛上了她，5 月，他向她求婚，但受到女方父母嚴厲的反對。因為年齡問題，貝多芬再一次嚐到了失戀的滋味。

　　一直到去世為止，這位渴望戀愛的多情作曲家，終究沒有找到他的感情歸屬，而一輩子過著獨身生活。當他撒手人寰後，人們在他的家中找到一些情書和未發表的創作，其中之一，便是鋼琴小品《給愛麗絲》。在《給愛麗絲》的樂譜中，寫著如下的字樣：

**為了紀念愛麗絲，4 月 24 日**

　　一開始，這首曲子叫人費盡了猜疑，因為在貝多芬的身旁，似乎並沒有叫做愛麗絲的女性。後人於是推測，這應當是 1810 年，貝多芬向慧黠可愛的泰麗絲求婚前，表達思念的作品。而可能是貝多芬自己的筆誤，也可能是出版商 L・諾爾在拿到親筆樂譜時，一時錯讀，將泰麗絲看成「愛麗絲」，而以訛誤之名「給愛麗絲」公諸於世。然而，這個說法的真實性，現今也已無從考究，因為貝多芬的原稿早已消失無蹤了。

有別於作者其他氣勢磅礴的鋼琴或管弦作品，《給愛麗絲》是一首格外短小、晶瑩的情歌，全曲以 ABACA 的輪旋曲式編織而成，有著貝多芬面對愛情束手無策的一抹哀愁，以及侷促不前的情懷。

以 a 小調譜成的 A 段，呈現的是貝多芬一顆既期待又怕受傷害的心；來到 B 段，則聽見光明的 C 大調，宛如是他鼓起勇氣，再度對愛情燃起希望。然而沒多久，又回到 A 段的裹足不前。前三段就像每個對愛情膽怯的人，總是才往前踏出一步，就又害怕地退縮。

接著，左方高音的琴鎚猛然敲擊，曲風一轉，表達出貝多芬追求愛情的決心和勇氣的 C 段展開了，可惜激昂的情緒是短暫的，A 段的哀傷再度浮現。戀情似乎又被迫結束。

在貝多芬的回憶裡，輕巧甜美的《給愛麗絲》是一段傷心的失戀往事。在台灣，則和芭達傑芙絲卡的《少女的祈禱》一樣，是陪伴清潔隊員穿梭大街小巷的「垃圾車專用」音樂。

到了現代，二十一世紀最新流行的註冊商標不再只是特製的漂亮圖樣。您能想像嗎？如今在歐美，您可以拿著音樂、鈴聲和各種聲音去註冊自己的商標！歐洲第一個核准的音樂商標，就是貝多芬鋼琴曲《給愛麗絲》的前九個音，由荷蘭事務所 Shield Mark 提出申請，在 2001 年 7 月取得「荷比盧註冊第 515848 號商標」，開啟了全球「聽覺」商標的首例。

其他獲准的音樂商標還有——

Nokia 的音樂：歐盟註冊第 1040955 號

電影《泰山》的音樂：歐盟註冊第 171876 號

　　米高梅電影公司的獅子吼：歐盟註冊第 1413891 號

　　開門的吱吱聲：美國註冊第 556780 號

　　「McCain 公司」於公司名出現之後，「砰」一聲，再出現「YOU'VE DONE IT AGAIN」的口白和字樣：澳洲註冊第 759707 號；聯合利華公司清潔劑 SUNLIGHT 的商標——「拇指和食指在盤子上摩擦的聲音」：紐西蘭註冊。

　　不過歐盟規定，單純以文字描述內容的聲音，例如「公雞叫」，因為可能產生各種音調，不夠明確，故不得申請商標註冊。而哈雷機車的引擎聲也不得註冊，因該聲音遭到日本九大機車商如 Honda（本田）、Yamaha（山葉）、Kawasaki（川崎）、Suzuki（鈴木）等廠商聯合抗議，所以申請案被駁回！

## 輪旋曲式

　　「輪旋曲」是一種包含一個重要的主題（A 段），與其他幾個次要副題（B 段和 C 段……）的器樂曲，由於 A 段主題會搭配不同的副題輪番出現（如 ABACADA），造成週而復始的局面，因而稱為「輪旋」。以輪旋法譜成的《給愛麗絲》曲式為 ABACA，而比才著名的《鬥牛士進行曲》（歌劇《卡門》的前奏曲），也採用了相同的 ABACA 曲式。

掃一掃聽音樂

圓舞曲變臉了！
# 貝多芬 《狄亞貝里圓舞曲》
## 主題三十三段變奏

| 作 曲 家 | 貝多芬（Ludwig van Beethoven, 1770 ～ 1827） |
|---|---|
| 作品編號 | OP120 |
| 樂曲長度 | 約 50 分鐘 |
| 創作年代 | 1819 ～ 1823 年 |

　　義大利裔、奧地利籍的狄亞貝里一直有個心願，那就是編印一本叫做《祖國藝術家》的樂譜集。狄亞貝里本人的來歷也具有傳奇色彩，小時候的他是一個唱詩班歌手，因為想要加入聖職，為上帝服務，而接受了相當良好的教育和音樂學習，但因為幾番陰錯陽差，始終沒有進入宗教工作的領域，後來他前往維也納，拜入海頓的門下學

於 1827 年鑄造的貝多芬銀質紀念章。

習作曲，成了一位受歡迎的作曲家。不過比起作曲，狄亞貝里更為人稱道的身分是「出版家」。他在有生之年投資出版社，發行過許多名家的樂譜，是當時備受敬重的音樂出版人。

1819 年，滿懷熱忱的狄亞貝里向維也納的五十一位名流作曲家提出《祖國藝術家曲集》的企劃，並提供一首自己創作的簡單圓舞曲，邀請他們各自以此為主題，寫作變奏曲，將來再彙集成一本具有時代意義的樂譜集。他延請了名震一時的貝多芬、舒伯特、莫舍勒斯、卡克布蘭納……等重量級的音樂家，連當時只有 15 歲的李斯特，也在受邀之列。

向來獨來獨往的貝多芬不太喜歡集體創作的方式，本來已一口回絕了，隨後又禁不住創作慾的召喚，於是也開始動起筆來。其實，那時的貝多芬，除了持續被喪失的聽力折磨著，還屋漏偏逢連夜雨，連眼睛也受到併發症的波及，那可怕的眼疾令他痛苦萬分，每天不僅要想盡辦法擋住從窗外射進來的光線，睡覺時還必須用緞帶纏住雙眼。

然而，《狄亞貝里圓舞曲》的變奏和其他優異的曲子，還是在這種悲慘的處境下完成了。或許創作是他當時僅剩的慰藉吧！而令人敬佩的是，原本貝多芬只打算在狄亞貝里的曲子中，做出七到九個變奏就停止的，沒想到樂思泉湧，欲罷不能地一連寫了三十三段，最後構成一個龐大的鋼琴變奏世界，無論是內容或技法，都稱

得上是貝多芬晚年的巔峰之作。貝多芬自己把它稱作「變容」，像是親手把如同樸實小姑娘的《狄亞貝里圓舞曲》，改造成一位風情萬種的千面女郎。

得此佳作，狄亞貝里編輯的《祖國藝術家曲集》，自此從一部具有重要性的當代曲集，變成大部頭的宏偉音樂經典。這部曲集後來分成上下兩集出版，上集即是貝多芬三十三段變奏的完整收錄，下集則集結其餘名家的精采作品。

## 敬請收聽我的善變──變奏曲

「「變奏曲」像是端莊的古典音樂群中，一個竄來竄去的調皮孩子，走路不好好走，一會兒蛇行、倒著走，一會兒故意滑跤，躲起來消失兩秒鐘，又穿著一雙可笑的大鞋子來了……，每次出現，總是渾身充滿趣味色彩。

這種曲子的誕生，首先要感謝十八世紀的樂器工匠。隨著他們的手藝越來越精良，樂器也跟著日漸進步。當時，作曲家為了嘗試新樂器的可能性，也用功起來，認真地改良樂曲，琳瑯滿目的「變奏」手法，於是被一個個實驗出來。簡單的說，「變奏」就是將一個單純的主題所蘊藏的樂思開展出來，而這個主題通常是一首極其簡單的小曲，作曲家要將小曲越變越華麗、越變越燦爛、越變越複雜，妝點得姿采萬千、絢麗至極，讓這首小曲變得光彩照人。

變奏的方法通常包括下列幾種：

1. 變曲調：加入裝飾音、倒著演奏曲調、改變曲調的 KEY……等。

2. 變和聲：將原本的和弦改頭換面。

3. 變節奏：變幻拍子、更改速度、加入強弱音……。

4. 變調性：大、小調及古代、現代曲調之間，相互轉換。

5. 模仿與追逐：使聲部互相模仿、互相追逐、互相呼應。

6. 自由變奏：藉著主題小曲將聽眾帶入幻境，再藉由各種手法，重新創作節拍、曲調、和聲……等。

　　巴哈的《郭德堡變奏曲》和貝多芬的《狄亞貝里圓舞曲三十三段變奏》一樣，是古典樂發燒友津津樂道的曲子。那是一首寫給「失眠者」的變奏曲。當時，俄國派駐薩克森王國的大使凱薩林克伯爵，患了叫人生不如死的失眠症，每每要他的琴師伴他渡過漫漫長夜。這個琴師叫做郭德堡，是巴哈鍾愛的學生。巴哈在愛徒的請求下，替伯爵創作了這首堪稱「巴洛克鍵盤音樂最高成就」的變奏曲，並命名為《郭德堡變奏曲》，據說巴哈因此得到了「可以裝滿一百個路易金幣的金色高腳杯」為報酬（後來有樂評說，那真是便宜了凱薩林克伯爵！）。令人意外的是，經常演奏這首變奏曲的郭德堡，在曲子完成時僅有 15 歲而已！而他後來也只活到 29 歲就英年早逝了。

*痛苦釀成的蜜*

# 貝多芬 降A大調第31號鋼琴奏鳴曲

掃一掃聽音樂

| 作 曲 家 | 貝多芬（Ludwig van Beethoven, 1770 ～ 1827） |
|---|---|
| 作品編號 | OP110 |
| 樂曲長度 | 約 18 分鐘 |
| 創作年代 | 1821 ～ 1822 年 |

　　由「降A大調」譜成的奏鳴曲，總是在甜蜜中泛著淡淡哀愁，飄散出柔美的感傷。然而，誰也想不到寫出這種抒情曲調的，竟是一個極度失意、抑鬱萬分的作曲家。他就是晚年的貝多芬。

　　那時候，貝多芬無論是肉體或精神狀態，都跌入了谷底。不但耳朵已經完全聾了，可怕的併發症更接二連三地侵襲身體其他健康的部位，視力減退，腸胃也遭受嚴重波及，真是痛苦難耐！而他投入的幾段戀情都有花無果，婚約再三受阻，稍早前領養及教養姪子卡爾的事，也使他精疲力竭。

　　事後數算起來，1822 年距離貝多芬離開人世的日子，只剩五年了。那年初春起，他的病情就一直毫無起色，維也納異常寒冷的冬天，更讓貝多芬的身體狀況雪上加霜，不得已連月臥於病榻，等

待翌年天氣好轉，他才去到溫特德布林靜養。但他到了那裡後，健康稍一穩定，突然又出現嚴重的黃疸症狀，只好再轉到巴登的醫院療養。

如此輾轉病苦、受盡折磨，貝多芬還是憑著超乎常人的毅力堅持創作，在巴登，他寫出了《莊嚴彌撒曲》中神聖的「羔羊經」和

古拉菲爾所繪的《和睦的聚會》。在貝多芬左邊的斯泰納，是在維也納經營樂譜的出版商，他出版了貝多芬從 1815 年以來所創作的許多作品。貝多芬是最早將樂譜賣給出版商，以賺取金錢來維持生活的音樂家。

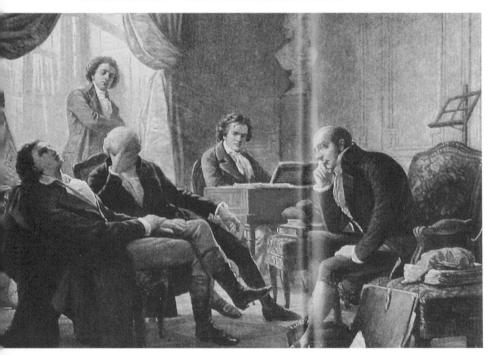

最後的兩首奏鳴曲，其中之一，即是超脫當時苦境的《降 A 大調第31 號奏鳴曲》。奇怪的是，這首令人讚嘆的曲子在完成後，竟沒有特別題獻給任何人。試想，如果這曲傑作原本有預備的「被呈獻者」，那會是誰呢？好奇的人可真不少！他們在貝多芬致友人辛德勒的書信中，發現了一些蛛絲馬跡。據推測，貝多芬原先是為了呈獻給那位神秘的「永恆不朽的戀人」，才精心譜作此曲的，至於最終為何打了退堂鼓，則不得而知。

寫作《降 A 大調第 31 號奏鳴曲》時，貝多芬已全然失聰，所能聽到的聲音，似乎就只剩下自己的「心音」而已。也許正因為一邊感受、一邊回憶著戀愛的美好與哀傷，所以才聽見了湧自心底深處，如此美妙的樂音！

## 鋼琴教師貝多芬

「在學生的眼裡，貝多芬絕不是一個仁慈的老師，說他是偏心的暴君反倒比較恰當。艾曼紐這位大貝多芬 22 歲的音樂家，曾經在貝多芬的引薦下，進入某貴族的宅邸中工作。因為機緣巧合，有段時間又搬到貝多芬的樓上去居住，於是他便趁此機會，帶著自己 6 歲大的兒子，向貝多芬求教，請他指導這個孩子彈鋼琴。

或許是小時候常被嚴厲的父親沒來由地毆打，貝多芬因而下意識地對小孩子不友善。有一次，貝多芬吩咐他清晨 6 點就來練琴，雖說

他們是住在樓上樓下的鄰居，但這種時間對 6 歲的孩童來說，正是好夢方酣的時刻，這樣的要求未免有些殘忍。又有一次，他用鐵製的大織針敲打這孩子的手指，痛得孩子哇哇大哭，奔回樓上去……。

貝多芬的暴躁和嚴格是出了名的，對年紀大一點的學生，他可不只是敲打手指這麼簡單，一旦他們表現不佳或不合他心意，據說他還會用堅硬的牙齒，猛咬學生的肩膀！而對待女弟子雖不至於這麼殘暴，卻也常常當著她們的面，生氣地把樂譜撕碎。

不過在眾多受鐵腕教育的貝多芬桃李中，也有幾個特別被老師寵愛的幸運兒。其一是費迪南・李斯，由於費迪南的父親曾教導貝多芬拉小提琴，因此費迪南認為這位壞脾氣的音樂家，是看在爸爸的面子上，才會對他「非常有耐性，且不斷表示關懷之意，和他的本性，可說是完全相反」。

另一位受到貝多芬珍愛的學生，是如今以《徹爾尼鋼琴教本》聞名於世的卡爾・徹爾尼。徹爾尼手指非常靈巧，14 歲左右就待在貝多芬的身邊，貝多芬後來還指定他擔任姪子卡爾的鋼琴教師。而之後在鋼琴界捲起旋風的李斯特，也拜在徹爾尼的門下。徹爾尼是一位親切和藹的老師，與他每逢要指導學生就百般不情願，像隻「鬧情緒的驢子」的恩師貝多芬很不一樣。

掃一掃聽音樂

*流浪者的幻想旅程*

# 舒伯特 C 大調幻想曲

| 作 曲 家 | 舒伯特（Franz Schubert, 1797 ～ 1828） |
| --- | --- |
| 作品編號 | D760 |
| 樂曲長度 | 約 21 分鐘 |
| 創作年代 | 1822 年 |

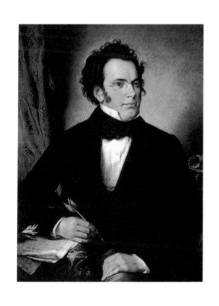

　　《C 大調幻想曲》又被稱為《流浪者幻想曲》，是舒伯特鋼琴曲中，最華麗也最具大師風格的一首曲子。《C 大調幻想曲》與第 8 號交響曲《未完成》剛好是同一時期的作品，此時他大約已寫完該交響曲的第一、第二樂章，正著手寫作第三樂章的詼諧曲。

威廉・奧古斯特・利達 (Wilhelm August Rieder) 所繪製的舒伯特肖像。此畫約完成於 1870 年。

《C大調幻想曲》共分為四個部分，順序為當時一般流行的連環形式，彼此互相連貫，形式脫離奏鳴曲式，而更偏向充滿詩意與自由的幻想風格，演奏難度甚高，就連作曲家本人都難以完美彈奏，是舒伯特最著名的鋼琴曲之一。

1822年，名鋼琴家胡麥爾的門生李班巴格委託他寫作一首鋼琴曲。李班巴格是剛剛成為貴族的維也納大地主，他也希望自己能成為一名偉大的鋼琴家。《流浪者幻想曲》的誕生，據說可能是因為他提議使用前一年出版的歌曲集中《流浪者》這個主題。無論這個說法的真實性有多少，可以確定的是，李班巴格喜歡這首曲子，而舒伯特也樂於創作此一富有技巧性演奏效果的樂曲。

有人將這首幻想曲，看成是奏鳴曲的一種。即以一個主題為中心，不停歇地連續演奏四個樂章的形式，此種形式也帶給浪漫派音樂家們極大的影響。譬如李斯特，不但將本曲改編成鋼琴與管弦樂的樂曲，還寫出一首相同形式的b小調奏鳴曲。

樂評人賴偉峰是這樣評論的：「《C大調鋼琴幻想曲》以及《C大調小提琴與鋼琴幻想曲》，雖然只是鋼琴獨奏與二重奏的作品，但曲中卻有宏偉的交響性格，樂曲形式就如同

一幅描繪舒伯特與父母親在一起的畫作。

交響曲的樂章一樣，有著快板、慢板、行板、急板等表情速度變化，從音符的巧妙安排中就可以窺見舒伯特這位天才的鬼斧神工。」

## 李斯特收集的舒伯特軼事

李斯特很喜歡舒伯特，曾有寫下「舒伯特傳」的念頭，他收集了許多資料，如：

「舒伯特的音域相當寬廣，當他擔任皇家宮廷禮拜堂少年合唱團員時，能用假音歌唱，且總是選擇女低音或女高音的聲部。」

「當喝下一杯葡萄酒或果汁酒之後，舒伯特便打開話匣子暢談。他的音樂評論很尖銳，簡短而適切，且總能攻擊到要害，這一點與貝多芬很相似，有時他也會說些惡毒的諷刺。……每當有人聚集談論音樂，舒伯特就傾耳聆聽，但卻很少加入談論。不過若有人因為無知而胡說八道的話，他會忍無可忍，毫不客氣地當面指責：『你還是閉嘴的好！自己都不懂的事，聽的人又有誰會懂呢？』」

「一日胡登布倫納接舒伯特到住處共飲，當兩人把一瓶葡萄酒喝得一滴不剩時，舒伯特伏在案頭，一下子便完成了著名的《鱒魚》。當工作大抵完成後，舒伯特已昏昏欲睡，本要在樂譜上灑些捲砂（一種使墨水快乾的細砂），不料因睡眼惺忪，竟抓起墨水來倒，結果有好幾小節完全無法判讀……。」

「舒伯特的《魔王》曾於 1821 年 3 月 7 日按原稿在皇家宮廷劇場演出。……宮廷的歌劇歌手佛格爾將這首歌曲詮釋得非常優異，在聽眾的要求下不得不重唱數次，並由胡登布倫納擔任伴奏。其實舒伯特的鋼琴技巧並不比胡登布倫納差，卻由於羞怯而未能擔任伴奏，他只站在琴旁注視樂譜便已大為滿足。舒伯特接受佛格爾的建議加進了數小節的鋼琴伴奏，這是為了使歌手有稍微停頓休息的時間……。」

掃一掃聽音樂

拒當貝多芬第二

# 舒伯特 鋼琴奏鳴曲

| 作 曲 家 | 舒伯特（Franz Schubert, 1797 ～ 1828） |
|---|---|
| 樂曲編號 | D784、D845、D850、D894、D958、D959……等 |
| 曲目數量 | 共 21 首，完成的只有 11 首 |
| 創作年代 | 1817 ～ 1828 年 |

　　一開始舒伯特對於創作鋼琴奏鳴曲是膽怯的，因為貝多芬一再提高他的水準。事實上，舒伯特的鋼琴奏鳴曲，確實也長期未獲得正當評價。原因就出在他出生於貝多芬之後，致使他的奏鳴曲一直不斷被人拿來與貝多芬互相比較的關係。一直到二十世紀後葉，舒伯特獨

由裘利斯・施密德 (Julius Schmid) 所繪製的《維也納沙龍音樂會》。途中彈奏鋼琴的就是舒伯特。

特的價值才逐漸被大眾認識，作品也開始被卓越的鋼琴家加以演奏。

即使舒伯特一直苦惱於活在貝多芬的陰影之下，但他們的樂風確實有許多相似的地方，因此舒伯特還是不免被稱為「小貝多芬」，或者又因為他的陰柔而叫「女貝多芬」。然而，與舒伯特交情匪淺的李斯特，為舒伯特下了一個註解：「你的激烈感情令人眩暈！」

舒伯特一直到 31 歲去世為止，共寫下二十一首鋼琴奏鳴曲。其中完成的只有十一曲，其餘都是「未完成」。舒伯特也許是喜歡「未完成」的感覺，在他的奏鳴曲、交響曲中，一直都繚繞著「未完成」的氛圍。而他完成的奏鳴曲中，在生前出版的也只有三曲，其餘都在他死後以任意的號碼出版。因此，舒伯特的作品編號與作曲年代並無關聯。為了消除這樣的不便，一般都使用維也納音樂學家德意舒根據作曲年代編成主題目錄的 D 編號。

由 19 世紀末的維也納分離派大畫家克林姆所繪製的《舒伯特彈奏鋼琴》。

《a 小調第 14 號鋼琴奏鳴曲》是舒伯特在鋼琴奏鳴曲中開拓自我境地，最初獲得成功的作品。當時的舒伯特罹患嚴重疾病，經濟也陷入困境。於是以往在奏鳴曲中佔有一席之地的華麗鋼琴技巧不再，轉而成為內省性的音樂。

《C 大調第 15 號鋼琴奏鳴曲》其中第三樂章的「小步舞曲」已接近完成狀態，終樂章「輪旋曲」則沒有完成，因此和他的第 8 號交響曲一樣，因「未完成」而著稱。由於這首曲子是「偉人的遺物」，1861 年本曲出版時，出版商就借「遺作」之名來宣傳促銷，於是長久以來一直被認為是舒伯特最後一首奏鳴曲。

《d 小調第 16 號鋼琴奏鳴曲》是舒伯特第一首出版的鋼琴奏鳴曲，呈獻給魯道夫大公。魯道夫大公是貝多芬的門生兼後援者，舒伯特曾受大公的侍從官委託寫作一首八重奏曲。此時的舒伯特開始以作曲家身分受到注目。

《D 大調第 17 號鋼琴奏鳴曲》，舒曼把他稱為「英勇的 D 大調」，因為它在開頭的地方，就像貝多芬一樣充滿雄壯的氣魄。1825 年夏天，舒伯特和好友前往奧地利西部高地旅行，在各地皆受到熱烈款待。穿著灰色外套，繫著黑色圍巾，昂首看著前方的著名肖像畫，就是在這個時候繪製而成的。接受這幅肖像畫的波克雷特是舒伯特的好友，也是維也納著名的鋼琴家。

《c 小調第 19 號鋼琴奏鳴曲》是舒伯特在逝世兩個月前所作的最後三首奏鳴曲之一。當時的舒伯特，在頭痛與目眩的痛苦中，

依然在二十天之中寫出了三首風格相異的大奏鳴曲。前一年貝多芬剛剛去世，舒伯特特別以這首奏鳴曲，強烈表達出「小貝多芬」的承繼意識，展現出富於戲劇化的風格。

《降 B 大調第 21 號鋼琴奏鳴曲》是舒伯特的最後一首奏鳴曲。與 c 小調第 9 號交響曲《偉大》一樣，都是所謂「像天國一般漫長」的龐大樂曲，曾被譽為「貝多芬以後最傑出的奏鳴曲」，隱藏著舒伯特所具有的無限可能性。而這一刻，舒伯特也終於活出自己，走出「小貝多芬」的陰影，成為真正的「舒伯特」。

 ## 悲情同志

舒伯特被戲稱為「水桶」，因為他長得又矮又胖，不但額低頸粗，而且手指就像糯米腸。他天生是個大近視，個性害羞、內向，走路時背彎肩聳，看起來很古怪。

1827 年的某個晚上，罹患梅毒已接近末期的舒伯特，拖著濃稠的酒精味走在維也納的街上，一輛馬車從他身旁呼嘯而去，使他的步伐有點跟蹌，他想起了已走入異性戀婚姻的同志愛人，不禁心頭一陣酸楚。舒伯特 31 歲死於維也納，他一生顛沛流離，始終不願進入異性的婚姻制度之中。

即使已經跨入二十一世紀，同性戀仍不完全被大眾接受，對於這位兩百年前的同志前輩，或許他們能夠深刻體會他的孤寂，然後對著那些仍無法接受同性戀的人說：親愛的，偶爾你也該聽聽舒伯特。

幸 福 不 用 明 說

# 孟德爾頌 無言歌集

掃一掃聽音樂

| 作 曲 家 | 孟德爾頌（Felix Mendelssohn, 1809 ～ 1847） |
|---|---|
| 作品編號 | I19、II30、III38、IV53、V62、VI67、VII85、VIII102 |
| 樂曲長度 | 各曲約 2 ～ 5 分鐘 |
| 創作年代 | 1829 ～ 1845 年 |

孟德爾頌肖像。

　　孟德爾頌是個幸福的音樂家，在美滿的貴族家庭成長，接受良好的音樂教育。在他浪漫的國度裡，譜出的樂曲情緒明朗，充滿著歡樂氣氛，散發出青春氣息，這些特質表現在他的鋼琴小品《無言歌集》中，所有歌曲自然是這麼優美與喜悅。

　　《無言歌集》共分為八集，當中有不少大家耳熟能詳的知名曲目，在此僅擇幾首個別介紹。

威尼斯是義大利著名的水上之都，流傳著許許多多的船歌。這些船歌的曲調聽來就像是在船上搖盪般，都很優美、抒情、明快。十八世紀，威尼斯已是著名的藝術之都兼遊覽勝地，吸引眾多遊客來到此地，也包括了孟德爾頌。這裡是他時常駐足，流連忘返之地。在《無言歌集》中，孟德爾頌以「威尼斯船歌」為標題的曲子就有三首，分別為第一集第六首、第二集第六首和第五集第五首。這三首《威尼斯船歌》，都是根據在水都威尼斯的運河上，划著「宮得拉」平底船的船夫，在搖槳時唱出的民謠曲調寫作而成，其伴奏部分暗示著槳聲的節奏。《威尼斯船歌》洋溢著悲哀與沉鬱之情，當我們聆聽時，眼前不是南歐地中海沿岸特有的晴空與烈日的照耀，浮現的只有晚秋 11 月時節裡威尼斯蕭條的景色。

孟德爾頌《無言歌集》第四集第一首的手稿。

　　第六集第四首的《紡紗歌》，描寫紡車忙碌穿梭的聲音，樂音中充分表現出紡紗少女的心情。5 月明麗的晨曦中，有一位少女坐在紡車前，愉快地搖晃著她的紡車紡著紗。少女被窗外小鳥清脆的歌聲迷住了，於是和著紡車的音調，唱出一段美好動聽的旋律。由於紡車轉動的聲音，像極了蜜蜂嗡嗡飛翔的聲音，因此，這首曲子又叫做《蜜蜂的婚禮》。

　　第五集第六首的《春之歌》，描寫大地回春，萬物甦醒，到處

生機蓬勃的景象。這首曲子充滿著光輝、歡喜、希望，及對於生命無限的愛，曲中流水般悠遊的浪漫旋律，使得聽眾深陷於快樂的氣氛中，是孟德爾頌《無言歌集》中最著名的一首鋼琴曲。此曲又因旋律優美、和聲富麗，經常被改寫成小提琴或其他樂器的獨奏曲，廣受音樂人士所喜愛。

## 孟德爾頌之戀

孟德爾頌在 26 歲那年失去了他最愛的父親，這打擊對孟德爾頌實在太大，他因而把自己放逐到法蘭克福去指揮一個業餘的樂團。就在此時，老天爺帶給他一位專屬於他的天使：賽西兒。戀愛的滋味是甜美的，孟德爾頌為了這位天使神魂顛倒，付出熱烈的真情，但他也因為想了解自己對賽西兒的感情有多深，而決定和對方分開一個月，與朋友前往施維寧金。結果不出他自己所料，每天對賽西兒的思念愈來愈深，難以平靜。一個月後他便向賽西兒求婚，這位美嬌娘可是孟德爾頌的美麗初戀！

家人對於孟德爾頌找到真命天女當然非常開心，不過賽西兒的新教徒身分，卻讓他們相當感冒。在當時，宗教信仰派別不只是道德問題，甚至可以引發國際戰爭！所以孟德爾頌的家人希望他能另尋戀情，但孟德爾頌不但拒絕，甚至表明態度，必要時不惜學他的舅舅一樣脫離家族。這樣的決心與他有生以來第一次發脾氣，嚇壞了家人，最後只得給予這對新人祝福！而這對新人也的確過得十分幸福，孟德爾頌所留下《第 4 號弦樂四重奏》（Op44-2），就是為了向世人誇耀他與賽西兒的蜜月旅行有多麼的甜蜜。

掃一掃聽音樂

與李斯特的友誼證明

# 蕭邦 十二首練習曲

| 作曲家 | 蕭邦（Frédéric François Chopin, 1810 ～ 1849） |
|---|---|
| 作品編號 | OP10、OP25 |
| 樂曲長度 | 各約 30 分鐘 |
| 創作年代 | 作品 10, 1829 ～ 1832 年；作品 25, 1832 ～ 1836 年 |

　　蕭邦總共寫有二十七首練習曲，絕大多數寫於一八三○年代，是他成熟階段的曲子，也是他所有創作中的傑作。其中最為知名的包括《十二首練習曲》作品 10（1833 年出版），《十二首練習曲》作品 25（1837 年出版），以及最初於 1840 年收錄在費替斯（F. Fetis）與莫歇樂斯（I. Moscheles）編輯的 Methodedes methods pour le piano 中，到了 1841 年才獨立出版的《三首新練習曲》。

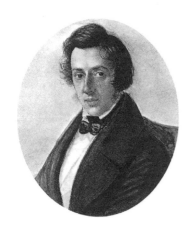

蕭邦肖像。

蕭邦與同一時期的法國鋼琴家。前
排右起第一人是李斯特，後排右起
第二人是蕭邦。

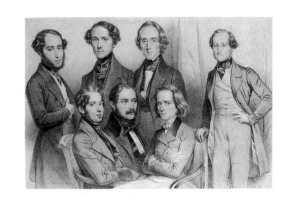

　　關於這些練習曲的創作時
間，詳細的日期已不得而知，
不過開始寫作的時期應該是在
華沙時代的 1829 年。其後到了巴黎時代的初期又陸續寫作，首先
在 1833 年將其中的十二曲總結以「作品 10」的名義出版，在此同
時他又繼續寫作第二集，而後才加進 1836 年以前所寫的練習曲，
以「作品 25」之名出版。

　　所謂的練習曲，一般是指為磨練演奏技巧而寫的樂曲。蕭邦這
些練習曲除了包含各種演奏技巧的習題外，也是為了表現旋律、和
聲、節奏與情緒而寫，具有高度獨創性，把藝術和技術完美的融合
在一起，避免像其他的練習曲一樣流於單純的機械性技術與枯燥乏
味，可說是蕭邦練習曲的特質。換句話說，這些樂曲除了是指法的
練習，同時也是一項藝術珍品與優良的音樂會表演曲目。蕭邦在
20 歲前後創作的這十二首練習曲，是音樂史上年輕作曲家筆下完
成度最高的作品。

　　蕭邦的這兩首作品，跟同時期的李斯特有密切的關聯。在 1833
年出版的「作品 10」，所呈獻的對象就是李斯特。與蕭邦並駕齊
驅的鋼琴名家李斯特，比蕭邦小一歲，兩人有一段時間經常碰面，

李斯特曾在蕭邦抵達巴黎不久後的困難時期中伸出友誼之手。儘管蕭邦不是非常喜歡李斯特的音樂和個性，致使兩人沒有深交，但「作品10」之所以呈獻給他，除了是對李斯特的友情表現之外，也是蕭邦為了對這位與自己的藝術方向不同的超人演奏家表示尊敬。至於「作品25」，則是呈獻給李斯特當時的情人，達古伯爵夫人。

 ## 李斯特與蕭邦

　　蕭邦與李斯特這兩位鋼琴巨匠之間的關係，可說是亦敵亦友，他們互相尊重，甚至互相欣賞，但潛意識裡可能彼此懷有敵意，因此兩人的友誼其實維持得並不容易，時斷時續。李斯特彈琴的方式，用現代的語言來說是「暴力」，跟因為身體虛弱而無法用力彈琴的蕭邦完全不同。蕭邦羨慕李斯特的力量與開朗性格，以及讓全場聽眾深深沉醉的魅力，但對李斯特喜歡交際與虛榮的個性則不敢領教。

　　據說有一次，向來喜歡修改別人音樂的李斯特在彈奏蕭邦的《夜曲》時，擅自添加了各種裝飾音，蕭邦不以為然的叫李斯特按照樂譜彈奏，要不然就乾脆別彈。被指正的李斯特面子掛不住，賭氣說：「那你自己彈！」等蕭邦自己彈奏完之後，李斯特才向他道歉：「像你這樣的作品的確是不應該亂動的。」

　　這類的小事並不妨礙他們的情誼，由蕭邦將自己的《十二首練習曲》（Op10）獻給李斯特一事便可得知。後來李斯特與他的情婦維根斯坦公主一起寫了一本蕭邦的傳記，這部傳記曾在很長一段時間裡，是人們用來進一步瞭解蕭邦的依據。

掃一掃聽音樂

平息紛爭的深夜魔力

# 蕭邦 夜曲

| 作 曲 家 | 蕭邦（Frédéric François Chopin, 1810 ～ 1849） |
|---|---|
| 作品編號 | OP9 NO.1-3、OP15 NO.1-3、OP27 NO.1-2、OP32 NO.1-2、OP37 NO.1-2、OP48 NO.1-2、OP55 NO.1-2、OP62 NO.1-2、OP72 NO.1、P1 NO.16、P2 NO.8 |
| 曲目數量 | 21 首 |
| 創作年代 | 1827 ～ 1846 年 |

《夜曲》是歌詠出甜美感傷旋律的夢幻性小品，很適合蕭邦鋼琴音樂中特有的詩情，以及優美細膩的旋律表現。蕭邦的《夜曲》從 1827 年寫到 1846 年，也就是從華沙音樂學院時代經過維也納時代，直到去世三年前，幾乎涵蓋了整個創作期。

雖然現在談到「夜曲」，幾乎都會先想到蕭邦的二十一首《夜曲》，但這並不

《夜曲》的樂譜扉頁。

是他發明的曲式，而是比他大三十歲的愛爾蘭作曲家約翰‧費爾德（John Field, 1782～1837）所創，曲名可能是來自於天主教會的「夜禱」。費爾德跟蕭邦一樣，是個鋼琴家與作曲家，作品有很濃厚的浪漫主義精神，充滿了想像力與激動的情感。他的《夜曲》大多旋律優美、情感細膩，但有時過於柔弱，甚至有些多愁善感。不過「夜曲」雖然是由費爾德首創，卻是到了蕭邦手中才發揚光大，內容與形式都變得更為豐富，且藝術性更高，效果更美。

蕭邦一生中共創作出二十一首《夜曲》，其中有十八首是以二曲或三曲一組的形式在生前出版。他早期創作的《夜曲》中就留有費爾德的痕跡，但從形式與內容上來看，蕭邦的《夜曲》已超過費爾德的功力。就蕭邦的《夜曲》而言，各個層面都是多樣性的，費爾德則較為單調。總而言之，蕭邦除了繼承費爾德《夜曲》的特質外，也進一步賦予多樣的表現面貌。有位音樂評論家曾經說過：「蕭邦把費爾德創造的形式發揚光大，除了注入戲劇的活力外，也增加了更多的熱情與宏偉性。」

單就鋼琴技巧而言，《夜曲》在蕭邦的作品中的地位，或許並不如《前奏曲集》、《練習曲集》與《敘事曲》等重要，但這二十一首從心底直接湧出的感情與思考，卻可說是更純粹表達出心聲的真實音樂。

蕭邦最後幾首《夜曲》具有晚期創作的特色，不再華麗，而更內斂質樸。充滿平靜的抒情旋律，不時流露出一種悲切、孤寂的感受，正是蕭邦生命晚期心境的寫照。

一幅描繪蕭邦於王公貴族宅邸演奏鋼琴時的水彩畫。

 ## 因《夜曲》結緣的好友

　　有一天，蕭邦收到了德國知名作曲家兼指揮家梅亞貝夫婦的用餐邀約，蕭邦欣然赴會，梅亞貝夫婦倆非常熱情地在自家款待他，並告知請他赴宴的原因。

　　原來，前幾天梅亞貝夫婦因為一件小事吵架，兩人互不相讓，越鬧越兇。吵到精疲力竭之後，梅亞貝為了消除心裡的煩悶，打開鋼琴，順手就彈起了蕭邦的《Ｆ大調夜曲》。或許是身為音樂家的職業病，當他的手一接觸到琴鍵，馬上精神振奮全心投入，忘了跟太太吵架的事。飄揚的樂聲旋律優美，有時如流水般輕盈、有時卻又如海嘯般洶湧，同時也吸引了妻子，她忘記了自己的惱怒，深深的陶醉在樂曲之中。

　　等到一曲結束，兩個人早就忘記剛剛為什麼吵架了。和好如初的他們，十分感謝蕭邦的《夜曲》為他們調解了紛爭，安撫了心靈。蕭邦也很高興自己的曲子能為他們化解怒氣帶來祥和，從此雙方結為好友，時常互相交流往來。

　　蕭邦《夜曲》樂譜扉頁。蕭邦創作此曲時，是為了尋找一種適合在夜闌人靜時聆聽的音樂。

掃一掃聽音樂

對祖國的無盡思念

# 蕭邦 波蘭舞曲

| 作曲家 | 蕭邦（Frédéric François Chopin, 1810 ～ 1849） |
|---|---|
| 作品編號 | OP22、OP26、OP40、OP44、OP53、OP61、OP71 |
| 曲目數量 | 16 首 |
| 創作年代 | 1821 ～ 1831 年 |

　　「波蘭舞曲」（Polonaise）是波蘭代表性的民俗舞曲之一，起源不明。最早出現「波蘭舞曲」的文獻記載是在 1573 年，當時法國的亨利三世登基為波蘭國王時，曾在其加冕儀式上跳過波蘭舞曲。不過一般認為，在更早以前就已經存在幾種農民儀式及其勞動中所跳的起源性舞曲，而後才慢慢滲透到上流社

瓦克勞・皮奧特羅斯基
(Waclaw Piotrowski) 所繪製的
《波蘭音樂舞蹈》。

85

會。進入十七世紀以後，這種舞蹈開始在貴族之間流行，並因為被用為隊伍遊行音樂而逐漸家喻戶曉，特別在宮廷之中更發展成具有節奏特色的器樂用波蘭舞曲。這種定型化的波蘭舞曲後來也廣泛地流傳到國外，特別是從巴洛克時代至十九世紀初期，西歐各國有許多作曲家都曾寫作過波蘭舞曲。

十八世紀末至十九世紀初，波蘭的作曲家開始盛行寫作各種器樂用的波蘭舞曲。在祖國領土逐漸被強國瓜分的危機意識當中，他們所創作出來的波蘭舞曲，與西歐作曲家的作品具有完全不同的特殊意義。

蕭邦既是波蘭人，應該從孩提時代就已經接觸到這種樂曲。這

創作於 1850 年的版畫：克拉柯維克舞 (Krakowisk)，是流行於波蘭南部的舞蹈。

點從他最初的作品就是波蘭舞曲，就足以說明波蘭舞曲是蕭邦非常熟悉的一種樂曲。經過早期華沙時代九首波蘭舞曲（皆以遺作名義出版）的磨練與嘗試，蕭邦也逐漸脫離舞曲性質的波蘭舞曲，開始追求屬於自己風格的波蘭舞曲途徑。從這樣的過程來看，我們可以發現蕭邦逐漸擴大樂曲的規模，並使主題與樂念多樣化，尤其在節奏方面，更是一邊應用波蘭舞曲的基本節奏，一邊自由衍生出許多種變化型的節奏。蕭邦所追求的，不外乎是想把波蘭舞曲提昇為可以真正表現民族精神的藝術音樂。換句話說，蕭邦想表達的是民俗舞曲裡根本的民族精神。

對蕭邦而言，《波蘭舞曲》與《馬厝卡舞曲》無疑都是他可以最直接表現自我民族精神的樂曲，他的《波蘭舞曲》甚至可說是讓他能正面表現民族主張的樂曲。從早期華沙時代的《波蘭舞曲》到後期的《幻想波蘭舞曲》為止，蕭邦作品風格的驚人發展與深度的音樂性，再再讓人感受到蕭邦所追求的強烈民族精神。

《幻想波蘭舞曲》是蕭邦晚期最重要的作品之一，主題素材繁多、形象豐富、結構複雜，不似以往的《波蘭舞曲》那樣主題較單一、結構較明顯。這首樂曲已接近蕭邦的敘事曲。他的主題思想顯然著重於對民族鬥爭歷史的緬懷、想像，以及對祖國復興的憧憬。其中也流露出晚期蕭邦特有的呻吟和哀嘆的情調，但最後以一首壯麗的勝利頌歌結束。

 ## 蕭邦多苦多難的祖國——波蘭

　　不論從面積大小或人口多寡來看，波蘭無疑是東歐最大的國家，但因地理位置居中，歷史上的波蘭始終背負著悲情命運，不斷受到周圍鄰國的不斷侵略，瓜分國土，甚至亡國，光是俄國、普魯士、奧地利這三個強國就曾經瓜分了波蘭三次，而不認輸的波蘭人民也自始至終堅持著不屈不撓的愛國抗爭。十九世紀前葉，波蘭帶有民族色彩的浪漫主義文藝，促使波蘭湧現了一批愛國的思想家和文藝家，而他們的思想對蕭邦有著深切的影響，因而有「愛國音樂詩人」蕭邦的誕生。

　　在科學方面，波蘭不乏歷史名人，居禮夫人便是因為發現放射性元素——鐳，而成為家喻戶曉的大人物。

　　此外，波蘭全國有 90% 的民眾信奉天主教。就歐洲宗教分布圖來看，波蘭一直處於東正教和天主教的分界處上，而且這兩個宗教都曾分別在歷史上佔有優勢。但在二次大戰後，波蘭版圖向西擴展，東正教勢力相對縮小，尤其在波蘭籍的若望保祿二世登基為教宗後，更確立了天主教為波蘭主流宗教的地位。

掃一掃聽音樂

民族精神與獨創性格的混血

# 蕭邦 馬厝卡舞曲

| 作 曲 家 | 蕭邦（Frédéric François Chopin, 1810 ～ 1849） |
|---|---|
| 作品編號 | OP6、OP7、OP17、OP24、OP30、OP33、OP41、OP50、OP52、OP56、OP59、OP63、OP67、OP68 |
| 曲目數量 | 60 首 |
| 創作年代 | 1827 ～ 1847 年 |

　　蕭邦共留有六十首《馬厝卡舞曲》（Mazurka）。把淳樸的舞蹈音樂發展成嶄新的藝術作品，無論在旋律或和聲上，《馬厝卡舞曲》都可以說是蕭邦發揮最大獨創性的樂曲，而且大部分的演奏技巧都不困難。

887 年由亨利克‧希米拉吉克 (Henryk Siemiradzk) 所繪製的，蕭邦於貴族安東‧拉德茲維 (Anton Radziwill) 家中演奏鋼琴的情景。

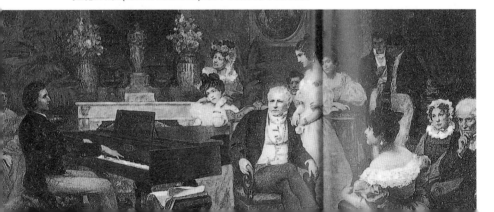

馬厝卡和波蘭舞曲、圓舞曲不同，它的旋律本身清楚地顯示出馬厝卡特有的舞蹈節奏，而波蘭舞曲和圓舞曲則主要在伴奏部分奏出其固定的、特有的舞蹈節奏。《馬厝卡舞曲》可以說是蕭邦創作民族民間風格音樂的試驗品，在蕭邦的作品中數量最多、最豐富多樣，並富有獨創性。

蕭邦的《馬厝卡舞曲》源自馬祖爾、庫亞威克、奧貝列克，這三種波蘭民間舞曲。「馬祖爾」是幾個世紀前就已存在的一種民間舞蹈，十七世紀初波蘭較上層的社會也跳這種舞蹈，十八世紀中葉以後更流傳到國外。根據記載，這種舞蹈的步法非常豐富，特別是男人跳得激動時常常用腳做出各種變化。「庫亞威克」淵源更為古老，是一種農民舞蹈，旋律多富有抒情性，情緒往往顯得憂鬱、沉重。在庫亞威克之後常常接入快速、熱烈的奧貝列克。「奧貝列克」一詞意為「轉圈子」，由於它的速度快，所以節奏簡單。蕭邦的《馬厝卡舞曲》有時會比較明顯地接近於上述三種民間舞曲中的其中一種，但有些作品很難說接近於哪一種，而是同時間涵蓋三種特質。

蕭邦雖然在他的《馬厝卡舞曲》中應用了各種民俗舞曲原有的各種節奏、調性、音調、旋律、和聲與伴奏法，甚或民俗樂團的演奏法等特徵，但不是原封不動加以採用，除了盡力引出其特性外，也以他自己的手法重新加以建構，融入自己的風格。換句話說，就是在一首樂曲中，組合各種舞曲的特質來製造出微妙的變化效果。譬如從庫亞威克舞曲的風格開始，中間部轉入奧貝列克舞曲，或在庫亞威克舞曲風格的旋律上，加入馬祖爾舞曲的節奏等，都是蕭邦

常用的手法。他除了將各種民俗舞曲的要素融入他的鋼琴語法外，也把它當做一種民族精神的表現，重新創造出完全屬於自己風格的藝術化《馬厝卡舞曲》。

總而言之，蕭邦的《馬厝卡舞曲》既與民間舞曲有血肉的聯繫，又是經過加工、改造，並藝術化的獨創性舞曲。這些《馬厝卡舞曲》不僅節奏生動、多樣，旋律優美，和聲豐富，而且往往情感深厚，具有強烈的風俗性和濃厚的生活氣息。

 ## 蕭邦的音樂特質

在西洋音樂的歷史中，蕭邦的音樂可以說佔有獨特的地位。雖然他的鋼琴作品大部分屬於所謂的浪漫派小品，但他卻在小品的形式中帶來了全新的內容。比如在《夜曲》方面，把前輩費爾德的風格變得更有深度，而且也在原屬於沙龍音樂的圓舞曲上賦予詩意；在民俗舞曲方面，他將《馬厝卡舞曲》與《波蘭舞曲》提升到藝術的表現層面，這一切都使他的小品表現出前所未有的開創性。

談到蕭邦的音樂特質，最不可忽略的一點就是來自波蘭民俗音樂的影響。民俗音樂的旋律與和聲、音階的排列，以及節奏和強音的特色、速度與演奏方式等，都讓蕭邦獲得不少啟示。當然他並不是依樣畫葫蘆，而是找出當中的特性，再用自己獨特的方法加以重新排列組合，最後變成自己的風格與手法。這種特徵絕不只出現在《馬厝卡舞曲》與《波蘭舞曲》之中，而適用於他所有的作品。換句話說，蕭邦音樂中旋律、和聲與節奏的特性，一方面是從鋼琴本身的特質所汲取，另一方面則是來自祖國波蘭的音樂。

華麗優雅的上流舞曲

# 蕭邦 圓舞曲

掃一掃聽音樂

| 作 曲 家 | 蕭邦（Frédéric François Chopin, 1810 ～ 1849） |
|---|---|
| 作品編號 | OP18、OP34、OP42、OP64、OP69、OP70 |
| 曲目數量 | 19 首 |
| 創作年代 | 1827 ～ 1847 年 |

　　在為舞蹈而寫的伴奏音樂中，以十九世紀史特勞斯的圓舞曲最為風靡，而嘗試把這些圓舞曲提升為更優雅、更有欣賞價值的藝術作品者，則是蕭邦。他在《馬厝卡舞曲》與《波蘭舞曲》中也進行同樣的嘗試。但蕭邦的《圓舞曲》不同於《馬厝卡舞曲》及《波蘭舞曲》中強調波蘭民族要素，而是把宮廷與社交界舞會中上流人士所用的音樂，以他自己的風格加以鋼琴化。

　　蕭邦從 1827 年起到 1847 年，幾乎花了一生的時間不停寫作圓舞曲。其中在生前出版的只有八曲，死後被當作遺作公開出版的（包括有作品編號與無作品編號的）則有十一曲之多。就結構來說，生前出版的作品內容較為扎實，但遺作之中也有跟生前發表過的作品相較之下，毫不遜色的傑作存在。

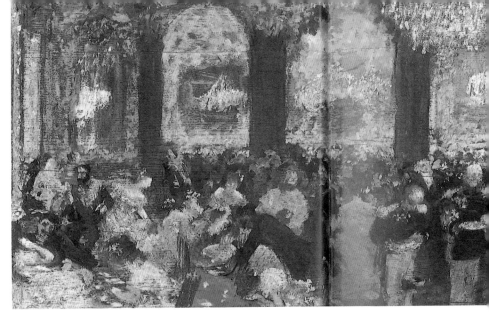

狄嘉所繪的《宮廷舞會》。描繪出 19 世紀末法國宮廷舞會中衣香鬢影、豪華炫麗的情景。

蕭邦的《圓舞曲》，是借用圓舞曲形式寫成的一種抒情詩。簡而言之，這些《圓舞曲》都比約翰・史特勞斯等人的音樂更優美高雅，所以並不適合用在真正的舞會上。

蕭邦創作《圓舞曲》是採用傳統圓舞曲中所沒有的獨特要素寫成，譬如在具有抒情作風的圓舞曲中，就經常可以發現比純粹的圓舞曲節奏，更接近於馬厝卡舞曲的節奏與強音。這是蕭邦受到民族性的影響所致，而這樣的地方通常洋溢出濃厚的斯拉夫民族特有的憂鬱情緒。另一方面，蕭邦在鋼琴中所追求的美聲奏法──從聲樂唱法獲得啟示的一種華麗裝飾的旋律法，在圓舞曲中也經常成為重要的元素。蕭邦就是以各種型態將這些元素融合在一起，創作出屬於自己獨特風格的圓舞曲。

十九首《圓舞曲》，大致上可以分為兩種類型。一是浮現強烈

理想化舞蹈音樂的樂曲，二是藉圓舞曲形式，偶爾也使用馬厝卡舞曲節奏，來展現其抒情性的樂曲。每一首樂曲中，大多具有活躍的節奏、熱烈的情緒和華麗的技巧，而未特別強調大膽的調性或和聲的變化。或許是演奏技巧不太困難的關係，蕭邦的《圓舞曲》不但在巴黎的沙龍大受愛樂貴族與鋼琴家們的喜愛，更首度為他帶來成功的果實，順理成章地成為蕭邦作品中最受歡迎的樂曲。

 ## 蕭邦最想廝守終身的對象

瑪麗亞・沃金斯卡，她是蕭邦唯一想要結婚的對象。蕭邦早就認識這位同屬波蘭籍的姑娘，1830 年波蘭發生動亂，沃金斯卡一家人逃到瑞士，1835 年兩人在德勒斯登重逢，才開始真正的戀情。

瑪麗亞比蕭邦小五歲，身材高挑纖細，有一雙可愛的黑眼珠跟黑絲絨般的秀髮，也很有藝術天分，和蕭邦見面時話題總離不開音樂跟繪畫。蕭邦到巴黎去發表《第 9 號降 A 大調圓舞曲》時，還特別把曲子題獻給「瑪麗亞姑娘」。等蕭邦從巴黎回到德勒斯登，兩人已經有結婚的意願，但這段戀情最後竟然還是不了了之。

結束的原因眾說紛紜，有一種說法是女方家長因為蕭邦沒有社會地位和可靠的收入而反對。沃金斯卡家是大地主，對於這個窮酸的音樂家自然看不上眼。另一種說法是蕭邦不知怎麼的染上了肺結核，而此時已經開始有病徵出現，原來身體就不是很硬朗的他，此刻更讓人擔心他的健康。於是瑪麗亞的母親就以健康為由，辭退了這件婚事。這讓蕭邦在飽受病魔侵擾之餘，更承受了心靈上的打擊。

掃一掃聽音樂

每個人都應堅毅地走完最後一程

# 蕭邦 降 b 小調
# 第 2 號鋼琴奏鳴曲《送葬》

| 作 曲 家 | 蕭邦（Frédéric François Chopin, 1810 ～ 1849） |
| --- | --- |
| 作品編號 | OP35 |
| 樂曲長度 | 約 24 分鐘 |
| 創作年代 | 1839 年 |

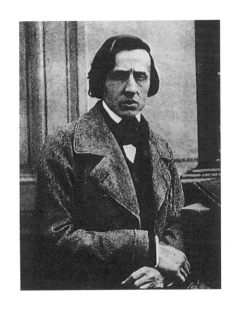

這首奏鳴曲是在 1839 年夏天，喬治桑的故鄉諾安所寫出來的，這裡對蕭邦而言，似乎是精神與肉體的最佳休憩站。在遠離巴黎的法國中部隱密居所中，蕭邦和他的愛人喬治桑過著與世無爭，遠離塵囂的寧靜生活。如此安詳舒適的生活，也為蕭邦原本

蕭邦晚年在巴黎的一張攝影照片，當時他已形容憔悴。

因罹患結核病而逐漸衰弱的肉體與精神帶來無限生機。尤其前一年赴馬約卡島療養失敗後，於該年春天逃回法國以來，在此地的療養最具功效。此時隨著身體狀況的好轉，也大大刺激了他的創作力，這首附《送葬進行曲》的《降 b 小調奏鳴曲》，就是蕭邦在這段期間內完成的作品。

雖然蕭邦在法國的日子功成名就，但是他的心中一直沒有忘記淪陷的祖國波蘭。他的鋼琴作品雖然有些如《夜曲》般充滿甜美如蜜的旋律，但是這首鋼琴彈奏的《送葬進行曲》，就像烏雲密佈的天空下著陰陰細雨，遠方喪鐘迴盪在淒清低迷的空氣裡，一群人面無表情地走向墓碑……，彷彿能感受到鋼琴詩人心中那股祖國淪陷、家園破碎的無比哀慟之情。

確認本曲是在 1839 年夏天的諾安所完成的關鍵，就在蕭邦寄給某位好友的書信內容中。蕭邦在信中寫道：「我在這裡正寫作一首降 b 小調的協奏曲，可能會在這首樂曲當中插入你已經知道的《送葬進行曲》。本曲最初是快版的樂章，其次是降 e 小調的詼諧曲，接著是這首進行曲，最後是只有三頁左右的簡短終曲。進行曲之後，左手要隨著右手以同音齊奏的方式喋喋不休地演奏。」

這首奏鳴曲共由四個樂章所構成，其中的第三樂章就是 1837 年譜曲的《送葬進行曲》，這首《降 b 小調第 2 號鋼琴奏鳴曲》也因而被冠以「送葬」之名。這是最被熟知的一個段落，四分之四拍

這是蕭邦逝世時的儀容素描，享年 39 歲。

子，緩板（Lento），以鋼琴　出送葬隊伍的前進行列，氣氛極度哀傷凝重，開頭的低音部分像是隊伍出發前，敲打吊鐘的聲音，強弱的層次落差程度非常大，那種感覺，像是一群長長的送行隊伍，踩在泥濘的道路上，男女老幼混雜其中，步伐沉重地前行，每個人臉上的表情，有的呆滯、有的哀傷、有的還哽咽不止，但卻都異常堅毅地陪著往生者走完人生的最後一程。

如果《送葬》一曲真是為蕭邦的祖國波蘭所寫，那麼，鋼琴詩人這樣的情操真是令人肅然起敬；如果，他只是單純為不凡的人生儀式做一段紀錄，則又會令人對生命的尊嚴興起無限的感動。

 **生為波蘭人，死為波蘭鬼**

1830 年，蕭邦 20 歲，蕭邦的父親擔心他的身體無法承受戰火與混亂的局勢，勸蕭邦出國尋求發展。臨行前，他的朋友們送給他一只盛滿祖國泥土的銀杯，蕭邦就帶著這把祖國的泥土，離開華沙到維也納去了。蕭邦離開祖國不過一個星期，就聽到華沙起義的消息，革命風暴迅速展開。在旅行演奏的途中，蕭邦以他的音樂來訴說他對波蘭的懷念和對祖國革命前途的憂慮。第二年 7 月，蕭邦返回波蘭，但途中卻得到起義失敗、華沙淪陷的消息。從此，蕭邦再也沒有回到波蘭，但他的作品裡卻始終充滿了思念祖國的情懷。

在巴黎的期間，蕭邦認識了許多當代偉大的音樂家、藝術家和作家，也成為貴族沙龍裡的熱門人物。由於蕭邦患有肺結核，不能過於勞累，他便把演奏會減少，專注教學及作曲，因此他的作品也在這段期間內相繼面世。1848 年，法國境內爆發革命，蕭邦離開巴黎前往英國，但他的健康日漸惡化，所以他在 1849 年再度返回巴黎，到了當年的 10 月 17 日就因病逝世，享年僅 39 歲。蕭邦的朋友們遵照他的遺囑，取出他從波蘭帶來的銀杯，把裡面盛著的祖國泥土撒在他的棺木上，並且把他的心臟用一個盒子裝好運回波蘭，安置在華沙的聖十字大教堂裡。

掃一掃聽音樂

樂海中最悠遠的航程
# 蕭邦 船歌

| 作 曲 家 | 蕭邦（Frédéric François Chopin, 1810 ～ 1849） |
|---|---|
| 作品編號 | OP60 |
| 樂曲長度 | 約 6 分鐘 |
| 創作年代 | 1845 ～ 1846 年 |

巴黎蒙梭公園內的蕭邦與喬治桑的紀念碑。

這是蕭邦在跟喬治桑決裂不久之前，健康開始走下坡，心理失去平靜時期所寫的最重要作品之一。對蕭邦而言，本曲似乎也是他的自信之作，和《搖籃曲》一樣，在1847 年 2 月 16 日，巴黎最後的公開演奏會上發表。

這時他所作的曲子中，已經沒

99

有與喬治桑熱戀時轟轟烈烈而奔放的感
覺，取而代之的是種更加沉穩、深邃的
境界。蕭邦這首《船歌》雖然採用威尼
斯船歌特有的節奏，卻不以描寫風光明
媚的義大利及鄉土色彩為目的，是一齣
「坐在船上，只知道自己天地的一對戀
人，情意綿綿的戲劇性對話」。

喬治桑年輕時候的肖像畫。

　　整首《船歌》中，速度、音型及強
弱起伏並不明顯，和弦的使用及變化上也相當地單純，幾乎可以
說，全曲就在相當平靜的狀態下開始並結束。一般船歌的長度都僅
有四、五分鐘，甚至更短，而蕭邦這首曲子不但長達八分多鐘，而

且迥異於一般船歌的八分之六拍子，改
以八分之十二拍子的呈現，使蕭邦式的
這首《船歌》在音樂的詮釋上增添了幾
分難度。

　　因此，本曲在演奏上必須具備完美
的技巧。曲中綿延不斷的節奏，以及主
部與中段不明顯的區分對立，使得這首
曲子儘管細部非常優美，但聽起來可能
會有種過於冗長而單調的感覺。即使如

喬治桑的紀念雕像，樹立在巴黎的盧森堡公園
內。

此，無論從完備的結構，主題材料的精密發展，還是旋律與和聲的優雅性來看，這首曲子無疑都是蕭邦作品中完美的一曲。

## 蕭邦的重要支柱──喬治桑

蕭邦終身未娶，不過氣質出眾、才華洋溢的蕭邦，當然經歷過許多次浪漫的愛情，只是都不持久，直到 1836 年女作家喬治桑出現。

喬治桑與蕭邦是經由李斯特介紹認識的，喬治桑大蕭邦六歲，離過婚，並有兩個小孩，還喜歡做男性打扮，因此蕭邦對她的第一印象並不好。可是另一方面，喬治桑擁有銳利的頭腦與堅強的個性，這些特質和陰柔的蕭邦完全相反，所以反而吸引著蕭邦，尤其是那一年蕭邦染上了肺病，虛弱的身體正好需要像喬治桑這樣健康而又具有母性光輝的女性來照顧，於是不久後兩人便墜入情網，進而同居。

蕭邦與喬治桑共同生活了九年，在喬治桑的照料下，蕭邦一面可以安心養病，一面又能夠專心作曲，許多傑作都在這個時期完成。1846 年蕭邦與喬治桑感情出現裂痕，到了 11 月中，在爭執對立達到不可收拾的情況下，情緣已盡，兩人分手。

此後蕭邦的健康情況每下愈況，也幾乎不再寫出任何作品。蕭邦在 1847 年 2 月舉行了巴黎的最後一場演奏會，從演奏會後蕭邦疲憊的神情，顯示出他當時的身體狀況已經相當不樂觀，可是之後蕭邦仍然抱病訪問英國，在倫敦頗受英國上流社會歡迎，並在女王御前演奏。然而倫敦潮濕多霧的氣候，對他的健康造成了更嚴重的傷害，咳嗽日益劇烈，有時連呼吸都感到困難，11 月當他又回到巴黎時，幾乎已病入膏肓。隔年 10 月 17 日蕭邦便溘然長逝，享年 39 歲。

掃一掃聽音樂

流連於春天振翅飛舞的愉悅

# 舒曼 蝴蝶

| 作 曲 家 | 舒曼（Robert Schumann, 1810 ～ 1856） |
|---|---|
| 作品編號 | OP2 |
| 樂曲長度 | 約 12 分鐘 |
| 創作年代 | 1828 ～ 1831 年 |

　　舒曼 20 歲的時候，寫下了這首《蝴蝶》。它的原曲名為法文，是部短小美麗的作品。有一段時間裡，「蝴蝶」的意象在舒曼的腦海裡振翅狂舞！舒曼寫給母親的信中說道：「在許多難以成眠的夜裡，我都會看到一個模糊的影像，它就像是一個終點──當我寫下《蝴蝶》，我真的感受到有某種想要獨立的傾向，然而，它通常會被評論者駁回──現在蝴蝶在寬闊美好的春天振翅，而春天它就在門口並且看著我──一個有著藍色美好眼睛的小孩──現在我開始了解我的存在──沉默已經被打破了。」

　　此時的舒曼深受詩人尚・保羅的小說《年少氣盛》的影響，舒曼在寄回家的信中寫道：「懇請務必讓他們所有人都盡快去閱讀尚・保羅的《年少氣盛》最終章，因為《蝴蝶》實際上就是將這段假面

舞會訴諸音符的樂曲。」兩天後，舒曼寫了一封信給維也納評論家雷斯達布：「我反覆翻閱《年少氣盛》的最後一頁，因為它的結局似乎像是一個新的開始——幾乎是無意識的，我走向鋼琴，而《蝴蝶》中的樂曲就一首一首地誕生了。」

本曲是舒曼呈獻給兩位表姊泰麗莎與羅莎莉，以及胞姊艾蜜莉·舒曼的鋼琴曲。整首作品的靈感和素材，除終曲外，全部來自於尚·保羅的《年少氣盛》，尤其是其中「假面舞會」那一章（德語兼具幼蟲和假面具之意，所以也有人譯成「幼蟲之舞」）。

《蝴蝶》是一首六小節的序奏之後，連續演奏十二首小曲的作品，就像是蝴蝶從幼蟲蛻變成蝴蝶的過程。演奏技巧並不太困難，各小節都可愉快彈奏，曲風則深受舒伯特《圓舞曲》的影響，但其中變化多端的調性、繁複的音色，也是他所獨有的特色，因此有一些較前衛的評論家說他是「能創造個人新理想世界的作曲家」。這首曲子的精神雖與《狂歡節》相同，但這裡卻始終充滿著浪漫舞會的氣氛，可說是充滿年輕舒曼之夢的愉快樂曲。

舒曼的《蝴蝶樂譜扉頁》。

《蝴蝶》這首作品充分揭示了他的作品基調：結合音樂與文字、詩與音樂的情感。舒曼本身有極高的文學造詣，除了藝術歌曲之外，其他音樂也常常流露出他結合文學與音樂的巧思。標題「蝴蝶」有雙關的意味，一指真正的蝴蝶，另一個意義則是指狂歡節舞會上

的蝴蝶面具。我們可以在最後一段聽見舒曼的獨特之處：陰柔漸弱的結尾、一顆顆慢慢釋放開來的音符，就像是描寫舞會散場後，在黑暗中漸漸翩然消隱的蝴蝶。

莫里梭所繪製的《網蝴蝶》。

## 音樂名家的詩人後代

　　舒曼去世後，留下了七個孩子。么子菲利克斯出生時舒曼已住進了醫院。克拉拉一直想等到舒曼出院後，再帶他去受洗，但舒曼從此沒有離開過醫院。舒曼恢復意識時寫了封信給克拉拉，要她為這個孩子照孟德爾頌的名字，取名為菲利克斯。而這個孩子的受洗儀式，也在次年的元旦舉行，當時的教父是約瑟夫・姚阿幸。

　　菲利克斯出世大約三個月後，克拉拉幾乎花光了所有的積蓄。菲利克斯或許由於從嬰孩時，就沒有受到良好的照顧，年僅 25 歲就因肺病早逝。

　　「我的愛情像紫丁香般翠綠。我的愛情像太陽般美麗。太陽照亮了紫丁香。使大地充滿了花香與歡欣。我的靈魂長出了夜鶯的翅膀。在開滿花朵的紫丁香中飛翔。陶醉在花香中，我以快樂的歌聲，高唱陶醉在愛中的歌曲。」

　　身為音樂名家後代，菲利克斯沒有繼承父母衣缽，而是成為一位詩人。布拉姆斯這首題為《我的愛情是翠綠的》的作品 63-5，就是取用菲利克斯的詩篇所譜成的歌曲，然後寄給他做為聖誕禮物。聖誕夜當天，他的教父姚阿幸與母親為他演奏了這首曲子。當菲利克斯得知這是自己的作品時，驚訝得說不出話來。布拉姆斯的《晚風吹拂庭園中的樹》及《沉潛》等作品，也都是根據菲利克斯的詩而譜成的。

激烈與溫和碰撞的化學效應

# 舒曼 鋼琴奏鳴曲

掃一掃聽音樂

| 作 曲 家 | 舒曼（Robert Schumann, 1810～1856） |
|---|---|
| 作品編號 | OP11，OP22，OP14 |
| 樂曲長度 | 第 1 號與第 3 號約 30 分鐘，第 2 號約 17 分鐘 |
| 創作年代 | 1833～1836 年 |

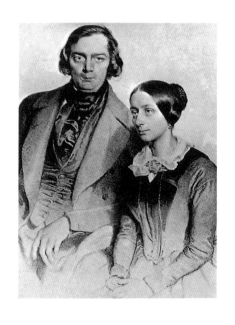

舒曼本質上是個浪漫主義者，他既是激烈的佛羅倫斯坦（Florestan），也是溫和的歐塞布司（Eusebius），因為這種雙重人格，讓舒曼的靈魂長久以來被幻象籠罩；也或許是精神抑鬱的痛苦，反倒造就他音樂裡廣泛多元的情感。他在婚前共寫了三首奏鳴曲，每一首都耗費相當長的時間創作。

德勒斯登時代由愛德華・凱薩所繪製的舒曼夫婦畫像。

創作於 1835 年的《鋼琴前的克拉拉》畫像。

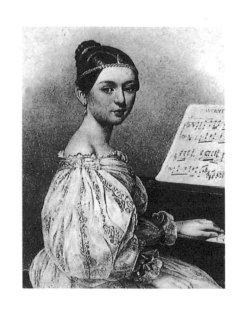

《升 f 小調第 1 號鋼琴奏鳴曲》

這首曲子的出現，象徵著與古典奏鳴曲全然不同的浪漫派奏鳴曲誕生。雖然冗長而不易演奏，但只要是演奏能力出眾的鋼琴家，即可充分彈出美妙迷人的音樂魅力。

在舒曼寫給心愛的克拉拉的信中，曾說到這首奏鳴曲是「對妳唯一的內心吶喊」。在克拉拉父親的反對下，兩人不能見面的日子裡，克拉拉一直把此曲納入音樂會的演奏曲目，以示對舒曼的永不變心。除了克拉拉能理解並演奏本曲外，其他人對這首曲子都感到非常吃力。直到鋼琴巨擘李斯特以十分美妙的技法演奏出本曲時，舒曼才露出歡欣的笑顏。

《g 小調第 2 號鋼琴奏鳴曲》

這是舒曼三首鋼琴奏鳴曲中最常被演奏的一曲。舒曼將這首曲子獻給他的好友亨列德·菲克特夫人，她經常幫舒曼解圍。這首演奏時間短、精簡有力的曲子，較接近古典的鋼琴奏鳴曲形式。雖說

本奏鳴曲是第 2 號，卻是在第 3 號奏鳴曲之後完成。儘管少了第 1
號與第 3 號的奔放，然而在舒曼的奏鳴曲中，本曲還是許多人心中
的最愛，包括舒曼的妻子克拉拉在內。

《f 小調第 3 號鋼琴奏鳴曲》

本曲共有五個樂章，原本包含了兩首詼諧曲，在發行初版時，
卻應出版商的要求，刪掉那兩首詼諧曲，並將「奏鳴曲」改以「無
管弦樂的協奏曲」之名出版。演奏技巧十分困難，對演奏者而言是
相當難以掌握的大曲子，被媲美為與貝多芬《熱情奏鳴曲》同等級
的作品。有人如此評論本曲：「近於貝多芬和韋伯的調性，具有大
奏鳴曲的特性，卻沒有完整的協奏曲性格。」這首曲子最後更名為
《大奏鳴曲》。它和《第 1 號鋼琴奏鳴曲》一樣，只要由具有浪漫
活力的優秀鋼琴家來演奏，就是一首驚人的名曲。舒曼寫作本曲的
時期，正是他與未來的妻子克拉拉感情失和的時候，因此，鬱悶不
樂之情滿溢於樂譜之中。

 **舒曼家的孩子們**

舒曼家的前三個孩子，全是女孩，長女瑪麗在 7 歲生日時，父親
曾為她寫了一首《曲調》作為生日禮物，也就是《兒童鋼琴曲集》的
第一曲。1854 年，在一場滂沱大雨中，舒曼離開家裡，走到萊茵河橋
上，縱身跳往河裡去。在舒曼出門之前，她一直坐在舒曼的身邊，表
面上像是在看護他，實際上卻是在監視他。這個時候的克拉拉也很留

意他，只不過她一發現不對勁就必須向在另一個房間的醫生報告，只留下年僅 13 歲的瑪麗陪著父親。就趁著這樣的空檔，舒曼對瑪麗說：「妳在這裡等一會兒」後，便冒雨走出了家門。被人救起後的舒曼，立刻被送到波昂附近的恩登尼希精神病院。

瑪麗一直沒有獲得良緣，她姊代母職，負起照顧家裡的責任。等到把弟妹們一個個安置妥當後，便以鋼琴教師的身分度過孤獨的一生。

次女愛麗絲，嫁給商人為妻，赴美後發展順利，累積了不少財富，後來回到法蘭克福定居，她的子孫現在全部住在美國。

三女尤麗是個聰明又落落大方的女孩，她在父親去世時被寄養在柏林，後來嫁給一位義大利伯爵。無奈紅顏薄命，克拉拉再次白髮人送黑髮人。

克拉拉終於在第四胎生了男孩，名叫艾米爾。然而艾米爾在出世的次年 5 月就夭折了。

第五個孩子名叫路德維希。或許是舒曼的家族遺傳所致，路德維希從小就患有精神疾病，舒曼的姊姊也是由於精神失常而死亡。

第六子斐迪南，是一位銀行員，在男孩子中，只有他結婚生子，舒曼家的香火因而得以延續到今日。

最小的妹妹歐根妮跟瑪麗一樣，不曾出嫁，過著獨身生活。她也當過鋼琴教師，晚年遷居瑞士，和瑪麗都活到 80 多歲。

掃一掃聽音樂

取材自愛人故鄉的四個音符

# 舒曼 狂歡節

| 作 曲 家 | 舒曼（Robert Schumann, 1810～1856） |
|---|---|
| 作品編號 | OP9 |
| 樂曲長度 | 約 24 分鐘 |
| 創作年代 | 1833～1835 年 |

《狂歡節》這首具有多種突發奇想樂段的鋼琴曲，是舒曼鋼琴獨奏曲中，舞台演奏效果最為華麗的一部作品。由名作曲家兼大鋼琴家李斯特舉行初演，可說是相得益彰。

1834 年創刊的《萊比錫新音樂雜誌》的刊頭。

愛娜絲蒂娜的肖像，舒曼曾經與她有過一段短暫的戀情。

　　舒曼在 24 歲時談過一場戀愛，對象是 17 歲的青春少女愛娜絲蒂娜。愛娜絲蒂娜是克拉拉的父親魏克的學生，有段時間住在魏克家中。1834 年她曾與舒曼傳出婚約，當時舒曼已經送上了訂婚戒指，但他的母親始終強烈反對，愛娜絲蒂娜的父親也不表贊同，長期患有憂鬱症的舒曼為此病情惡化。雖然最後愛娜絲蒂娜的父親答應了婚事，但卻換成舒曼猶豫不決，最後否定了這場婚事。

　　愛娜絲蒂娜的故鄉在波西米亞的亞許（Asch），本曲就是以該地名的四個字母「A、S、C、H」轉為「A、降E（Es）、C、B（H）」四個音創作而成。舒曼很喜歡這種文字轉成音調的音樂遊戲，最讓他高興的是，亞許與舒曼（Schumann）的拼字中有共同的字母存在。本曲之所以附有「根據四個音符作成的情景」這個副標，就是因為本曲大部分都是由這四個音符組合而成的關係。

　　在以拆字的靈感作為樂曲架構後，舒曼這首組曲的二十一個樂段中還各自加上標題，雖說文字與音樂並非能全然劃上等號，但舒曼這些標題卻也是一種天馬行空般超級想像力的結合。這二十一個

標題列舉如下：

第一曲「開場白」：莊嚴而洋溢活力。四個音符尚未出現，偽裝在陰影中。

第二曲「小丑」和第三曲「花丑」，兩曲都是小丑的角色。

第四曲「優雅的圓舞曲」：舒曼是位舞姿優雅的舞蹈高手。

第五曲「歐塞布司」：舒曼寫作冥想性樂曲時所用的筆名。

第六曲「佛羅倫斯坦」：舒曼寫作活潑樂曲時所用的筆名。

第七曲「輕浮女」：非常諂媚的樂曲。

第八曲「回答」：使用了第七曲「輕浮女」的音型。

第八曲與第九曲中間放置一個題為「獅身人面獸」的謎題，用全音符寫出三種四音符的排列方式。這裡通常不演奏，但也有人以裝飾奏風格隨意創作加以彈奏。

第九曲「蝴蝶」：如蝴蝶般快速飛舞的最急板。

第十曲「文字舞」：以降 A、C、B 音開始，頻繁使用簡短裝飾音與斷奏的樂曲。

第十一曲「琪亞拉」：曲名是舒曼虛構的「大衛同盟」中克拉拉・魏克的化名。

第十二曲「蕭邦」：將蕭邦的《夜曲》風曲調反覆演奏兩次的樂曲。

第十三曲「艾斯特雷拉」：據說是指愛娜絲蒂娜，一首充滿深情的樂曲。

第十四曲「相逢」：也有「再會」之意。

第十五曲「潘塔隆與哥倫賓」：一對男女演出的滑稽舞蹈。

第十六曲「德國風圓舞曲」：灑脫的圓舞曲。

間奏曲「帕格尼尼」：造成騷動效果的間奏樂曲。

第十七曲「告白」：浪漫的樂曲。

第十八曲「漫步」：輕快漫步。

第十九曲「休息」：終曲的連接性樂曲。

第二十曲「討伐非利士人的大衛同盟進行曲」：舒曼虛構的同盟會員與非利士人作戰的進行曲，與「開場白」對比，是相對華麗的樂曲。

 ## 舒曼的分身

在《新音樂雜誌》上，舒曼經常以佛羅倫斯坦和歐塞布司為筆名發表文章，這兩人各代表了舒曼人格中的一個面向。前者是外向、衝動，代表生存；後者內向、好夢想，善於抓住時機。

舒曼曾如此形容這兩個人格：「佛羅倫斯坦似乎能夠預感未來的、新鮮的、超出常規的所有東西，對他來說，離奇的東西其實並不離奇，不常見的東西很快便會變得擁有個性。而歐塞布司個性安份、好發奇想，喜歡一枝一枝地採集鮮花；他不太容易接受新東西，但最後一旦接受了，便很牢靠；他享受得不多，但能慢慢地長期享受；此外，他的研究更認真，彈奏鋼琴的方法更審慎、也更溫和，就技巧而言，要比佛羅倫斯坦的方法更完美。」

舒曼自己的分析，頗為精確地反映出他雙重人格的病態特徵。

擁有交響曲性格的鋼琴練習曲

# 舒曼 交響練習曲

掃一掃聽音樂

| 作 曲 家 | 舒曼（Robert Schumann, 1810 ～ 1856） |
|---|---|
| 作品編號 | OP13 |
| 樂曲長度 | 約 25 分鐘 |
| 創作年代 | 1834 ～ 1837 年 |

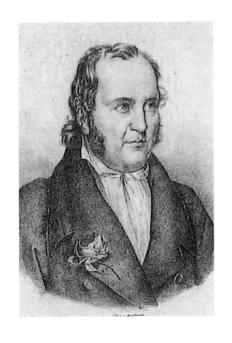

在舒曼的鋼琴獨奏曲中，《交響練習曲》與《狂歡節》並駕齊驅，是最具舞台演奏效果的作品。《交響練習曲》並非普通的練習曲，是舒曼最莊嚴、最有技巧的樂曲之一，也是他婚前的代表作，可說是劃時代的重要作品。

作曲當時年僅 24 歲的舒曼，已因過度練習導致手指受傷，處於不得不

尚‧保羅的肖像畫，他是德國的大詩人，舒曼對他十分景仰。

113

放棄鋼琴家美夢的苦惱當中。當時還把未來妻子克拉拉當成孩子的舒曼，與克拉拉父親的學生愛娜絲蒂娜墜入情網，兩人還一度傳出結婚的消息。《交響練習曲》的主題，就是採自愛娜絲蒂娜的養父胡利肯男爵所作的曲子。舒曼在一次寫給胡利肯男爵的信中寫到：「變奏上我並不希望它陷入即興的沉思性，我希望它能呈現出交響曲的氣息，同時又具備高超的技巧性……。」

萊比錫「大衛兄弟同盟」的所在地。此為舒曼一行人經常聚會的咖啡館。

《交響練習曲》在命名上有也一番波折，舒曼考慮過《十二首大衛同盟練習曲》、《以送葬進行曲為主題》等曲名，而受到蕭邦的《練習曲》及 1836 年蕭邦來訪的影響，又曾將本曲命名為《以交響曲性格而寫的練習曲，來自佛羅倫斯坦與歐塞布司之名》。不過最後出版時則題為《十二首交響練習曲》，並獻給英國年輕鋼琴家與作曲家班乃特。

其實舒曼當初在創作這十二首練習曲時，另有五段變奏，但在出版時被捨棄，原因可能是舒曼認為風格與主題相去較遠，且是與愛娜絲蒂娜戀愛時期對男爵主題的即興寫作之故。1873年，布拉姆斯將此五段變奏附於原曲結尾，作為補奏並加以出版，使其成為最完整的第四版。不過克拉拉似乎反對這五首曲子的出版，她在 1873 年 5 月的日記裡寫到：「為了他（布拉姆斯），我

在羅伯特（舒曼之名）的樂譜中找出這幾首《交響練習曲》寫剩的曲子，將它重抄一遍。因為他希望在這首曲子的最後補充上這幾首加以印刷出版。剛開始我是反對的，但由於他再三的要求，最後我才不得不答應。」

這首曲子的實驗性質濃厚，舒曼希望能用鋼琴創作出交響樂的氣氛，又不失鋼琴曲的特性，因此擴展了鋼琴的音樂幅度，尤其在終曲最能看出。本曲的主題為送葬進行曲風的行板，帶著憂鬱的特性，為此舒曼安排了一個燦爛的終曲，以削弱其悲愴的氣質。這個終曲與主題的關係已不明顯，他另外引用的動機來自馬希納所寫的歌劇《叛徒與猶太女人》中的一個樂句：「啊！美麗的英國，我為你歡讚！」一方面是對題獻者的敬意，另一方面也象徵著「大衛同盟」的理想與勝利。至於曲中對佛羅倫斯坦及歐塞布司的提及，則可見本曲中內含熱情與高雅兩種不同性格的交互投射。

《交響練習曲》於變奏曲中開啟浪漫派的特色，在此之前，變奏曲的風貌仍與古典思想緊密結合。直到《交響練習曲》的問世，才將浪漫主義的個人精神與情感色彩注入到此一領域。

 **舒曼戴綠帽？**

1853 年盛夏，位於德國萊茵河畔的一座美麗城市——杜塞多夫，有一位氣質不凡的捲髮年輕青年，手裡拿著樂譜，緊張不安地走到一幢樓房的大門前，他是年輕的布拉姆斯。他來到了舒曼的住所，想請

舒曼指導他創作的《C大調鋼琴奏鳴曲》，舒曼請他的愛妻克拉拉也陪同欣賞。初次見到克拉拉的布拉姆斯，即因為她極富女人味的美麗丰采，不由自主起了傾慕之心。

「請稍等一下。」舒曼說完，便快步走出琴室。

帶著些許惶恐的心情，第一次來到舒曼家中的布拉姆斯，莫名其妙地被打斷琴聲，心裡想著：「或許是什麼地方彈不好吧！」

這樣的困惑在看到隨同舒曼一起進來的女子後，馬上獲得解答。

「這是我的太太克拉拉，也彈給她聽聽吧！」

當天在克拉拉‧舒曼的日記中就出現了這段文字：「他彈奏的音樂如此完美，好像是上帝差遣他進入那完美的世界一般……。」

1853年1月4日，布拉姆斯與舒曼夫婦一起出席由姚阿幸所指揮，舒曼《d小調第4號交響曲》的演奏會，這首交響曲帶給布拉姆斯極大的音樂刺激。舒曼可說是布拉姆斯在音樂上的老師，而克拉拉則是恩師的妻子，所以布拉姆斯把自己的愛慕之心深藏在心中，默默地陪伴在克拉拉的身邊。當舒曼的精神狀態惡化，沉重地打擊克拉拉的時候，布拉姆斯全心全意的照顧著她和她的孩子們，幫克拉拉走過最困難的時期。

這樣的深切感情，讓布拉姆斯難以離開克拉拉，雖然克拉拉比她大十四歲，並且是七個孩子的母親，但這些絲毫沒有減退他對於她的愛戀。布拉姆斯對克拉拉的這份無私愛情，在克拉拉去世後，隨著棺木一起埋葬在地底深處。而失去心靈依靠的布拉姆斯，在克拉拉去世半年後，也隨著克拉拉的腳步離開了人世，後人只能在一封封從未寄出的情書，體會布拉姆斯對克拉拉的瘋狂愛戀，及情感與理智的矛盾掙扎。

因克拉拉而生的成人童話

# 舒曼 兒時情景

掃一掃聽音樂

| 作 曲 家 | 舒曼（Robert Schumann, 1810 ～ 1856） |
|---|---|
| 作品編號 | OP15 |
| 樂曲長度 | 約 18 分鐘 |
| 創作年代 | 1838 年 |

小時候總是慢慢的開始幻想自己是圓桌武士

騎著快馬　在大草原上飛馳

到了這裡　馬兒真的在奔跑

迎著風的感覺　真好

布朗 (F.M.Brown) 所繪製的《和孩子們在池邊嬉戲》。

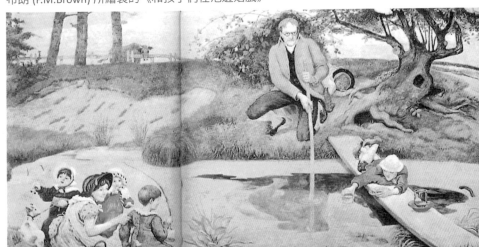

慢慢的　那旋轉木馬的音樂　又在我耳邊想起

讓我驚醒　又把我帶回現實的世界中

木馬停了　但　心中依然悸動不已

《兒時情景》的手稿扉頁。

　　這是《兒時情景》第九曲，充滿可愛童稚氣息的「騎木馬」模擬大意。

　　《兒時情景》，這部包含最著名的《夢幻曲》在內，總共由十三首小曲構成的作品，一如舒曼親自附上的副標題「為鋼琴而作的淺易小曲集」一般，在演奏上比其他大曲子容易。由於要鮮明彈出各曲的特徵並不太困難，全部的演奏時間也不是很長，因此廣受歡迎。

　　曲集中除了《夢幻曲》以外，其他各曲很少被單獨演奏，而舒曼原來的意思也是希望全曲連接演奏。本作品是從三十餘首小品中精選而成，與專為兒童所作的《兒童鋼琴曲集》不同，本曲集是為「大人的回憶」而作，是舒曼成長過程的告白。他把這些藏在心底的祕密，化成美麗的樂句，送給了克拉拉。舒曼在寫給克拉拉的信中曾說過，克拉拉經常把大她九歲的他看成孩子，這就是本作品集的作曲動機所在。

　　舒曼在信裡也提及作曲當時的心情：「我是多麼興奮癡迷，不知作過多少夢！」以下即就《兒時情景》的十三首曲子分別介紹。

第一曲「在異國」：關於陌生國度及其人民的點點滴滴，一首充滿奇想的作品。

第二曲「奇異的故事」：節奏富有彈性的奇異樂曲。

第三曲「捉迷藏」：孩子們輪流當鬼追逐的遊戲。

第四曲「乞求的孩子」：孩子們顯露出熱切乞求的模樣。

第五曲「滿足」：孩子們興高采烈的狀態。

第六曲「大事情」：以強烈的節拍打造出活力充沛的樂曲。

第七曲「夢幻曲」：以不斷重疊的夢，描繪出少年的夢想世界。

第八曲「在爐邊」：需要溫暖的人們緊靠在爐邊取暖。

第九曲「騎木馬」：只有四行樂譜，依然讓人輕鬆愉快地騎著木馬。

第十曲「假正經」：似乎是困難的樂曲，但因使用切分音而削減了難度，是舒曼的假正經。

1838 年舒曼所創作的《兒時情景》手稿。此手稿現存於茲維考得舒曼博物館。

第十一曲「嚇唬」：孩子們因嚇唬人而感到高興。

第十二曲「入睡的孩子」：以溫柔的曲調，讓孩子們慢慢沉入夢鄉。

第十三曲「詩人如是說」：詩人舒曼沉靜如詩的呢喃。

 **愛的曲調**

　　二十多年前，有一部叫《愛的曲調》的美國電影，片子從年輕的布拉姆斯訪問舒曼家起頭，演出舒曼一家人的故事。一開始，舒曼家的孩子們陸續登場；到了終場處，懷抱著還在吃奶的幼子，為了賺取生活費，克拉拉只能重新從事演奏活動，面對現實生活。演奏完畢，克拉拉無暇陶醉於音樂廳爆發出來的熱烈掌聲中，她快步下台，解開上衣的扣子，迫不及待地抱住了嬰孩。然而安可聲響起，音樂會經紀人走了進來，克拉拉才將嬰孩交給了老傭人，勉強堆著笑容，走上舞臺。就這麼反覆了兩三次，才使嬰孩吸夠了乳汁。

　　舒曼在波昂附近的恩登尼希精神病院去世後，成為寡婦的克拉拉，在第二天寫了一封信給她的孩子們。

　　我最親愛的孩子們：

　　你們所敬愛的父親已離開了人世，昨天下午 4 點，他經過了一陣痛苦的掙扎後，終於真正地安眠了。我在最後的幾天裡，一直服侍在他的身旁。他曾好幾次清醒過來，認出是我，於是面露笑容，有一次甚至還擁抱了我。

　　除了這些事，我不能再告訴你們什麼了，此後你們自會明白自己究竟喪失了什麼。你們的父親是一位了不起的人，他一直非常疼愛你們，如果你們不想讓他受到羞辱，那麼愛麗絲啊，妳的態度必須改變，你們姊妹兩人必須努力使我高興。這不是勤奮就足夠的，而是要像父親那樣，有和藹可親的態度，謙虛、謹慎而且胸懷寬闊。

　　父親那可敬的心靈，一定時時刻刻地環繞著你們的四周，而且你們也必須想像到父親是無時無刻不在注視著你們的啊！我想告訴你們的話，是那麼的多！可是我不能多寫了。我雖然曾設法使自己的心平靜下來，但卻已肝腸寸斷。你們的父親是這個世界上，我真正最愛的人。再見！你們每一個人，都要寫信給我。將這件事，轉告祖父和其他的人吧！現在我已沒有心思寫信給他們了。

　　我從內心愛著你們，藉此親吻你們。

　　舒曼去世後，留下了七個孩子，這封信是寫給其中的兩個。其中之一是信中受到責備的愛麗絲，另一位則是還在萊比錫上學的姊姊瑪麗。此時的七個孩子中，除了這兩個是在萊比錫外，尤麗寄居於柏林，而在杜塞多夫的舒曼家中，則住著路德維希、斐迪南、歐根妮和菲利克斯等四個孩子。

掃一掃聽音樂

在創作中思念祖國

# 李斯特 匈牙利狂想曲

| 作 曲 家 | 李斯特（Franz Liszt, 1811 ～ 1886 年） |
|---|---|
| 作品編號 | S244 |
| 創作年代 | 第 1 號～第 15 號 1846 ～ 1853 年， |
| | 第 16 號～第 19 號 1882 ～ 1885 年 |

　　李斯特在匈牙利出生，巴黎長大，威瑪工作，他在音樂史上的成就，讓大家都搶著沾光，法國人說他是屬於法國的，德國人說他

李斯特《匈牙利狂想曲》的底稿及簽名。

是德國的，然而李斯特卻說自己「從搖籃到墳墓，身心都屬於匈牙利」。

李斯特出生於匈牙利靠近奧地利邊界的一個小村莊，位於匈牙利著名貴族艾斯塔哈基家的領地內。由於李斯特出生在匈牙利，所以他從小就對匈牙利的吉普賽音樂產生興趣。

李斯特既是承繼貝多芬與舒伯特的浪漫主義藝術家，也是匈牙利民族樂派的先驅。由於心懷祖國，他用各種方式支持祖國的民族獨立運動，並寫了大量以匈牙利為主題的樂曲，如這首《匈牙利狂想曲》。回溯歷史，中國北蒙古民族的大遷徙，造成其中一支馬札爾人向西遷移南下，成為入侵東歐的匈牙利民族。受到融合後的匈牙利音樂，最具代表性的就是民族舞曲——「查爾達斯舞曲」，而李斯特的《匈牙利狂想曲》，即是以「查爾達斯舞曲」的特色作為創作的根基來發展。

李斯特《匈牙利狂想曲》的底稿及簽名。

十九世紀有一位著名的匈牙利吉普賽小提琴家比哈里，李斯特會創作《匈牙利狂想曲》，也是因為聽了由他演奏的匈牙利民謠後，受其啟發。比哈里當時被貝多芬讚譽為「吉普賽小提琴之王」。根據相關資料記載，比哈里的演奏在當時達到了

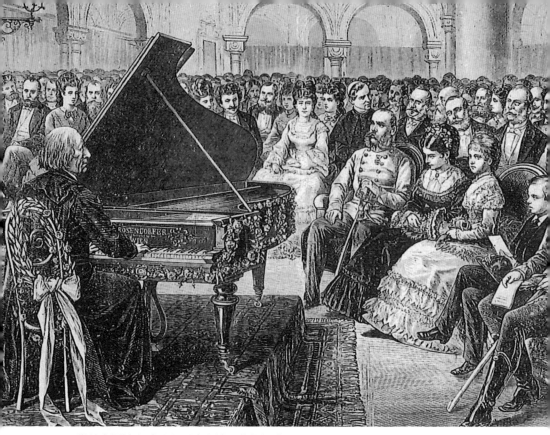

描繪李斯特在威瑪宮廷演奏情景的銅版畫。

登峰造極、出神入化的境界,可以和帕格尼尼相媲美,只是兩人路線不同,一個在貴族宮廷裡演奏,一個則浪跡天涯。

匈牙利作曲家巴爾陶克曾如此推崇李斯特這一系列的《匈牙利狂想曲》:「我必須強調這些狂想曲,尤其關於匈牙利的那些,是自成一格而完美無瑕的作品,再也找不到更好的辦法來處理李斯特所使用的素材了。」

描繪李斯特彈奏鋼琴的誇張漫畫，繪於
1843 年。

## 李斯特的一日學生

　　一天，在一個小城鎮裡，有位姑娘要開音樂會，海報上說她是著
名鋼琴家、作曲家李斯特的學生。然而在音樂會的前一天，李斯特突
然出現在姑娘面前。姑娘嚇得臉色蒼白，又不好意思，抽泣著訴說了
自己艱苦的孤兒身世，冒稱李斯特的學生完全是為了生計。她跪在李
斯特面前，請求寬恕。

　　「噢！原來是這樣。」李斯特喜歡照顧弱女子的個性又出現了，
他把姑娘扶起來，和藹地對她說：「讓我們來看看有沒有可以補救的
辦法。」但姑娘已嚇得不知說什麼好。李斯特請她把要演奏的曲目彈
一遍給他聽，並在旁邊給予指點。姑娘練習完之後，李斯特爽快地說：
「好了，明天晚上你大膽地上台演奏吧，現在你已經是我的學生了。
為了證明這一點，你可以向劇場經理宣布，晚會要增加一個節目，是
由你的老師演奏。」

　　第二天，音樂會如期舉行。快結束的時候，聽眾突然歡呼起來，
原來，彈奏最後一支曲子的是老師李斯特。

愛 情 是 讓 音 樂 萌 芽 的 種 子

# 李斯特 愛之夢

掃一掃聽音樂

| 作 曲 家 | 李斯特（Franz Liszt, 1811 ～ 1886 年） |
|---|---|
| 作品編號 | S541 |
| 樂曲長度 | 第1號約7分鐘，第2號曲約3分鐘半，第3號約4分鐘半 |
| 創作年代 | 約 1850 年 |

啊！盡情去愛吧，只要我能愛你，我會愛你至死不渝。

不久就會來到，這就是你站在墓碑前哭泣的時刻，

要使心靈燃燒，去培育愛，而且擁抱愛，

直到和別的溫暖之愛相融合。

《愛之夢》是根據詩人弗萊利格拉特（F. Freiligrath）的第二部詩集《瞬間》裡頭著名的抒情詩譜創作出來，名為「無限愛意」的藝術歌曲，所改編而成的三首鋼琴曲，分別為第 1 號降 A 大調《至李斯特與達古伯爵夫人所生的三名子女。

高之愛》、第 2 號 E 大調《幸福之死》和第 3 號降 A 大調《愛到永遠》。這三首愛的樂章在「魔鬼」李斯特跳躍的指尖下，竟柔美的像蕭邦！

「愛情，你能維持多久？」李斯特多采多姿的感情世界，也許是來自於他的不安全感作祟：「孤寂的心靈像沙漠。」這說明了他是個害怕孤獨的個體。

**情為何物？**

**愛在哪裡？**

**情與愛之間有多少關心與開懷？**

在李斯特還年僅 16 歲時，他滿腔的愛就這麼樣地蔓延開來……

當年李斯特父親病重時，留下了「勿讓女人毀了你的一生」的遺言給他，然而在父親過世後沒多久，在巴黎以授琴為生的李斯特隨即愛上了學生嘉洛琳‧聖格雷。但這段師生戀卻在女方父親聖格雷伯爵的極力反對下，硬生生被拆散。

李斯特在 23 歲那年認識大他六歲的瑪麗‧達古（Marie D'Agoult）伯爵夫人。達古伯爵和他的年輕妻子，相差了二十歲，因此李斯特這個才華洋溢的少年，很快地吸引住瑪麗，兩個人私奔到日內瓦，當年 12 月他們的第一個女兒布蘭丁誕生，1837 年第二個女兒柯西瑪出世，兩年後么子達尼埃爾也在羅馬出生。兩人共育有三

繪於 1839 年的瑪莉‧達古伯爵夫人肖像畫。

---

1840 年由丹豪沙 (Josef Danhausr) 所繪製的以李斯特為中心的音樂聚會。前排自左邊起：大仲馬、喬治桑、李斯特、達古伯爵夫人；後排自左邊起：雨果、帕格尼尼、羅西尼。

名子女，其中柯西瑪在長大成人之後，下嫁李斯特最得意的入門弟子——漢斯・馮・畢羅；但是柯西瑪和姊姊布蘭丁一樣，後來都投入華格納的懷抱。

　　1847 年，李斯特赴俄舉行演奏會時，在基輔認識了維根斯坦王妃。這位美麗的王妃在 18 歲那年就奉命嫁給大她二十歲的俄國王子，情形與達古夫人非常類似，而她更是熱情的自動向李斯特投懷送抱，兩個人在威瑪同居了十一年。

　　但是在一起後的兩個人常為「名份」的事爭吵：

　　「我拋棄了丈夫和孩子，不顧巴黎社交界的閒言閒語，就是為了要和你廝守在一起，今天你一定要給我一個交待。」

　　「不是我不願意娶你，我是一個虔誠的天主教徒，而你先生是有權有勢的侯爵，教宗是不可能答應讓我們結婚的。」

　　「你開口教宗，閉口教宗，難道我們要這樣偷偷摸摸地過一輩子嗎？」

　　1861 年，50 歲的李斯特覺得兩人這樣沒名沒份地同居下去終非長久之計，於是決定到羅馬去完成正式的結婚手續，沒想到王妃的前夫出面阻撓，使他們的結婚計畫遭到羅馬教皇的反對，兩人最

後仍未能成為正式夫妻。後來王妃在羅馬進入了修道院，而李斯特對宗教的信念也更深了，他在 1865 年獲得神父職銜。

然而，投身聖職之後的李斯特，浪漫的個性依舊。1869 年，58 歲的李斯特愛上了足以當他孫女的 19 歲少女歐爾嘉·梅耶多爾，一直到他 70 歲高齡時仍糾纏不清。

海涅曾說：「李斯特的琴聲表達出最精純的愛意，在他指下樂器消失於無形，獨留音樂。」有人統計，李斯特的愛情史有二十六段之多，是個十足的多情種。也許這樣的多情是自私的，也許這樣的多情是飽受傷害的，我們卻在《愛之夢》裡，看到李斯特解讀出愛情柔美的一面。

## 李斯特與大師貝多芬

李斯特 9 歲在歐登堡舉行第一次演奏會時，即獲得滿堂喝采，也因此得到艾斯塔哈基伯爵的賞識，資助他六年的學費。李斯特的父親因此把他帶到音樂之都維也納，從此展開他的音樂學習之路。當時李斯特超凡的琴技已漸漸在維也納打開知名度，根據李斯特的自述，由於他曾經跟隨貝多芬的弟子徹爾尼學鋼琴，所以當他在維也納舉行第二次的演奏會時，貝多芬也前來欣賞這位音樂神童的琴藝，並在演奏結束之際，這位偉大的音樂家還上台擁抱了他。

但是，這段自述讓人質疑，因為當時的報紙並沒有報導這件事。儘管如此，李斯特後來為了替貝多芬建立塑像而大力奔走、籌錢，除了是對貝多芬的景仰與尊敬外，應該也有感謝貝多芬知遇之恩的情份在裡頭吧！

鋼琴上的帕格尼尼

# 李斯特 帕格尼尼大練習曲

| 作 曲 家 | 李斯特（Franz Liszt, 1811 ～ 1886 年） |
|---|---|
| 作品編號 | S141 |
| 樂曲長度 | 約 24 分鐘 |
| 創作年代 | 1851 年 |

　　1831 年，李斯特 20 歲。當時非常受歡迎的小提琴鬼才帕格尼尼正在巴黎舉辦演奏會。李斯特在聽過演奏會後，為帕格尼尼非凡的演奏技巧與聽眾的興奮激動情緒深深感動，他不由自主地說出：

「我也要成為鋼琴的帕格尼尼。」

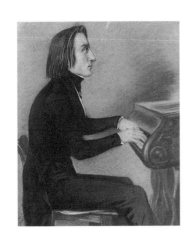

　　帕格尼尼，被稱為史上最偉大的小提琴演奏家，他曾在舞台上當場將小提琴的弦剪斷三根，而只用剩下的一根弦演奏《妖精的舞蹈》，如此華麗的舞台效果令李斯特陶醉。於是在翌年，李斯特根據帕格尼尼《第 2 號小提琴協奏曲》的終樂章寫出

彈鋼琴的李斯特

一首幻想曲，這就是 1834 年出版的《依帕格尼尼《鐘》的華麗大幻想曲》。

1838 年，李斯特又從帕格尼尼的無伴奏小提琴曲《奇想曲》（Op1）中，選出五首改編成鋼琴曲，然後將這六首樂曲以《帕格尼尼超技練習曲》的名義在巴黎出版。這是《帕格尼尼大練習曲》的原形。後來，定居於威瑪的李斯特，又在 1851 年加以改訂，變成現在眾人所熟知的《帕格尼尼的大練習曲》，李斯特並將這首曲子呈獻給舒曼的太太，德國女鋼琴家克拉拉，克拉拉很擅長彈奏李斯特那些高難度的創作樂曲。

帕格尼尼的神乎其技，令他與魔鬼打交道的傳聞甚囂塵上。但也就是因為這「魔鬼」的形象，讓李斯特深深著迷！李斯特曾經說過，帕格尼尼的演奏令人如癡如醉卻空洞膚淺，然而早年的李斯特就是受帕格尼尼與蕭邦的啟發。帕格尼尼的動與蕭邦的靜，一陽一陰在李斯特身上產生的化學作用，讓他在狂放與理智之間，能夠找到平衡點。

《帕格尼尼大練習曲》第 2 號的手稿。

對照帕格尼尼的「魔鬼天賦」，鋼琴才子李斯特的專業素養則非憑空得來。他曾在給獨子的信上，對他諄諄教誨：「要牢牢記著，唯有孜孜不倦地工作、奮鬥，才能讓你獲得自由、道德、名聲與真正的偉大。我從 12 歲起就全心全意為自己和父母的生計打拚，並專心致志學習音樂，但我馬上就發現自己

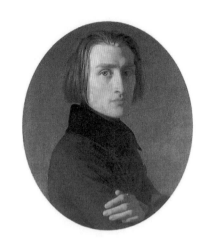

缺乏足以與旁人來往的涵養。於是我練習
思考、聽課、充實科學知識……，慢慢地，
我在這個只知道計較小音符、在瑣事浮誇
中浪費生命的專業圈中鶴立雞群。」

李斯特肖像。

## 李斯特愛作秀

　　「鍵盤魔王」李斯特的作品總是充滿絢爛的色彩、凌厲的氣勢、華麗的效果。因此在音樂會中，常被安排在壓軸的曲目。對李斯特來說，舞台上的所有演出都令他著迷！

　　由於李斯特是個風度翩翩的美男子，這樣的優勢讓他喜歡站在舞台上接受觀眾的掌聲。他總是愛把鋼琴演奏變成獨奏會；愛耍帥，喜歡把鋼琴的位子由傳統的背對聽眾轉為側向聽眾，讓聽眾可以看見他的臉。他長髮披肩，上台前一定要戴白手套，然後在台上脫下，故意丟進觀眾席，讓崇拜仰慕他的婦女爭相搶奪。

　　他還曾經在舞台上同時擺放兩架鋼琴，依照節拍，分別在兩架鋼琴上來回演奏，以製造演出噱頭及聽眾的瘋狂效果，讓一個個名媛貴婦為他的帥氣表演興奮昏厥。

引發對立的箭靶

# 李斯特 b 小調鋼琴奏鳴曲

| 作 曲 家 | 李斯特（Franz Liszt, 1811 ～ 1886 年） |
|---|---|
| 作品編號 | S178 |
| 樂曲長度 | 約 30 分鐘 |
| 創作年代 | 1852 ～ 1853 年 |

　　完美意念的氛圍，可以只因一首李斯特的《鋼琴奏鳴曲》。

　　在李斯特的傳記電影《一曲相思情未了》裡，李斯特在台上激烈的彈奏鋼琴，雙手跳躍不止，震得鋼琴劇烈搖晃。一陣眼花撩亂

鋼琴魔術師──李斯特。

後，有個小孩突然問他身邊的媽媽說：「媽媽，這個人到底有幾隻手啊？」李斯特充滿傳奇性的手，還被做成石膏標本保存在匈牙利博物館。根據醫學上的精密測量，李斯特的手掌要比一般人大，他在琴鍵上彈十度音就像別人彈八度音一樣容易。

《鋼琴奏鳴曲》的初演地點在柏林。柏林，被認為是個爭端之地。在當時，柏林與後來的維也納都是布拉姆斯派的根據地，布拉姆斯派的音樂作風十分保守，於是浪漫、華麗的《鋼琴奏鳴曲》在初演後立刻受到強烈的批判。李斯特的學生漢斯·馮·畢羅，也是這首曲子的初演者，在聽到那些惡意的批判之後，立刻在報上撰寫文章展開反擊，引發許多爭議。而後，《鋼琴奏鳴曲》在維也納演奏時，也被奧地利評論家韓斯立克（Eduard Hanslick）批評為「支

李斯特及其
弟子們的合
影。

小提琴家雷梅尼(右)與坐在
鋼琴前的李斯特合影。

離破碎的組合」、「音
樂史上不可能演奏的怪
物」。事實上,本曲在
發表之際,恰巧是布拉
姆斯派與華格納派開始
正面衝突的時候,於是
本曲隨即成為雙方對立的箭靶。

　　兩派人馬對這首《鋼琴奏鳴曲》的態度可說是南轅北轍,立場
完全相反。華格納在聽過這首鋼琴奏鳴曲後,寫信給李斯特表達感
激之意,而布拉姆斯是怎麼看待本曲的?1853 年,也就是李斯特
完成本曲的那一年,布拉姆斯曾經帶著他創作的《詼諧曲》拜訪李
斯特,李斯特看到樂譜後,立刻展開了一場精采的演奏,讓布拉姆
斯吃驚不已。但是,當李斯特演奏這首《鋼琴奏鳴曲》時,才彈到
行版中間部,就發現布拉姆斯已經打起瞌睡。李斯特演奏完後,便
不吭一聲的走出房間。

　　李斯特這麼說過:「我不在乎我的作品將於何時、何處發表,
作曲之於我,乃不可或缺的藝術行為,能夠完成樂曲我就很滿足
了。」事實證明,《鋼琴奏鳴曲》在後世的影響力,並未因為當時
的任何批評而有所動搖。

 ## 嚴格的李斯特老師

　　李斯特在情場上溫柔多情，在課堂上卻是有名的難伺候，以下就是幾個例證：

　　（一）

　　李斯特的課堂上總是高朋滿座，慕名而來的鋼琴家多如過江之鯽。據說李斯特上課時不講究章法，喜歡丟給學生難題，要他們當場譜寫新曲或艱深的總譜，且上課用的鋼琴還非常難彈奏。能熬出頭來的學生自能扛著「師事李斯特大師」之名走紅江湖，而缺乏慧根者下場可想而知。

　　（二）

　　李斯特誨人無數，但他鄙夷傳統「音樂教師」照本宣科的教學方式，而是以實際互動來啟發後進。在超技之風盛行的當時，只要有哪個名演奏家端出罕見曲目，就會有一夥盲目追逐流行的鋼琴匠群起仿效，因而被李斯特譏為「笨綿羊」。

　　（三）

　　李斯特因一首《降 E 大調第 1 號鋼琴協奏曲》名滿天下，遠自美洲、俄羅斯、歐洲各地慕名而來的學生，無不摩拳擦掌，希望自己的詮釋能獲得大師的青睞讚賞。但李斯特怎能耐得住這許多形形色色、程度不一的學生湧入課堂，一次又一次演奏著他心愛的曲子？他大喊：「再有誰敢拿這首曲子來上課就要心裡有數，看他是想被踢出門去還是被扔出窗外！」

掃一掃聽音樂

*披著聖袍的惡魔*

# 李斯特 梅菲斯特圓舞曲
## 《鄉村酒店之舞》

| 作 曲 家 | 李斯特（Franz Liszt, 1811 ～ 1886 年） |
|---|---|
| 作品編號 | S110 |
| 樂曲長度 | 約 10 分鐘 |
| 創作年代 | 1860 年 |

　　1833 年，李斯特的第二任情人瑪麗·達古伯爵夫人第一次見到李斯特時，曾這樣形容他：「他有副高瘦的身材，面龐白晰，眼睛如深邃的綠海，並閃耀著火焰般的波光……他那猶豫曖昧的步伐，像是隨地滑翔，而非腳踏實地；他像鬼一樣令人意亂情迷地突然出現，然後一轉眼又消失在黑暗之中。」

　　達古伯爵夫人形容李斯特像「鬼」（ghost），其實更多人認為李斯特像「魔鬼」（Mephistopheles），他的美國學生艾美費即如此形容他。1865 年他在羅馬

李斯特肖像。

獻身天主教神父工作時，也被其他神職人員戲稱為「裝扮為神父的魔鬼」。

李斯特愛「魔鬼」，所以他年輕時就對《浮士德》的故事產生興趣。其開端是在 1830 年，19 歲的李斯特與白遼士相會，在白遼士的推薦下，他開始閱讀歌德的作品《浮士德》。《浮士德》除了在文壇上造成震撼外，音樂領域裡，古諾的歌劇《小浮士德》、包易多的歌劇《梅菲斯特》、白遼士的戲劇傳奇《浮士德的天譴》、馬勒的《千人交響曲》……等，都受其影響。1857 年李斯特也創作出《浮士德交響曲》，其中第三樂章主題即命名為「梅菲斯特」（Mephistopheles）。

後來李斯特又對德國浪漫派詩人雷瑙所寫的《浮士德》產生興趣，於是根據其中的兩句對白寫出兩首管弦樂曲，這就是 1860 年的作品《夜之行列》與《鄉村酒店之舞》的由來。李斯特同時又將《鄉村酒店之舞》當中的第二曲改編成鋼琴獨奏曲，也成為《梅菲斯特圓舞曲》的本曲。

「鬼」和「魔鬼」最大的差別可能在於，前者的醜陋讓人覺察到他的邪惡，後者的偽善和充滿誘惑力，則令人身陷危境卻仍不自知。而在李斯特

匈牙利民間舞蹈。

1867 年匈牙利政府頒給李斯特的
榮譽證書。

的想法裡，魔鬼與被天主奉
派接受魔鬼考驗的浮士德，
根本是一體的兩面。於是，
「披著聖袍的惡魔梅菲斯特」
這個既生動貼切、又誇張的
說法，也因此被穿鑿附會者用來形容李斯特。

## 李斯特與徹爾尼

　　徹爾尼是李斯特的老師，然而徹爾尼的緊箍咒並未能框住李斯特。對講究指法與精巧觸鍵的徹爾尼來說，此時李斯特的演奏技巧真的很恐怖，他嚴厲評論這位昔日的徒弟彈琴「既狂野又漫無目的，其磅礡華麗僅是虛張聲勢，實在令人難以忍受。」然而，這名徹爾尼印象中「蒼白、五官細緻，彈琴時身體晃動得令人擔心他會跌下椅子來……老愛把手高高地拋向鍵盤，指法錯得離譜」的 8 歲少年，經過歲月的洗鍊，早已成了舞台上驕矜狂妄、不可一世，彷彿妖魔附身般，只差沒在鋼琴上跳火圈的俊美青年，也是當時歐洲最「火紅」的鋼琴家。

　　人的發展就是那麼奇妙，在那個年代，老師是以自己的想法來教育學生，與現代多重視學生自我發展的理念不同。李斯特雖然在當時社會的眼光中看起來違背師道，但事實上，李斯特所提倡的「自然重量」演奏法與鋼琴日益厚重的體質變革相互呼應。若李斯特當時果真被徹爾尼馴服，那麼今天的鋼琴演奏法又會是什麼樣態呢？

我在這裡遇到舒曼

# 布拉姆斯 f小調第3號鋼琴奏鳴曲

| 作 曲 家 | 布拉姆斯（Johannes Brahms, 1833 ～ 1897） |
|---|---|
| 作品編號 | OP5 |
| 樂曲長度 | 約 40 分鐘 |
| 創作年代 | 1853 年 |

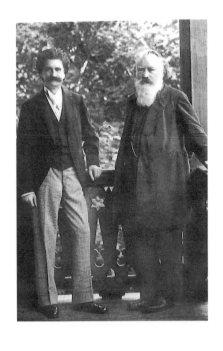

布拉姆斯與小約翰・史特勞斯的合影。他們二人都住在巴登巴登附近的巴德・伊雪爾 (Bad Ishel)，比鄰而居。

　　布拉姆斯和貝多芬一樣，最初都是以鋼琴家的身分出現在樂壇上。但貝多芬一生寫出許多首鋼琴奏鳴曲，布拉姆斯終其一生卻僅有早期所寫的三首奏鳴曲，其他的鋼琴作品都是中晚年的變奏曲與小品等獨奏樂曲。本曲共有五個樂章，是布拉姆斯一生所作最長，也是最後的一首鋼琴奏鳴曲，

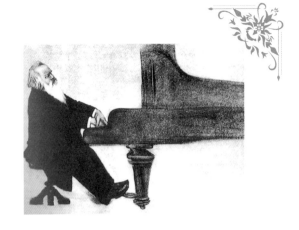

《正在彈琴的布拉姆斯》，威利・馮・貝克拉斯 (Willy von Beckerath) 的石版畫。

曲中瀰漫著他早期作品中強烈的浪漫主義傾向。

本曲於 1853 年秋天完成，採用很少見的五個樂章形式。其中第二樂章與第四樂章，是那年春天跟匈牙利小提琴家雷米伊外出旅行演奏時所寫，其他樂章則是在舒曼家完成。內容與他之前已完成的兩首鋼琴奏鳴曲大同小異，但整體來說比較精緻，規模也更充實。

第一樂章是莊嚴的快板，奏鳴曲式。使用寬廣音域又強有力的第一主題，和抒情萬分的第二主題形成效果十足的對比；第二樂章是充滿感情的行板，浪漫滿分的樂章；第三樂章變成有力的快板，詼諧曲形式的粗野響音；第四樂章，適切的行板，跟第二樂章一樣是洋溢詩情的抒情樂章；第五樂章為彈性速度的中庸快板，是詼諧曲風主題的輪旋曲式，最後以卡農風格結束全曲。

這首曲子可說是在克拉拉與舒曼的期待下構思出來的，曲子中充滿拜訪舒曼家時所產生的興奮與激動之情。這種鮮明的情感表現，正與作曲家年輕時衝動的生命相符。而這首曲子的各個樂段，不管是節奏歡快愉悅的氣氛、浪漫的沉思或是帶有幻想曲風格的田園詩間奏曲，都可以明顯看出舒曼的影子，可見當時與舒曼的交往帶給布拉姆斯的影響。

布拉姆斯的器樂作品，旋律很像歌曲，有著豐富的感情，但氣勢宏偉，且嚴守古典的音律原則。雖然沒有華麗風格，卻有突出的創意和艱深的技巧。在他的作品中可以感受到崇高的情懷與遼闊的思想，只是這些在初期作品中較難體會到，因為當時他還受限於形式的束縛，無法充分掌握表達的方法，以致於此時的音樂並不算流暢，甚至有笨重的感覺。

## 布拉姆斯與小約翰・史特勞斯

布拉姆斯在維也納居住時期認識不少社會名流與樂壇知名人士，不是作曲家，就是歌唱家，還有音樂評論家。而他與小約翰・史特勞斯的友情，更是音樂史上難能可貴的音樂家情誼紀錄之一。

小約翰・史特勞斯是奧地利音樂家，從小就嶄露出音樂才華，雖然小約翰的父親，也就是「圓舞曲之父」約翰・史特勞斯，希望兒子成為一個銀行家，但是他仍執迷於音樂之中。而他將全副心力放在圓舞曲上，配上遺傳自父親的音樂天份，也讓他獲得「圓舞曲之王」的稱號。

布拉姆斯十分喜歡史特勞斯的曲子，他常對別人這樣稱讚小約翰：「我願意以我全部的作品來交換小約翰的《藍色多瑙河》。」布拉姆斯有一部《圓舞曲集》，原先是四手聯彈作品，後來改編為鋼琴獨奏曲，也是受到史特勞斯的影響。

巴登巴登附近的巴德伊雪爾（Bad Ishel），布拉姆斯與小約翰・史特勞斯比鄰而居，這是他們在當地的合照。

練習曲？巫婆變奏曲！

# 布拉姆斯 帕格尼尼主題變奏曲

| 作 曲 家 | 布拉姆斯（Johannes Brahms, 1833～1897） |
|---|---|
| 作品編號 | OP35 |
| 樂曲長度 | 約 23 分鐘 |
| 創作年代 | 1862～1863 年 |

　　布拉姆斯的作曲手法，不僅承襲古典與巴洛克時代的技巧，更融合了個人的深刻情感。他在鋼琴上的創作期可以分為三階段：初期以奏鳴曲為主；中期則以變奏曲為創作主體，不論是《韓德爾主題變奏曲》、《舒曼主題變奏曲》或是本

由瑪莉亞・費林格爾 (Maria Fellinger) 所拍攝的《走路中的布拉姆斯》。

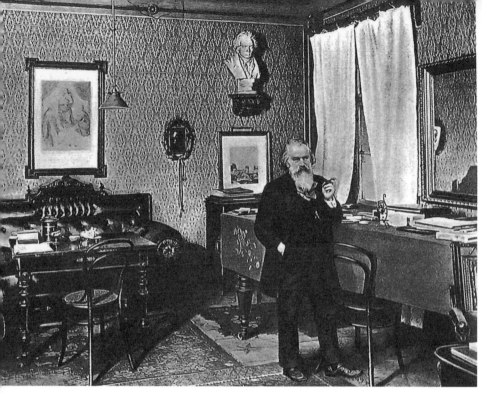

由瑪莉亞・費林格爾 (Maria Fellinger) 所拍攝的《布拉姆斯在維也納自宅的書房中》。

篇所討論的《帕格尼尼主題變奏曲》，都顯現出他豐沛的想像力；至於晚期的創作，規模明顯縮小，但情緒卻更貼近內心世界。

變奏曲是一種常見的音樂形式，運用變奏技巧使音樂的主題連續多次經過變形而重複出現，每一段重複都是一段變奏，作曲家往往也在節奏、音型及調性上作出許多變化。一般來說，變奏曲必定包含「主題」與「變奏」兩大部分，通常主題的型態是簡短的曲調，有明顯的旋律；有時作曲家會將其他人的作品旋律作為變奏曲的主題，如本篇就是實例之一。變奏部分就是讓作曲家充分展現作曲技

巧跟想像力的空間，而彈奏者可以在變奏樂曲中體會不同的趣味，當然也可以藉此獲得技巧的磨練。

這首《帕格尼尼主題變奏曲》，主要取材自小提琴鬼才帕格尼尼的《二十四首隨想曲》最後一曲，共譜出二十八段變奏曲，全部由兩冊各十四曲組成。

雖說演奏布拉姆斯的作品總需要高度的技巧，但這兩冊《帕格尼尼主題變奏曲》卻是少見以技巧練習為訴求的創作。1862 年，29 歲的布拉姆斯前往維也納，在那裡以鋼琴家聞名，而且跟當時與李斯特並駕齊驅的鋼琴巨擘陶西（Carl Tausig）結為好友，兩個人偶爾也一同舉行聯彈的演奏會。被陶西驚人的演奏技巧所感動的布拉姆斯，就在這樣的刺激下寫出本曲。

因為彈奏所需的技巧太過於明顯，因此一開始是以鋼琴技巧的「練習曲」名義發表，不知不覺就被當作是教學性作品。布拉姆斯本人對「練習曲」這種字眼有點感冒，但出版商為了銷售目的，仍然把「練習曲」作為小標題。而克拉拉（舒曼的妻子、布拉姆斯的暗戀對象）曾經把這首曲子形容為「巫婆的變奏曲」，因為這些曲子對她這種纖弱的女鋼琴家來說，實在太難彈奏了，曲子裡到處都是艱深無比的技巧。但到了現代，這首曲子卻十分受到技巧派年輕演奏家的喜愛。

 **帕格尼尼旋風**

　　小提琴家帕格尼尼出身並不富裕，父親是個碼頭搬運工人，家裡有五個孩子要養。但是帕格尼尼 5 歲就開始學習曼陀林（一種撥弦樂器），7 歲時轉而學習小提琴，當時他的父親要求他要從早到晚天天勤練，如果不認真練，有時甚至不讓他吃飯。可憐的小帕格尼尼，當時唯一的支柱是他的母親，她總是告訴他，她曾經夢到一位天使，告訴她有一天小帕格尼尼將會非常成功。

　　而帕格尼尼也不負眾望地在小提琴方面逐漸嶄露頭角，11 歲便開始他的演奏生涯。16 歲時，帕格尼尼就創作出他那著名的《二十四首隨想曲》，這二十四首曲子至今仍然是小提琴曲目中的極品，且幾乎是每場小提琴比賽中必指定的曲目之一。

　　當時他的演奏技巧被形容為神出鬼沒、光彩炫目，因此轟動整個歐洲。傳說中他曾把靈魂賣給魔鬼，才能有如此傳奇的演出，也曾有人看到當他把琴弓放在弦上要拉奏的那一剎那，火花四射……。不管這些傳聞的真實性有多少，但不難想像他當時的確造成了一股「帕格尼尼旋風」。

從保守中破繭而出的華麗

# 布拉姆斯 狂想曲

掃一掃聽音樂

| 作 曲 家 | 布拉姆斯（Johannes Brahms, 1833 ～ 1897） |
| --- | --- |
| 作品編號 | OP79 |
| 樂曲長度 | 第一曲約 8 分鐘，第二曲約 7 分鐘 |
| 創作年代 | 1879 年 |

我們從布拉姆斯的生活與為人處事，便可得知這個人的特質所在。在美學的觀點與音樂的創作上，布拉姆斯捨棄李斯特與華格納所掀起的華麗浪漫風潮，拒絕使用虛浮華美的要素，而以貝多芬及舒曼為典範，忠實地創作屬於古典、內省、

在維也納所舉辦的 1890~1891 年冬季音樂會上，布拉姆斯為歌唱家阿莉潔・芭比鋼琴伴奏。

且深刻的作品。布拉姆斯以其傳統而保守的手法,如實傳達出他的內心思維,我們也能從這些傑出的作品中,找到滿足心靈的要素。

　　布拉姆斯鋼琴曲中最受歡迎的這兩首狂想曲,若以貝多芬的鋼琴曲來形容,大概相當於《華德斯坦》與《熱情》奏鳴曲。布拉姆斯在青年時代寫過三首鋼琴奏鳴曲之後,便不再創作這類型的音樂,而把目標轉往鋼琴小品與變奏曲。但在這兩首狂想曲中,布拉姆斯卻放入了可以媲美一首奏鳴曲的元素。

這兩首狂想曲明顯以一般聽眾為對象,跟布拉姆斯前一年所發表的《八首小品》這類適合私人場合演奏的作品迥然不同。《狂想曲》不但充滿華麗音符,也洋溢著戲劇性的震撼氣氛。除了明快的旋律、強烈的節奏、厚重的音

舒曼夫婦的合影。他們夫婦二人對布拉姆斯非常支持與照顧。

響、外在的效果等等組合之外，這兩首樂曲也引出了布拉姆斯晦暗的熱情與獨特的魅力。因此，《狂想曲》經常被使用在電影配樂上，也不斷被灌錄成唱片，而這樣受歡迎的程度其實不難想像。

 ## 子然一身的布拉姆斯

　　布拉姆斯生平很有女人緣，卻終身未婚。1858 年時，他曾經與一個大學教授的女兒阿嘉特相愛，而且據說兩人已經交換戒指，到了論及婚嫁的地步。但是布拉姆斯後來卻寫了封信給阿嘉特，說自己還年輕，還沒闖出什麼名號，不想這麼早就被束縛。阿嘉特無奈之下只好回信宣布取消婚約，一段姻緣就此結束。

　　而布拉姆斯仰慕終身的對象克拉拉，不但有成熟的風韻、精深的藝術涵養，更以她的聰慧和賢良扮演著舒曼的好妻子與孩子們的好母親角色，這一切都吸引著布拉姆斯的目光，於是成為他感情寄託的對象。有關他們兩人若有似無的戀情，在樂壇與世人之間相傳已久，但都不為當事人承認。我們不知道克拉拉與布拉姆斯之間的感情是如何蜿蜒曲折，又為何在舒曼去世後選擇了各自獨立的生活。也許是對死者的敬意，也許是布拉姆斯還沒準備好作為七個小孩的繼父與一個成熟女人的丈夫。假使他向克拉拉求婚，經濟的重擔必然使他無法全心作曲。

　　但可以確定的是，他們兩人之間的聯繫，一直維持到終老。克拉拉去世六個月後，布拉姆斯也隨後棄世。彷彿克拉拉是布拉姆斯的靈魂，靈魂去了，肉體必然衰竭。

掃一掃聽音樂

寂寞，請稍息

# 布拉姆斯 六首鋼琴小品

| 作 曲 家 | 布拉姆斯 (Johannes Brahms, 1833 ～ 1897) |
|---|---|
| 作品編號 | OP118 |
| 樂曲長度 | 各曲約 2 ～ 5 分鐘，全曲約 23 分鐘 |
| 創作年代 | 1892 年 |

在 1892 年左右，布拉姆斯完成了鋼琴創作的圓滿之作，共有約二十首的鋼琴作品誕生。在樂曲的種類方面，涵括了奇想曲、間奏曲、敘事曲、浪漫曲及狂想曲，其中以狂想曲和間奏曲佔大多數。這些樂曲的規模屬於小品，不如他早期的奏鳴曲那樣雄渾，也沒有中期的變奏曲那麼多變，卻很能體現布拉姆斯本人晚年心境的蕭索，與他對過往歲月的懷念與留戀。

《六首鋼琴小品》是由四首間奏曲、

布拉姆斯鋼琴曲 Op118~119 的扉頁，現在收藏於米蘭威爾第音樂學院圖書館中。

奧托・貝勒 (Otto Böhler) 所創作的《眾音樂家迎接布拉姆斯上天堂》。

一首浪漫曲與一首敘事曲所組成。在布拉姆斯的安排下，這組作品的樂曲排序十分巧妙；以曲子的速度來說，這六首樂曲是以快—慢—快—快—慢—慢的順序鋪陳出來，當整組樂曲完整演奏時，聽眾可以在樂曲的速度跟情緒的對比上獲得充分的聽覺享受。

　　第一曲「間奏曲」，在熱情的情緒上夾雜一些痛苦，以間奏曲少有的強力而堅實的音響開始，卻以類似舒曼的幻想曲曲風變化而去。

　　第二曲的「間奏曲」，在極細膩的音符流動和簡潔的音響中，似乎可以見到舒伯特的影子，是以恬靜抒情來演出的優美樂曲。

　　第三曲為「敘事曲」，具有布拉姆斯獨特的強力音響與節奏。在《六首鋼琴小品》中，大部分的情感都帶有寂寞味道，只有本曲充滿變化的活力，因而成為布拉姆斯晚年小品中特別受到喜愛的一曲。

　　第四曲是「間奏曲」，使用卡農風格。所謂卡農，字面上的意思是「輪唱」，簡單來講，就是有數個聲部的旋律依次出現，交叉進行，互相模仿，互相追隨，給人綿延不斷的感覺。

第五曲為「浪漫曲」，音調柔軟，
是充滿田園詩風格的鄉村舞曲。

第六曲「間奏曲」，音調令人聯
想起北國嚴冬荒涼的景象，氣氛淒涼。

維也納中央公墓中布拉姆斯墓地上的雕像。

## 間奏曲

關於間奏曲的意義，最通俗的解釋，是指在歌劇或戲劇每一幕，
或者幕中不同場景之間，由管弦樂團演奏的器樂短曲。其次在交響曲、
室內樂或奏鳴曲等多樂章形式的樂曲中，有的作曲家也會將其中某個
樂章取名為間奏曲。推測作曲家之所以將某個樂章標示為「間奏曲」，
可能是這個樂章夾在前後兩個規模較大的樂章中，相較之下顯得短小，
而有一點類似過門的成分，所以才得到間奏曲這個名稱。這就是間奏
曲的第二重意義。

布拉姆斯曾經為他所寫的一些鋼琴小曲命名為「間奏曲」，這又
形成了間奏曲的第三種意義。為什麼布拉姆斯會用上「間奏曲」這個
名稱呢？後人並未找到什麼特殊的理由來解釋作曲家為何這麼做，也
許只是一時的心血來潮。若一定要找個理由來說明，或許是因為布拉
姆斯認為這些叫做「間奏曲」的鋼琴小品，是他在完成幾部大型作品
之間，所寫的較短小作品吧！

掃一掃聽音樂

純真無瑕的青春想望

# 芭達傑芙絲卡 少女的祈禱

| 作 曲 家 | 芭達傑芙絲卡（Tekla Badarzewska, 1838 ～ 1861） |
|---|---|
| 作品編號 | OP4 |
| 樂曲長度 | 約 3 分鐘 |
| 創作年代 | 1856 年 |

24 歲，芭達傑芙絲卡便以半成年、半少女之姿，長眠於世。這位和蕭邦一樣來自波蘭華沙的鋼琴家，像一朵潔白嬌嫩的花，在春天接近尾聲的時候，悄悄地自樹梢飄零。所幸，並不是真的凋落得無聲無息，她 18 歲時留下的青春跫音，至今仍為世人所鍾愛。

雷諾瓦所創作的《鋼琴前的年輕少女》。

153

晴空白雲、教堂鐘聲、鄉村情調、少女澄澈的雙眸，純真卻又肅穆的模樣……芭達傑芙絲卡 18 歲時創作的這曲《少女的祈禱》，從頭到尾以簡單的 E 大調貫穿，並且只採用基本的和弦，旋律裡不斷翻躍著美妙、無瑕的景象。就如同生命中的年少時光，雖然看似缺乏份量，卻蘊含著無限能量及光彩一般，簡易的曲式中，盡是荳蔻少女獨有的青春想望、夢與遐思。

架構簡單但曲風優美、親切易懂，輕鬆演奏即能獲得美妙效果，《少女的祈禱》理所當然成為鋼琴初學者必彈的曲目。更有許多人喜歡將樂曲再簡化，裝置在音樂盒裡，使它更進一步進入日常生活當中。不過凡事皆有正反兩面，就像溫和的面孔容易遭人遺忘，本曲被評價為「只是外行人的沙龍音樂」，正是結構太過平易近人的緣故。而當初在波蘭發表遭到冷落、乏人問津，差點就此埋沒，無非也是這個原因。

幸虧這首像珠玉一樣的小曲，最後還是傳說似的復活了。不知是有心還是無意，1959 年，巴黎某音樂雜誌把本曲當作附錄樂譜刊登後，大為轟動，很快就傳揚到世界各地，共計約有 80 種不同的版本在市面上發行，風行的程度大概連作者自己都感到不可思議吧！另外，曲名「少女的祈禱」是否為芭達傑芙絲卡親自所取不得其詳，據聞來自出版社編輯巧思的可能性相當大。

至今《少女的祈禱》已是家喻戶曉的名曲，更讓年輕的作者一

曲馳名。可惜的是，除了為回應《少女的祈禱》所譜寫的《如願的祈禱》一曲，偶爾會被選進鋼琴名曲的專輯之外，芭達傑芙絲卡其他的三十四首鋼琴曲，皆沒沒無聞。

## 《少女的祈禱》如何成為垃圾車主題曲？

據說垃圾車的發明，和選《少女的祈禱》作為垃圾車主題曲，都是杜聰明的點子。杜聰明（1893～1986）這人來頭可不小，他是台灣第一位醫學博士、高雄醫學院創辦人，一生歷經過清朝、日據時代和國民政府，擁有自創「杜氏斷癮法」防治鴉片、培養山地醫生、研究蛇毒獲得日本專利等豐功偉業。

除了替垃圾車配《少女的祈禱》之外，為子宮內避孕器取名為「樂普」的，也是杜聰明。

有趣的是，現在南北兩地的垃圾車配樂並不一樣，《少女的祈禱》是南部垃圾車的愛用曲，北部垃圾車則熱衷採用《給愛麗絲》。兩首曲子乍聽之下很相似，有一說是貝多芬聽了《少女的祈禱》之後愛不釋手，於是也創作了曲調雷同的《給愛麗絲》。但仔細聆聽，會發覺這兩首曲子實際上還是不盡相同的。而且此一看法存在著極大的漏洞，因為《給愛麗絲》雖然是直到 1870 年才出版的曲子，但早在 1810 年，貝多芬就已經譜完它了，那時，芭達傑芙絲卡根本還沒出生呢！

俄羅斯的春夏秋冬

# 柴可夫斯基 四季

掃一掃聽音樂

| 作 曲 家 | 柴可夫斯基（Piotr Ilich Tchaikovsky, 1840 ～ 1893） |
|---|---|
| 作品編號 | OP37A |
| 樂曲長度 | 約 33 分鐘 |
| 創作年代 | 1875 ～ 1876 年 |

　　俄羅斯音樂家永遠是熱愛俄羅斯這塊土地的，柴可夫斯基當然也不例外。

　　柴可夫斯基在創作《天鵝湖》的同時，受到聖彼得堡的音樂雜誌《小說家》委託，從 1876 年 1 月至 12 月為各月號的標題譜作合適的鋼琴獨奏曲。柴可夫斯基以他喜愛的音樂家，舒曼的《森林情景》為指標，將俄國的四季變化賦予極富想像力的標題，曲風並揉合柴氏獨特的憂鬱氣質，嘗試將詩的印象音樂化。

柴可夫斯基中年時期的照片。

柴可夫斯基在 1875 年末先完成兩曲，翌年初與弟弟離開俄羅斯，在西歐各地逗留後回國。其間斷斷續續共寫出十二首鋼琴曲，於 1885 年才總結題為《四季》出版。各曲技巧都非常簡單，十分貼近大眾需求，一如柴可夫斯基所說：「這是為錢而生的作品。」

　　然而，這十二首曲子中，由於包含許多不必要的反覆，因此很難說是柴可夫斯基的優秀創作。不過，本曲集和柴可夫斯基其他的鋼琴小品一樣，從自然傾瀉的音符中，流露出俄羅斯大地所存在的美景，對俄羅斯人民的思想、感情和生活，有很深刻的描述。換句話說，俄羅斯藝術家們的創作原點，不外乎他們祖國的風土民情與自然情景，即使是被定位為西歐派的柴可夫斯基也不例外。而這些作品都是柴可夫斯基現實主義創作的優秀典範。

　　以下就是這十二首曲子的簡單介紹：

　　一月「在爐邊」：由俄國詩人普希金題詩，民謠風旋律的曲子流露出夜裡在室內取暖的安詳氣氛。

　　二月「狂歡節」：寒冷的冬季中人們期待溫暖的春天來臨。模仿手風琴的音色，強調舞曲的節奏，生動描繪出民眾跳舞歡度狂歡節的景象。

　　三月「雲雀之歌」：以裝飾音來描寫草原上雲雀叫聲的簡短樂曲。

　　四月「松雪草」：宣告春神降臨的松雪草，歌詠出大地回春訊息的樂曲。不協調的歌聲中，可以看到孟德爾頌《無言歌》的影子。

　　五月「白夜」：夏至時節，北國一帶出現白夜景觀。曲中插入

舒曼風格的旋律，描寫出幻想中白光洋溢的初夏情景。

六月「船歌」：隨著遊船在河面上輕微搖擺，讓人的心情一下子沉澱下來，彷彿來到了俄羅斯某座清涼別墅區的湖邊，在湖光與漣漪之間聆聽這首曲子，音樂和時空的交錯，讓本曲成為《四季》中最著名的曲調之一。

七月「割草人之歌」：特雷巴克舞曲（Trepak，起源於烏克蘭一帶的俄羅斯古舞）的節奏，隨著陣陣的割草人之歌旋律，飄盪在

1875 年攝於莫斯科，柴可夫斯基與雙胞胎兄弟及友人的合影。右邊是柴可夫斯基，站立者最左邊的是莫德斯特，另一位是阿那托利。

遼闊的田園景致中，與散發出清爽的氣息。

八月「收穫」：大豐收的喜悅，洋溢在每個揮汗割稻的人們臉上。

九月「打獵」：普希金題詩。以法國號描寫出打獵時英勇的情景。

十月「秋之歌」：托爾斯泰題詩。以柴可夫斯基式的感傷，在旋律中悲憐即將逝去的秋天。

十一月「雪撬」：俄羅斯民謠風格，在情感豐富的歌聲中緩緩流出，雪橇在三頭雪地動物的奮力拖拉下，奔馳在俄羅斯廣大的雪原上。本曲被讚譽為柴可夫斯基最傑出的鋼琴小品之一，當然也是《四季》中最為出名的一首。

十二月「聖誕節」：時序來到一年中最華麗的聖誕時節，柴可夫斯基以他一貫熟練的絢麗手法，創作出這首優雅的圓舞曲。

 **過路財神**

不善於理財，似乎是許多音樂家所共有的特質，柴可夫斯基就是一個很好的例子。

有一次，柴可夫斯基收到了從紐約匯來的一筆錢後，開始到處散發傳單，告訴所有的親朋好友說：「本人剛剛收到一大筆錢，趁著還沒有散盡之前，請你們儘快到寒舍來拿回屬於你們的那一份吧！不然，這些錢將像煙霧一樣，很快地就會消失不見了。」

掃一掃聽音樂

枯燥無味的傑作

# 柴可夫斯基 G 大調鋼琴奏鳴曲

| 作 曲 家 | 柴可夫斯基（Piotr Ilich Tchaikovsky, 1840 ～ 1893） |
|---|---|
| 作品編號 | OP37 |
| 樂曲長度 | 約 30 分鐘 |
| 創作年代 | 1878 |

同樣都是創作，鋼琴奏鳴曲顯然不如交響曲來得吸引柴可夫斯基。十八世紀以前，在俄羅斯音樂中，並未發現奏鳴曲的蹤跡，而柴可夫斯基一生中也只寫下兩首鋼琴奏鳴曲。其中「作品80」的奏鳴曲，還是彼得堡音樂院時代的習作，直到他死後才出版；至於這首唯一展

尼可拉・克茲尼佐夫 (Nikolai Kusnezoff) 於 1893 年所繪製的柴可夫斯基肖像畫。

160

現出柴可夫斯基成熟時期奏鳴曲觀的「作品37」，則是與《兒童曲集》約略同一時期所構想寫成的作品。

俄羅斯浪漫的民族性格，使大部分的作曲家幾乎都不拘泥於古典形式。柴可夫斯基也是如此，他以最尊敬的作曲家舒曼的奏鳴曲為範本，在這首曲子中嘗試浪漫派風格的自由奏鳴曲。雖然柴可夫斯基自己在寫給贊助者梅克夫人的信中，對本曲的評語是「內容枯燥無味」，然而本曲具有的獨創性，顯現出柴可夫斯基對鋼琴奏鳴曲的挑戰態度。

後來，本曲在發表之時，因尼古拉‧魯賓斯坦的精彩演奏而博得好評。感動萬分的柴可夫斯基也在魯賓斯坦的演奏後說道：「謝謝你使我在聆聽奏鳴曲演出時獲得高度的享受，這是我一生中最美妙的時刻之一。」此後，這首曲子便經常出現在演奏會中，成為柴可夫斯基的經典創作之一。

黛西莉‧阿耳朵的情影。她是柴可夫斯基唯一一個談戀愛的女性對象。

 **柴可夫斯基是同性戀？**

柴可夫斯基神祕的感情世界一直令後人感到好奇。

1869 年，柴可夫斯基第一次、也是最後一次真正陷入情網，對象是法國女歌手黛西莉雅爾托，兩人最後雖沒有結果，卻使得柴可夫斯

梅克夫人肖像。

基因此創作出《第 1 號弦樂四重奏》、《小俄羅斯交響曲》語交響幻想曲《暴風雨》。

　　到了 1876 年底，柴可夫斯基展開了他與贊助者梅克夫人之間，長達十三年的神祕交往。梅克夫人是一位富有運輸商人的遺孀，因為仰慕柴可夫斯基的音樂才華，而願意每年提供 6000 盧布贊助柴可夫斯基，好讓他辭去教職專心從事作曲。他們兩人情感上的發展，一直僅限於精神上的書信往來，終其一生都不曾見過一面。

　　雖有過異性戀人，也有紅粉知己，但關於他是同志的傳言不曾間斷過。2003 年在台灣上市的中文版《陰性終止：音樂學的女性主義批評》一書裡，作者蘇珊麥克拉蕊即以柴可夫斯基《第 4 號交響曲》的第一樂章，來代表「父權禁止的欲望場域」，試圖解構他令人猜疑的同性戀情誼。事實上，不僅他的《第 4 號交響曲》如此，在《第 5 號交響曲》、歌劇《尤琴奧尼金》中，也依稀可嗅出他壓抑的情緒，而又以第 6 號交響曲《悲愴》最為強烈。

　　《第 4 號交響曲》與《第 5 號交響曲》都是命運的勝利，《第 6 號交響曲》則如同柴可夫斯基痛苦的一生，特別是失敗的婚姻和與梅克夫人的不告而別，更加深了柴可夫斯基的灰色視界，對他來說，唯一的解決之道就是死亡。而一般推測，柴可夫斯基一切苦楚的來源，正是同性戀這件在當時不被接受的事實。但無庸置疑的，《悲愴交響曲》是柴可夫斯基創作生涯中的第一傑作，其樂曲間對人生的絕望與強烈的悲劇宿命觀，皆是樂史僅見，沒有任何一首曲子可以並駕齊驅。

掃一掃聽音樂

*波西米亞的幽默*

# 德弗札克 降G大調第7號《幽默曲》

| 作 曲 家 | 德弗札克（Antonín Dvoák, 1841 ～ 1904） |
|---|---|
| 作品編號 | OP101-7 |
| 樂曲長度 | 約 3 分鐘 |
| 創作年代 | 1894 年 |

波汀格 (Hugo Boettinger) 為德佛札克所繪製的肖像畫。

「國民樂派巨人」德弗札克醉心於創作交響曲，過去鋼琴曲的創作大多是受出版社委託而做的輕鬆小品。數量雖然不算少，但大部分都是舞曲，在他的作品中並未佔有重要地位。在貧寒家庭長大的德弗札克，一直到成人為止，據說很少有機會碰到鋼琴。對他而言，鋼琴只是可以讓他嘗試彈出樂念的樂器

而已，沒想到這最後一首鋼琴作品《幽默曲》，卻意外地一炮而紅，變成德弗札克最受歡迎的樂曲。

1894 年 6 月，已經成為國際級作曲家的德弗札克再度被出版社邀稿，當時的他沒有拒絕，但也立即表明了立場：「這次我要照自己的意思作曲。」

德弗札克停留在美國的第三年夏天，與家人一起返回祖國波西米亞，在他最喜歡的維索卡別墅休假。此時的他心情愉悅，因而創作出了八首幽默曲，每一首都是以輕鬆甜美、親切可愛的曲調來譜寫。其中最膾炙人口的就屬這首《降 G 大調第 7 號幽默曲》，這首鋼琴小品後來還被改編成為三重奏、八重奏以及合唱曲，足見它有多受歡迎。

在本曲中，即可感覺到德弗札克在祖國大自然懷抱中，愉快寫作的輕鬆心境。雖然他對外聲明，是以在美國各地聽到的旋律作為創作的靈感來源，但實際上，我們依然可以從這首曲子感受到波西米亞的風情。

德弗札克曾說：「音樂應該要簡

德佛札克紀念館的入口。自 1874 至 1904 年德佛札克去世為止，這裡一直都是他在布拉格的住家。

德佛札克的鋼琴小品《八首幽默曲》的樂譜封面。

單樸實、真摯感人，才能被接受；最重要的是，要能寫出心靈深處的感情與言語。」而純潔率直的工作態度正是德弗札克最受人稱道的特點，樂評家史丹佛就形容他是「一個大自然的孩子」。杜蘭斯基也說：「他的內心不為煩俗的污穢所沾染，如同巨人般昂然卓立於塵世間。」

 ## 唯一領有屠夫執照的作曲家

　　德弗札克是音樂史上過去四百五十年來，唯一一位領有屠夫執照的作曲家。他出生於鄉下的農家，是家中八個小孩的老大，因為家裡窮，也不太識字，由於雙親希望長子能繼承家業以改善家境，因此不讓德弗札克學習音樂。德弗札克小學畢業後被父親送去屠夫舅父那兒當了學徒，並學習做生意。德弗札克不負父親的期望，順利考取屠夫執照，但是他對於音樂依舊是興趣濃厚。這時德弗札克的恩師李曼看他音樂造詣頗高，便向雙親進行遊說，德弗札克才得以在 16 歲進入布拉格風琴學校就讀。

　　得來不易的音樂學習機會，讓德弗札克比其他人更用心，他曾說：「我是拚命學習，偶然作曲，不斷修改；思考極多，吃得極少。」而也因為有這樣的生活背景，德弗札克的音樂總是流露出濃濃的鄉土氣息。

掃一掃聽音樂

日記式的鋼琴田園詩

# 葛利格 抒情小曲集

| 作 曲 家 | 葛利格（Edvard Grieg, 1843 ～ 1907） |
|---|---|
| 作品編號 | 第一集 OP12，第二集 OP38，第三集 OP43，第四集 OP47，第五集 OP54，第六集 OP57，第七集 OP62，第八集 OP65，第九集 OP68，第十集 OP71 |
| 樂曲長度 | 各曲約 1 ～ 6 分鐘 |
| 創作年代 | 1867 ～ 1901 年 |

葛利格的肖像畫。

　　葛利格是誤打誤撞成為音樂家的，他一開始的夢想是當一個詩人或預言家。在風光明媚的挪威鄉間成長，葛利格很擅於和自然相處，生性內向的他從小最愛徜徉在大自然的詩意中，偏愛柔和、細膩的情調。就因為如此，當上作曲家之後，葛利格不曾寫過風格雄偉、剛強的曲子。

儘管起先並未刻意要將孩子培養成音樂家，愛好音樂的葛利格家族始終有個不成文的規矩：下一代無論是要經商或從事其他行業，個個都得學習音樂。而葛利格強烈的音樂天賦早在 9 歲就顯露出來了，那年他譜了一組鋼琴變奏曲，大大驚豔了他身為鋼琴家的母親，及領導著當地音樂文化界的父親。1858 年，享譽挪威的小提琴大師歐‧布爾聆聽過他的演奏之後，葛利格的詩人夢就被迫沉睡了，因為綺麗的音樂風光正對他展開懷抱。

　　21 歲，他進入德國萊比錫音樂院，踏上命定的作曲之路。

　　母親熟習的鋼琴是葛利格的啟蒙樂器，《抒情小曲集》則是他投注了三十餘年精力，為鋼琴所譜寫的大規模抒情小品，後來陸續以六到八首曲子為一個單位集結出版，全部有十集，總共六十六首曲子。

　　以挪威獨有的鄉村景致為背景，《抒情小曲集》充滿詩情畫意，曲曲是對大自然的歌詠。葛利格彷彿化身為田園派詩人，這些鋼琴曲就是他的小詩、他富含意象的鄉間日記。

　　這本曲集中的各個小曲都附有標題，不過的確就如同信筆寫下的日記，一開始沒有刻意要組織成什

葛利格的家鄉——卑爾根的港口。葛利格出生於此也終老於此。

麼系統，所以其中有些標題是以樂曲本身的形式來命名，像是《夜曲》、《民謠》、《小步舞曲》……等等；有些則是素描式而帶有畫面性的題目，如《牧羊少年》、《矮人遊行》或《更夫歌》等。還有直接從取材來定名的，《挪威農民進行曲》、《哈林舞曲》就是融合傳統民謠的作品；而最符合「抒情」之名的標題，要算是《往日》、《憂鬱》、《感謝》這類感懷之作了。

德布西曾形容因羞澀而顯得冷漠的葛利格是「外裹雪絮的棒棒糖」。而葛利格內心深處對於音樂及世界所散發出的甜美熱情，其實都來自於孕育他的北歐鄉村。他曾說自己的音樂題材全都得自故鄉的環境，家鄉的自然美景、人民生活、城市建設，以及每項活動，都是他創作的要素。這一點在《抒情小曲集》中表露無遺。

1906 年 5 月，葛利格在倫敦親自指揮演奏了由《抒情小曲集》中選曲改編的《抒情組曲》，是當時為人所津津樂道的一大盛事。

這是柯雷特所繪製的《卑爾根的碼頭》。卑爾根向來是挪威西海岸的重要港口城市，也是葛利格的出生地。

葛利格在托洛德豪根的作曲小屋，離他的住處並不遠。這裡是卑爾根東南方的郊區，環境十分清靜幽美。

## 挪威喜宴必備──哈林舞曲與挪威提琴

有一個人站在廣場中間，手裡拿著一根頂著帽子的長竿。另外一些人隨著活潑而快速的曲調，踏出輕快的舞步輪流接近他，試著將帽子踢落。

這裡可能正進行著一場傳統的挪威民間婚禮，這些人跳的舞叫做「哈林舞曲」，是一種源自奧斯陸西北方峽谷地帶「哈林達爾」地區的熱情舞蹈。

而為哈林舞曲伴奏的樂器也很特別，看起來像是小提琴，卻比小提琴還要小。它的正式名稱是「挪威提琴」，音色輕靈圓潤，演奏它們的通常是農夫樂師。

這是葛利格在挪威時常見到的民間生活情景，寧靜的自然與鄉村氣息都是他的最愛，於是他也將這些素材運用於創作中，例如在《抒情小曲集》裡，就能聽見「哈林舞曲」那質樸又奔放的旋律。

掃一掃聽音樂

搭上音符編織的小船，擺盪

# 佛瑞 船歌

| 作曲家 | 佛瑞（Gabriel Fauré, 1845 ～ 1924） |
|---|---|
| 作品編號 | 第 1 號 OP26，第 2 號 OP41，第 3 號 OP42，第 4 號 OP44，第 5 號 OP66，第 6 號 OP70，第 7 號 OP90，第 8 號 OP96，第 9 號 OP101，第 10 號 OP104-2，第 11 號 OP105-1，第 12 號 OP105-2，第 13 號 OP116 |
| 樂曲長度 | 第 1 號到第 13 號各約 4 ～ 7 分鐘不等 |
| 創作年代 | 1883 ～ 1921 年 |

佛瑞的音樂風格鮮明，旋律優美浪漫，整體和緩不煽情、不炫技，很少出現重擊鍵盤的激烈樂段，與他本人的法式典雅氣質相當吻合，而且向來都是好萊塢電影配樂的愛用曲。從《兇手就在門外》（Copycat）、《我不笨，所以我有話要說》（Babe）到《紅色警戒》（The thin red line），皆有佛瑞的樂

佛瑞肖像畫。

曲在電影背景裡輕輕搖動，隨情節慢慢流進觀眾的心。

近來有專家指出，古典音樂的旋律和母親的心跳節奏很相近，可以令胎兒和新生兒得到安全感，產生撫慰和啟發的作用，所以特別適合用來當作胎教或幼教音樂，而其中特別推薦的曲目，就包含了佛瑞的第 1 號《船歌》。這首曲子澄澈、明亮，像是新鮮空氣一樣純淨而富有生命力，是《船歌》全集 13 號中，令人難以忘懷的溫柔小調。

「船歌」來自水都威尼斯，原是當地船夫在城市往來交錯的運河中，傳唱百年的歌曲。起初以 6/8 拍子或 12/8 拍子的中庸速度呈現，後來經由作曲家一番改頭換面，發展出了多樣而獨特的風貌。奧芬巴哈在歌劇《霍夫曼的故事》裡，曾寫了一首著名的船歌，許多鋼琴名家，如蕭邦和孟德爾頌（收錄在《無言歌集》中），也曾以「船歌」為基調，譜出不少出色的傑作。

最有趣的是，當船歌進入俄國大師柴可夫斯基的筆下，就會散發強烈的俄國情調；一到芬蘭巨匠葛利格的手裡，又展現出北歐水手的豪邁；不小心跑進巴爾陶克的樂曲世界中，則產生了毅然告別傳統的現代主義風格。但無論如何，所有的船歌必定都擁有著搖槳般的節奏，讓聽眾搭上音符做成的小船，在旋律營造的美麗音樂河中，神遊擺盪吧。

曾於 1905 年出任巴黎音樂院校長的佛瑞，被稱為「法國的舒曼」，曾經收與德布西同期的拉威爾為徒，被視為印象樂派的先驅。

卡那雷托創作的《聖母升天節禮舟回港》，描繪的就是威尼斯在節慶時的盛況，可以想見威尼斯水上行舟的情景。

出自他筆下的《船歌》簡潔又寧靜，融合了淡淡的詩境，延續著佛瑞一貫的浪漫曲風，屬於格外高雅、優美的類型。

 **該給寶寶聽什麼呢？**

許多音樂曲調柔美又溫馨，很適合作為胎教或自我放鬆的曲子：

| 曲目 | 作者 | 特質 |
| --- | --- | --- |
| 《夢幻曲》 | 舒曼 | 感覺回到母親的懷抱 |
| 《愛之夢》 | 李斯特 | 浪漫而柔美 |
| 《月光奏鳴曲》第一章 | 貝多芬 | 寧靜而夢幻 |
| 《搖籃曲》 | 布拉姆斯 | 安眠定心 |
| 《小步舞曲》 | 巴哈 | 輕快爽朗 |
| 《吉諾配第》 | 沙提 | 緩和情緒 |

貓在洋娃娃花園旋轉
# 佛瑞 多莉組曲

掃一掃聽音樂

| 作 曲 家 | 佛瑞（Gabriel Fauré, 1845 ～ 1924） |
| --- | --- |
| 作品編號 | OP56 |
| 樂曲長度 | 約 13 分鐘 |
| 創作年代 | 1893 ～ 1896 年 |

佛瑞(彈琴者)和他的學生們。

佛瑞正在屋內跟美麗的情人艾瑪‧芭達克談話。這時，一個天真活潑的小姑娘，追著貓從窗外跑過。她皮膚白皙、裙襬隨風輕輕飄動，看起來聰明慧黠。作曲家的嘴角浮起一抹微笑，樂思突然湧現，「有了！就寫一部音樂童話，送給這位小女孩。」充滿童趣的《多莉組曲》就此在佛瑞的作品集中誕生，並且還成為

其中唯一的四手聯彈鋼琴曲。

　　小姑娘名叫艾倫，是佛瑞交往中的情人艾瑪的女兒。此時的艾瑪是富商之妻，佛瑞深深愛慕她的優雅與學識，曾把心中的愛戀譜成《美好之歌》獻給她。而艾瑪純真的女兒艾倫──《多莉組曲》的小主人──也令佛瑞相當歡喜。

　　三年之後，艾瑪成了德布西的第二任妻子，而佛瑞為她們譜寫的兩部佳作，便成了這段戀情中最珍貴美麗的紀念品。

　　可愛的花朵在四周綻放，空氣中暈染著童話的氣息，那是一個迷人午后，藉著六首小曲組成的《多莉組曲》，佛瑞開始說故事了：靜悄悄的，有人唱起溫柔的「搖籃曲」，準備讓孩子們安心睡覺。但是一隻調皮的「貓」卻壞了事，牠偷偷帶著小孩們爬上屋頂、翻過籬笆，進入「多莉的花園」，慫恿大家一起跳「小貓圓舞曲」！陽光灑在他們身上，哼著叫做「柔情」的小曲……，不久雨滴突然落下來，貓和孩子在熱鬧的「西班牙舞曲」中，興奮地又叫又跳。

　　值得一提的是，寫過無數器樂曲的佛瑞，大概是作曲時自己也樂在其中，於是在這像是「音樂童話繪本」一般的《多莉組曲》裡，

1910 年，畢爾斯 (Bils) 所繪製的音樂家漫畫，畫中可以看見當時赫赫有名的音樂家，包括：佛瑞 ( 左一 )、聖桑 ( 左五 )、德布西 ( 右五 ) 等人。

史無前例的為組曲中的曲子題上了副標題。

　　媲美舒曼《兒時情景》和德布西《兒童天地》等寫給孩子的組曲，同樣受歡迎的《多莉組曲》揣想兒童的世界，趣味的音符跳躍，洋溢的詩意漫過了整部曲子，徜徉在佛瑞譜寫的童話時間裡，大人小孩都將忘記煩惱。

 ## 比幼稚？！聽聽大師的童心

　　義大利名導費里尼曾說，學校都該讓小孩站上講台，當大人的老師。有問題就請教孩童，他們知道事的超乎我們想像的多。

　　許多音樂大師也都樂於向天真的兒童請益。因為孩子們稚嫩的心靈，作曲家留下了許多童趣橫生的作品：

| 音樂家 | 個人特質 | 作品 | 呈獻對象 |
| --- | --- | --- | --- |
| 德布西 | 古怪、壞脾氣 | 《兒童天地》 | 愛女秀秀 |
| 拉威爾 | 優雅、理性、精確 | 《鵝媽媽》 | 摯友哥德夫斯基夫婦的兩個孩子 |
| 舒曼 | 浪漫、歇斯底里 | 《兒時情景》 | 一群兒女 |
| 維爾奈 | 溫和 | 《兒時剪影》 | 摯友維里米斯一家及他們的五個孩子 |
| 佛瑞 | 敦厚、溫雅 | 《多莉組曲》 | 情人的小女兒艾倫 |
| 比才 | 浪漫 | 《兒童遊戲》 | 無 |
| 普羅高菲夫 | 嚴肅、古怪、叛逆 | 《彼得與狼》 | 不知如何與之親近的兩個兒子 |

掃一掃聽音樂

1905 年 10 月 1 日，在街頭

# 楊納傑克 鋼琴奏鳴曲

| 作 曲 家 | 楊納傑克（Leoš Janáek, 1854 ～ 1928） |
| --- | --- |
| 樂曲長度 | 約 14 分鐘 |
| 創作年代 | 1905 年 |

初演一結束，親筆樂譜就被丟進河裡的曲子，會是怎樣的作品？說來話長。一場大型的街頭示威活動，就是故事的開始。

甫進入二十世紀的捷克，遭受到大時代洪流的侵襲，正處於奧匈帝國的統治和德意志籍住民的壓迫之下。

楊納傑克終其一生都過著十分平靜的日子。出生於 1854 年的楊納傑克，大半歲月都是在摩拉維亞度過的，出身教師家庭的他一生都在從事教學、創作和研究工作，默默無名，直到他死前十年，才逐漸活躍於國際舞台上。

兩面受敵的捷克人生活之困苦，自不待言。

　　1905 年左右，捷克人亟欲在大都市布爾諾成立一所大學，卻被德意志住民大力阻撓。不平的捷克人於是蜂擁而起，在 10 月 1 日走上街頭。他們群情激憤，事態愈演愈烈，到最後政府當局竟出動了鎮壓軍隊，將一位青年射殺身亡！

　　當地的愛國作曲家楊納傑克為此事十分憤怒，遂將自己的感想傾吐在鋼琴曲中，譜出這首原先題為「1905 年 10 月 1 日在街頭」的《鋼琴奏鳴曲》。

　　反映著楊納傑克內心難掩的悲憤，為批判當局而寫成的這首三樂章鋼琴曲，充滿起伏，其中命名為「死」的第二樂章，更在沉靜的緊迫感中，突然爆發出情感激烈的樂音，充分表達了熱烈的民族精神。

　　然而楊納傑克本人似乎不甚滿意，初演時就放棄了第三樂章，演出完畢，更毫不留戀地將另外兩個樂章，都丟棄到磨道河裡。如今我們還能聽到這首曲子，要感謝細心的首演彈奏者圖傑可娃，她始終將一、二樂章的手抄譜留在手邊，讓此曲在 1924 得以出版，重現江湖。

　　楊納傑克重視「語言的旋律」（他的歌劇口白甚至多於音符），作品深具原創性，是捷克音樂三巨頭之一，用捷克文創作歌劇是他的創舉。在《鋼琴奏鳴曲》中，也能感受到他獨特的音樂語法。

　　他行事低調、一生不問聲名，所以容易遭世人遺忘。近年在捷克文學大師米蘭·昆德拉的推崇之下，作品才又重新風靡起來。昆

德拉曾表示自己最喜愛的音樂家，除了貝多芬，就是楊納傑克，因為他的音樂結構非常嚴謹，但在嚴謹的結構裡，表達的卻是一種非常浪漫、深刻的情感。

而《鋼琴奏鳴曲》正是切合此種看法的作品。

 ## 布拉格的晚春

這是一段超過 600 封情書寫成的黃昏之戀。

校長的兒子楊納傑克，人生彷彿是從 50 歲才開始的：50 歲那年大器晚成寫出第一部歌劇，在家鄉變得小有名氣。經過 12 年後，這部歌劇終於在布拉格獲得演出機會，一舉成名，讓當時已 60 多歲的他真正受到國際肯定。

不僅如此，愛神還開了 60 多歲的楊納傑克一個玩笑，將小他 38 歲的古董商之妻卡蜜拉‧史特絲洛娃送到他面前。多情的楊納傑克熱烈愛上了這位美麗的小婦人，人生的驚奇彷彿一下子在眼前展開，受到這份瘋狂迷戀的驅策，他進入了晚年創作的高峰期，表現得就像個熱情的天才少年，充滿活力地創造出一首首風格特異的精采作品。他更寫了 600 封以上的情書寄給他的繆思女神，連生命中最後一首弦樂四重奏，也是為獻給卡蜜拉而作的《親密的書信》。

雖然行為就像個初嚐戀愛甜蜜滋味的小夥子，但事實上，晚年心愛的有夫之婦卡蜜拉，並非楊納傑克的初戀。27 歲時，楊納傑克便曾與學生紫丹卡‧舒若娃墜入愛河，並共結連理。可惜來自農村的楊納傑克與出身上流社會的舒若娃，價值觀差距甚大，婚姻生活並不幸福。

來自另一個星球的音樂

# 德布西 貝加馬斯克組曲

掃一掃聽音樂

| 作 曲 家 | 德布西（Claude Debussy, 1862 ～ 1918） |
|---|---|
| 作品編號 | OP37A |
| 樂曲長度 | 第一曲約 4 分鐘、第二曲約 4 分鐘、<br>第三曲約 5 分鐘、第四曲約 4 分鐘 |
| 創作年代 | 1890 年 |

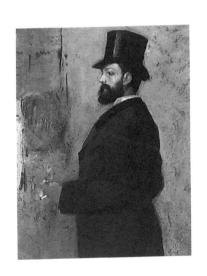

「得獎的是──德布西管弦樂作品《春》！」

「首獎我們頒給清唱劇《浪子》，法國人德布西的作品！」

1884 年羅馬大獎揭曉，捷報連連傳來，德布西這個名字，一時間傳遍了整個藝文界。他洋溢的才華冒出頭來，更獲得到義大利免費研修作曲四年的機會。雖然後來德布西實在不怎麼喜歡羅馬，但在這個被他批評成只有「大理石、跳蚤與無德布西的肖像油畫。

聊」的城市裡，他還是收穫豐碩。

留學期間，德布西曾到義大利的鄉間柏加摩地區遊覽，在那裡發現了風味獨具的「貝加馬斯卡」舞曲。這旋律深深打動了德布西，碰巧他也曾在心儀的詩人魏倫（Paul Verlaine, 1844～1896）的詩集《雅宴》中，看過「貝加馬斯克」這個詞，於是著手創作了《貝加馬斯克組曲》。

「貝加馬斯克」是形容詞，指的是「十八世紀宮廷的事物」。這部組曲共包含四首曲子，依序是「前奏曲」、「小步舞曲」、「月光曲」，和採用法國傳統舞曲音調、注入嶄新氣息的「巴瑟比舞曲」。

當中的第三曲「月光曲」令德布西名滿天下，在寧靜溫柔的樂聲中，彷彿能見到月光在湖面上盪漾，而那流動的琶音則帶領著聽眾輕輕悠遊。這個曼妙的月夜，至今還令無數的人們著迷不已，不但是印象音樂中精湛的作品，更是流行文化媒體的愛用配樂。如布萊德彼特主演的電影《火線大逃亡》（Seven Years in Tibet）中，時常從音樂盒傳出來的曲子就是《月光曲》，而妮可基嫚所

杜菲所繪製的油畫《向德布西致敬》。用來表達後人對這位音樂大師的敬意。

德布西在友人蕭頌的家庭聚會中彈奏鋼琴。攝於 1893 年。

代言的香奈兒香水廣告的背景音樂，用的也是這首小曲。

　　德布西的鋼琴曲優雅縹緲到捉摸不定，曾被鋼琴家形容成「來自另一個星球的音樂」，也許要完美表達其中的代表作《貝加馬斯克組曲》，正需要另一個星球的詮釋法。

## 多國文化薈萃而出的「印象音樂」

　　生於巴黎貧窮郊區的德布西，9 歲時被父母交給住在繁榮港區的姑母教養，從此一步步靠近浮華的上流生活，融入巴黎的文藝圈。在思潮薈萃的氣氛激盪下，德布西的樂思愈來愈多樣，作品內容也隨著文化閱歷逐漸豐富，終於成為印象音樂的創始宗師。

　　得到羅馬大獎後，德布西曾去羅馬研習音樂，《貝加馬斯克組曲》便是受當地風俗刺激所創作出來的作品。

　　在巴黎參加萬國博覽會則為他開啟了新的視野，尤其是日本的精緻藝術「浮世繪」，及諸多技法細膩的工藝品，更讓他的靈感源源不絕地流瀉出來。例如看到精美而帶著禪意的漆器後，他有了曲子《金魚》的靈感；最明顯的是代表作《海》的樂譜封面，史無前例的選用了日本畫家葛飾北齋的著名畫作《神奈川沖浪裡》。

掃一掃聽音樂

博士瞪大眼睛看黑孩子跳舞

# 德布西 兒童天地組曲

| 作 曲 家 | 德布西（Claude Debussy, 1862 ～ 1918） |
|---|---|
| 作品編號 | L113 |
| 樂曲長度 | 第一曲約 2 分鐘、第二曲約 3 分鐘、第三曲約 2 分半鐘、第四曲約 2 分鐘、第五曲約 2 分半鐘、第六曲約 3 分鐘 |
| 創作年代 | 1908 年 |

親愛的，妳聽：那笨拙的孩子正在不情願的練著鋼琴，一個音階、一個音階勉強的爬，就好像「步步登上帕納索斯山的博士」那老頑固一樣……。

\*\*\*

親愛的，妳聽到了嗎？此刻這輕輕細細的歌聲，是另一個小女孩在幫陪伴她睡覺的大象玩偶 Jimbo 唱搖籃曲，噓——，

德布西在海邊留影。

她們現在都進入溫柔的夢鄉了。現在，換吉他聲響起來了，那只是伴奏，仔細聽，是妳的洋娃娃正唱著好美好美的小夜曲呢！

＊＊＊

歌聲一停下來，妳先是聽到四個用單音演奏的八分音符，窗外就跟著下雪了……。雪花紛紛飄落，在天空中飛舞著，妳喜歡這個景象嗎？妳床邊的牧羊人玩偶似乎蠻喜歡的，妳聽，雪停了，但它拿起自己的笛子，吹起了優美的牧歌。接下來換黑娃娃出場了，妳聽到了沒？這個旋律就是她的舞曲，妳看她跳起舞來，一下好

鋼琴曲集《兒童世界》的扉頁。這部作品是德布西為他最疼愛的女兒秀秀創作的作品，充滿了童趣。

像要滑倒了，一下又突然快速地轉了一圈，是不是很滑稽呢？這種舞有個奇怪的名字，就叫做……蛋糕走路舞！

＊＊＊

親愛的，爸爸特別為妳寫了這些曲子，希望這群可愛的朋友能一直陪著妳，使妳永遠不再感到寂寞。

＊＊＊

1908 年德布西已經享譽盛名，第二任妻子為他生的女兒艾瑪·克勞德（Emma Claude）也出世了。這個小女孩是德布西畢生最大

的喜悅，他很疼愛她，暱稱她為秀秀（Chou Chou）。但由於本身
工作太過繁忙，就像現代許多忙著打拚事業，無法回家吃晚餐的父
親一樣，德布西因為沒有太多的時間陪伴秀秀，而感到非常愧疚。
出於補償的心理，德布西為秀秀寫了一齣叫《玩具箱》的舞劇，以
及這六首小曲組合而成的《兒童天地》組曲。在樂譜的一開頭，他
就寫著：

　　向後繼者，致上父親溫柔的歉意，給我可愛的女兒秀秀

德布西的歌劇《佩利亞與梅利桑》第一幕的布景草圖：森林。由米歇爾‧泰諾
斯所繪製。

德布西的第二任妻子艾
瑪，攝於 1904 年。

法國人德布西可
能是為了趕時髦，替
秀秀請的家教是英國
教師，並且在她的房
間裡掛著英國版畫，
而組曲中的六曲小品標題，也全是以英文寫成的。這些曲名都充滿
了童趣，分別是：第一曲「老頑固（步步登上帕納索斯山的博士）」、
第二曲「大象催眠曲」、第三曲「洋娃娃的小夜曲」、第四曲「粉
雪飛舞」、第五曲「小小牧羊
人」，以及第六曲「黑娃娃步態
舞」。

德布西捧在手心上的女兒秀
秀，是一位可愛而多才多藝的女
孩，她讓狂妄難以相處的德布
西，變得溫柔而親切。可惜她並
不長命，在德布西逝世之後一
年，秀秀也因病過世了。

德布西和女兒秀秀的合影。設於 1916
年。

 **不彈鋼琴的時候就談戀愛**

　　放蕩不羈的德布西風流韻事不斷，屏除那些年輕時資助過他的貴婦人不提，他身邊永遠不缺女人，而且每一段戀情幾乎都可以上社會版頭條。

　　性格激烈的嘉比是其中一個，1897 年她為德布西自殺未遂。兩年後這個男人仍然棄她而去，轉而愛上了天真保守的女裁縫莉莉，並且與她步入禮堂。歌劇《佩利亞與梅麗桑》就是這一段婚姻生活中的美好產物。然而，德布西並非輕易就能與一個女人海枯石爛的角色，關於愛，他總是那樣不確定。莉莉對音樂的不解，終於成為她的致命傷，德布西愛上了猶太裔美女艾瑪‧芭達克夫人，為著她的氣質與藝術修養神魂顛倒。

　　然後槍聲響了，是傷心欲絕的莉莉想要自盡，幸虧最後獲救了。莉莉黯然離開了德布西。

　　艾瑪當時是有夫之婦，她與德布西瘋狂的戀情不見容於世，面對眾人的指責，兩人決定私奔。離婚後的德布西娶了艾瑪，生下愛女秀秀，開始回歸安穩的家庭生活，德布西終於抵達感情的終點站，這一次的婚姻讓他真正定下來，並創出《兒童天地》等溫馨優美的傑作。

　　此外，艾瑪不僅是德布西一個人的繆思女神，這位深具魅力的女性，從前曾與另一位音樂家佛瑞交往過，當時佛瑞獻給她的音樂是連篇歌曲《美好之歌》。

掃一掃聽音樂

舒緩心情的少年裸舞
# 沙提 吉諾佩第

| | |
|---|---|
| 作 曲 家 | 沙提（Erik Satie, 1866 ～ 1925） |
| 樂曲長度 | 共三首，約 8 分鐘 |
| 創作年代 | 1888 年 |

　　一群音樂家正在討論沙提的鋼琴曲，有人說它是調皮的，有人表示感覺很憂鬱，有人讚嘆它相當新潮，有人卻說充滿了懷舊性格，總之極端的矛盾。

　　正在爭吵中，一位鋼琴家提出了中肯的意見：「其實，這些曲子都是『家具音樂』或『壁紙音樂』，演奏的時候，人們不必專心聆賞，音樂就會自然融入心中。就像家具和壁紙般始終存在於我們周遭，我們在其中走動、呼吸、咳嗽、沉思、嬉笑、睡覺、憂傷……，卻沒有感覺到他們的存在。」

　　說話的人是沙提自己。他寫作的鋼琴曲，

薩替引導了當時法國新一代作曲家的創作思維，他採用更加簡練、更為諷刺的創作風格。

187

薩替的漫畫形像。

NAXOS

DDD
8.554279

**SATIE**

Parade
Trois Gymnopédies
Mercure
Relâche

Orchestre Symphonique
et Lyrique de Nancy
Jérôme Kaltenbach

的確就像房子裡陪伴我
們長大的家具，和緩、
溫馨，洋溢著舒適感，
並且輕柔到彷彿不存
在。

　　三首《吉諾佩第》
即是如此。採用了希臘
式的旋律，和弦的節奏是固定的，樂音超乎想像的單純，而且第 1
號是「緩慢而悲痛的」、第 2 號是「緩慢而悲傷的」、第 3 號是「緩
慢而莊重的」，彼此之間只有微細的差別。《吉諾佩第》三曲都常
用在現代影視作品的配樂中，或被選為「鎮靜」、「舒眠」、「胎教」
或「幼教」音樂。例如第 1 號，就曾出現在電影《危機四伏》裡。

　　在沙提的作品中，即使是最優美而簡單的小品，我們也會發現
他加入了一些荒誕的色彩，這或許因為作風大膽的沙提喜歡探究
神祕事物的緣故。創作三首《吉諾佩第》的時期，沙提參加了古怪
的「玫瑰十字教團」，這個團體由傑克‧馬利當主持，裡面的成員
對於中古時代的一切都有著莫名的狂熱。

　　《吉諾佩第》這個曲名的意義也很驚世駭俗，它竟代表著……
裸舞！「吉諾佩第」原文是指一種古希臘的祭典儀式，儀式內容是
一群裸體少年，踩著特別的舞步，舉行競技遊戲。沙提採用這個標

題，著實令那些期待著優雅樂曲的聽眾率先退卻三步，但這首旋律熟悉、早已像家具般被我們納入生活中的《吉諾佩第》，卻一直都顯得「沒沒無名」！不過話說回來，也許這正是幽默的沙提故作神祕的結果。無論如何，三首《吉諾佩第》已是沙提不可抹滅的音樂成就，也是他廣受大眾歡迎的精湛傑作。

## 沙提搞神祕

年輕時代的沙提對神祕主義非常熱衷。神祕主義是一種追求「個人內心」與「神明」結合的信仰形式，原文為 Mysticism，又稱「密契」。這種神祕思想在各個文化和宗教裡都存在著，與超乎尋常的神祕經驗、潛意識、催眠、靈魂附體……等事物有很大的關聯。

就西方的羅馬天主教和基督教而言，歷代教會中，常記載著一些「與父耶穌同死、同復活」這樣視死如歸的字眼，即是神祕主義的精神。

十三世紀修道院裡的教士將自己的神祕體驗帶到院外給信徒們，並結合知識、學問和福音傳播出去，成為一股強大的教育力量。而十八世紀後，更有一些教會人士將自己的神祕經驗推廣到一般大眾的日常生活中實踐，如在印度傳福音的德蕾莎修女。

特別的是，馬丁路德雖然因為神祕體驗而成為神父，但他後來極力提倡人們只要信仰「神的話語」（即《聖經》），而應停止追求容易走火入魔的神祕經驗。

沙提引導當時法國新一代作曲家，採用更簡練、更諷刺的創作風格。

浪漫的惡作劇之歌

# 沙提 格諾辛奴

掃一掃聽音樂

| 作曲家 | 沙提（Erik Satie, 1866 ～ 1925） |
|---|---|
| 樂曲長度 | 共六首，約 14 分鐘 |
| 創作年代 | 1890 年 |

　　如果您翻開一本樂譜，在五線譜的旁邊看到這樣的字眼：「在思考的角落……靠你自己……捲起舌頭」，或者「不要外出……不要驕傲」這種句子時，請別懷疑，您手上拿的正是沙提的《格諾辛奴》總譜！

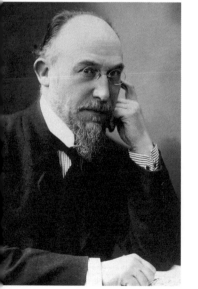

　　在還沒發現上頭的五線譜似乎有些不對勁之前，您可以繼續翻下去，相信會再看到「以先見之明……如挖洞一般……打開腦袋」這些意味深長的指示。當您百思不得其解的時候，便又會震驚地發覺這本樂譜上居然看不見「小節線」（當然也就沒有拍子的記號），不僅如此，到後來竟連「調號」都消失了。

薩替被法國音樂六人團尊為導師，是二十世紀法國前衛音樂的先聲。

這全是沙提搞的鬼！（正確的說法是「他發揮的偉大創意」）沙提開始把諷刺和幽默一點一滴加進高尚優雅的鋼琴曲裡，像是在一杯澄靜的水中丟了一顆發泡錠，讓沉穩的世界活潑起來。而且還神不知鬼不覺地挪掉了小節線，親手瓦解了音樂的時間構造，把曲子的呼吸和吐納交給演奏家決定。這些做法在一開始出現的時候，還真是嚇壞了大家呢！尤其是頭一次看到沒有小節線樂譜的鋼琴師，不是手足所措、呆若木雞，就是像壞掉了的音樂娃娃，停不下來地一直演奏。

　　而沙提本人呢？當時大概正在蒙馬特的「黑貓」（Chat Noir）咖啡館，愉快的為客人彈奏鋼琴，或者埋頭創作下一部驚人的新式樂曲吧！這部名字很詭異的《格諾辛奴》鋼琴曲集，就是在那裡寫作出來的，一共包含了六首小曲。

　　黑貓文學咖啡館是一座擁有音樂和戲劇表演的咖啡館，位於巴黎的蒙馬特區，著名的劇場「紅磨坊」就在附近。「黑貓」是很多文人雅士群聚的地方。1887 年開始，沙提就常在該地流連，隔年更直接在那裡當起了第二鋼琴手，靠演奏謀取生活費。二十世紀初的幾位法國文學家，以及劇作家尚·考克多（Jean Cocteau）和畫家畢卡索，都常常到「黑貓」去聽他彈鋼琴。

　　那段日子裡，沙提除了創作《格諾辛奴》之外，還譜出許多曲名稀奇古怪的樂曲，例如三首《吉諾佩第》、三首《薩拉邦德舞曲》等等。不知為何，這位對神祕主義特別感興趣的法國音樂家，似乎從那時開始就迷上了數字「３」，往後連續三十年左右，跟「３」有關的標題和音樂符號不斷出現在他的創作中，一直到 1920 年寫出《組合

的三首小品》後才停止。

關於《格諾辛奴》和《吉諾佩第》之類的奇特曲名,其實都是沙提從希臘時代傳說中汲取出來的靈感。他還喜歡採用希臘詩的押韻方式,作為伴奏的節奏型態,《格諾辛奴》便是如此。雖然乍看曲題,感覺像是令人摸不著頭緒的音樂,但這些曲子卻都沉緩優美、相當溫柔,很輕易就能滲進聽眾的心底。它們都是時常出現在日常生活中、人們早就耳熟能詳的不知名樂曲,只是像是一個嬌媚的女子,有著陽剛的名字一般,曲名和內容難以聯想對應而已!例如,在茱麗葉畢諾許主演的電影《濃情巧克力》裡,就能聽見《格諾辛奴》的第一曲。

另外,樂譜上那些指示文字,則是沙提一時興起的傑作。他利用這些附記,營造出諷刺的趣味和迷離的效果,提醒演奏者重新省思自己的表演。到創作《乾涸的蝦米》(又是一首曲名怪異的作品)的時期,沙提更加欲罷不能,在每一本樂譜上,都寫入了大量的文字,為他怪誕的個人風格再添一筆。

六首《格諾辛奴》迷人而流暢,和舒緩的三首《吉諾佩第》一樣,被推為沙提最具代表性的優美鋼琴曲。

 ## 這曲子一再複製自己

世界上「主旋律重覆最多次」的曲子,出自頑皮的沙提筆下。名為《Vexation》的樂曲,曲調蠻普通的,而且只有幾十秒,但沙提硬是把它寫成十六個小節,演奏一遍共計要重覆主旋律 840 次!

掃一掃聽音樂

給昆蟲的奏鳴曲

# 史克里亞賓 震音奏鳴曲

| 作 曲 家 | 史克里亞賓（Alexander Scriabin, 1872 ～ 1915） |
|---|---|
| 作品編號 | OP70 |
| 樂曲長度 | 約 13 分鐘 |
| 創作年代 | 1913 年 |

我的第 10 號奏鳴曲，就是昆蟲的奏鳴曲！昆蟲們從太陽出生，
與太陽接吻……

夏天時，當第一隻紡織娘開始鳴
叫，同伴受到召喚，微弱而細小的鳴聲
就會凝聚成美妙的大合唱；而南美的蝴
蝶振翅，可能會令幾萬哩外的印度颳起
颱風……；雖然外表單薄、輕盈，卻足
以影響整個環境，這就是昆蟲的能量！

這種能量帶給史克里亞賓音樂上的

史克里亞賓既是神秘主義者，也是無調性音樂
的先驅。

靈感，因而催生了《第 10 號鋼琴奏鳴曲》。除了作曲家自己暱稱的「昆蟲奏鳴曲」之外，曲子裡如痙攣一般的和弦震音，也使它獲得「震音奏鳴曲」的別名。

剛剛開始聽《震音奏鳴曲》，就如同在輕風拂面的夏日黃昏中，陷入朦朧的冥想。沒多久一串尖細、突兀的震音傳來，情緒也跟著慢慢高漲起來……。

只是一會兒之後，震音已漸漸沒入風聲之中。

等到遠方的夕陽完全墜落，消失的震音突然又一股腦兒爆發出來，成為黑夜的序奏！最後，所有聲響在一場神聖的舞蹈中止息。

寫出這首曲子的史克里亞賓出生於俄國，個性敏感而富詩意，雖然被歸為國民樂派作曲家，卻有「高加索的蕭邦」的稱譽，因為他的曲子裡總是瀰漫著濃濃的幻想性格與詩的氣氛。

他認為小動物及大地中的一草一木，都是我們靈魂狀態的反映和象徵，這種思想反映在奏鳴曲中，意外替鋼琴展現出前所未見的想像力：爆炸性的高潮、夢幻般的寂靜，結合了貝多芬的氣勢和蕭邦的纖細，更盪漾著俄國獨特的憂鬱和色彩，以及他個人對神祕主義的信仰。可惜這些元素激盪出來的音樂，演出難度實在太高了，所以許多演奏家都對他的作品敬謝不敏。

史克里亞賓本人的鋼琴彈奏技巧相當精湛，而詮釋其作品最為出色者是奧格東。自始至終都十分推崇史克里亞賓的奧格東，曾說自己「徹底被他的音樂擊倒」！1970 年代，奧格東在英國女皇的慶生音樂會中，完美地演奏了史克里亞賓的作品，還意外重新帶動

了一股「史克里亞賓音樂風潮」。

 **名言製造機口中的史克里亞賓**

　　1937 年出生於俄國的名演奏家阿胥肯納吉是史克里亞賓的頭號樂迷，他能將具有神祕感與詩意色彩的史克里亞賓作品，詮釋得淋漓盡致。

　　阿胥肯納吉以優異鋼琴家的身分出道，後來成功轉換跑道，成為出色的指揮家。在輝煌的音樂人生中，他以獨到的詮釋方式，留下了許多大師名作專輯，其中幾乎無一重複，於是博得「全集製造機」的稱號。

　　但阿胥肯納吉可不僅僅是有著一雙神乎其技之手的「全集製造機」而已，如果有機會見識到他舌燦蓮花的嘴上功夫，我們肯定會想封他為「名言製造機」！聽聽他對鋼琴家生涯的見解：「彈琴時，沒有人能夠幫助你。一旦有錯，誰也救不了你！」

　　關於音樂與氣質都帶點撲朔迷離的偶像史克里亞賓，他也留下不少精闢的看法：

　　「史克里亞賓有自己的生活天地，把自己看作哲學家，認為能藉助自己的音樂改造世界。他與當時的通神論者交往，對神祕學相當感興趣。」

　　「史克里亞賓試圖深入心智和心靈的不同型態，把它們融為一種普世精神。其作品的音樂性感人至深，用語十分鋼琴化。他常會用遍整個鍵盤，跳來跳去，似乎在說，人欲騰飛，必須跳躍。」藉由阿胥肯納吉的口語指揮，一個深刻、難以理解、關注性靈的音樂家形象彷彿躍然眼前！阿胥肯納吉不愧為一等一的詮釋家。

掃一掃聽音樂

鋼琴家的暑假作業
# 拉赫曼尼諾夫 音畫練習曲集

| 作 曲 家 | 拉赫曼尼諾夫（Sergej Rachmaninoff, 1873 ～ 1943） |
|---|---|
| 作品編號 | OP33、OP39 |
| 樂曲長度 | 作品 33 共九曲，約 25 分鐘；作品 39 共九曲，約 35 分鐘 |
| 創作年代 | 1911 ～ 1917 年 |

　　忙碌的現代人像是活在一首震耳欲聾的重金屬音樂中，在快速的壓力節奏下，天天和時間賽跑。而這種情況在二十世紀初就開始了，為了使生活無虞，當時的俄國音樂家拉赫曼尼諾夫，也成了一個「奔跑的男人」。

　　1910 年，拉赫曼尼諾夫以指揮家兼鋼琴家的雙重身分，在美國展開繁忙的演奏事業，四處登台表演。在排得滿滿的行程中，要作曲也只能利用空檔。因此，這時期的創作全數集中在暑假誕生的拉赫曼尼諾夫，成了名副其實的「暑假作曲家」。

　　《音畫練習曲集》兩個系列，是拉赫曼尼諾夫在

拉赫曼尼諾夫

那幾年間，所交出最精采的暑假音樂作業。1911 年創作第一集「作品33」時，拉赫曼尼諾夫火力全開，在兩個星期內密集寫作，一次完成九首樂曲，不過，1914 年出版樂譜時，他卻特意刪去了第 3、4、5 號。

其中的第 4 號後來稍作修改，被納入《音畫練習曲》第二集「作品 39」中。而第 3 號和第 5 號手稿譜出後，行蹤卻成謎，直到拉赫曼尼諾夫死後三十多年，才被挖出來當成遺作出版，至此人們才知道世上有這兩首小曲的存在。3 號與 5 號的回歸，也讓曲集「作品 33」恢復了最初的完整九曲面貌。

關於第二集「作品 39」的身世，則更為複雜一點，從 1917 年曲子的創生，到 1920 年樂譜正式問世，中間經歷了革命、流亡和在異地奮鬥的人生故事。譜寫「作品 39」九首樂曲的 1916 年和 1917 年，拉赫曼尼諾夫一如往常地忙碌，在歐美各地奔波巡演，因此曲子都是斷斷續續抽取零碎時間寫成的。但 1917 年是俄國的多事之秋，彼時，當地革命的浪潮洶湧，世局混亂。十月革命發生後，沙皇所在的城市「聖彼得堡」被攻佔，改名為「彼得格勒」，政治上的高壓開始脅迫藝術的自由，這讓拉赫曼尼諾夫下定決心要告別祖國。

12 月，他趁著受邀到斯德哥爾摩演出的機會，帶著妻小，以及一件簡單的行李、幾首未寫完的曲子，在冰天雪地中離開，從此之後永遠流亡異鄉，終生未曾再踏上過這片土地。而跟隨他遠行的《音畫練習曲集》「作品 39」，在初演時跟祖國的同胞面對面接觸過之後，就只能靠著在美國出版的樂譜重回俄國人耳邊了。

隨著拉赫曼尼諾夫演奏技巧的精進，《音畫》第二集「作品 39」

的色彩較第一集更為鮮明亮麗，且更具有描摹圖案的具象感，曲風華麗、演奏難度也較高，正是拉赫曼尼諾夫這樣的鋼琴巨匠所適用的練習曲。拉赫曼尼諾夫曾說過，這部曲集的第一曲是描寫海與海鷗，第四曲則是描寫市集⋯⋯，可見其創作靈感可能來自真實存在的繪畫，或是親眼所見的景象。

作為一個鋼琴家，拉赫曼尼諾夫不僅讓自己四處奔跑，也企圖讓音符在他的鋼琴曲中奔跑。他所作的樂曲既能哀傷艱澀，也能浪漫甜美，但無論如何都出於同一個創作理念：就像賽跑時選手需要衝刺一樣，每一首曲子都應該有一個情緒到達巔峰的「極點」，這個點可能是在樂曲中間產生，也可能是在曲子結束前一刻出現，總之作曲家一定要精心營造，如此樂曲才能得到重心，架構才會有說服力。

而兩部《音畫練習曲集》裡，都能聽到美麗的樂音在旋律中衝刺，並一舉越過「極點」，深入我們的內心。

 **冷面笑匠**

　　冷酷嚴肅的「冰山」鋼琴家拉赫曼尼諾夫，其實也懂得幽默。有一回，拉赫曼尼諾夫與名小提琴家克萊斯勒一起在美國演出。節目進行到一半時，克萊斯勒突然恍神、分了心，忘記曲子演奏到哪裡，於是他故作鎮定，悄悄靠近拉赫曼尼諾夫，小聲地問：「我們現在到哪裡啦？」不料平常嚴肅、冷酷的拉赫曼尼諾夫，不知道是故意的，還是沒有意會過來，竟漫不經心的答道：「哦，我們在卡內基音樂廳啊！」弄得克萊斯勒啼笑皆非。

掃一掃聽音樂

*愛情電影最佳配樂*

# 拉赫曼尼諾夫
# 降 b 小調第 2 號鋼琴奏鳴曲

| | |
|---|---|
| 作 曲 家 | 拉赫曼尼諾夫（Sergej Rachmaninoff, 1873 ～ 1943） |
| 作品編號 | OP36 |
| 樂曲長度 | 初版約 25 分鐘，改訂版約 21 分鐘 |
| 創作年代 | 1913 年，1931 年改訂 |

　　一個身高超過 190 公分的音樂院學生站在老師面前與他爭辯。雖然他只有 17 歲，但高頭大馬、神情冷峻，談起話來語氣堅定，令老師不得不讓步。

「老師，這裡不是這樣寫的，您剛剛彈錯了！」

「我知道，但我覺得修改成那樣比較好。」

「可是這是我的作品，您不能任意修改。」

「唉，你這孩子，我真是說不過你……」

這個孩子手掌寬大、肥厚，理了短短的平頭，長得就像個巨人一樣，不若波蘭的蕭邦那樣纖細，也沒有李斯特的翩翩風度，但他也是彈鋼琴的，而且造詣並不輸給這兩位前輩大師，往後他就靠著精湛的鋼琴創作和演奏風格聲名大噪，還得到了「鋼琴音樂的建築師」封號呢！這人就是二十世紀初最有名的俄國鋼琴家拉赫曼尼諾夫。

敢於當面找老師理論的他，向來很有自我主張。那時他於莫斯科音樂院就讀，是學校的風雲人物，音樂史上另一位鋼琴名家史克里亞賓是他的同學，畢業時拉赫曼尼諾夫獲得學院的大金勳章，史克里亞賓則奪走小金勳章，據說才華不相上下的他們，當年也有著瑜亮情節呢！

雖然二十出頭就受到矚目，不過，拉赫曼尼諾夫其實並不是一個事業順遂的音樂家，回顧他成名之前的音樂生涯，的確是波折重重，歷經了一段坎坷歲月。畢業後，他連續發表《第 1 號鋼琴協奏曲》和《第 1 號鋼琴交響曲》都一敗塗地，還遭受毒舌評論家的嚴厲批評。這令性格敏感、自我要求絕高的拉赫曼尼諾夫一度信心頓失，陷入低潮，再也沒有勇氣提筆寫作。後來在精神醫師的催眠術幫助下，才重建了自信，順利寫出《第 2 號鋼琴協奏曲》，而這首曲子也奠定了他在鋼琴界不可動搖的地位。

《第 2 號鋼琴協奏曲》充滿了哀愁與浪漫情調，擁有拉赫曼尼諾夫鋼琴曲中固有的特色，戰後的英國電影《相逢》和美國電影《七年之癢》都曾選用這首曲子為劇情配樂。拉赫曼尼諾夫後來的鋼琴曲幾乎都是愛情電影的必選曲目，其中最經典的莫過於《似曾相識》（Revised）所採用的《帕格尼尼主題變奏曲》中的第十八段變奏。

　　然而，拉赫曼尼諾夫為鋼琴寫作了無數樂曲，卻只留下兩首奏鳴曲，這大概是他天性浪漫，不太適應奏鳴曲嚴正的格式所致。《第 1 號鋼琴奏鳴曲》是 d 小調，又稱《浮士德奏鳴曲》，因過於冗長，至今已很少被演奏；相反的，這首降 b 小調的《第 2 號鋼琴奏鳴曲》則擁有適合作為電影配樂的抒情風格，是拉赫曼尼諾夫典型的鋼琴作品。它最初也很冗長，經過修改後，節奏變得明快，如今已是拉赫曼尼諾夫最精美而為人所熟知的鋼琴小品。

## 自動鋼琴和紙唱片

　　「自動鋼琴」是十九世紀末出現的新玩意，可說是「自動點唱機」的老祖宗。它的原理是利用踏板或馬達壓動風箱來發聲，琴上附有數根壓桿，每根桿上有八十八個洞，每個洞都對應著鋼琴上的一個音。演奏時，把穿孔的紙捲裝在壓桿上，再輸送空氣進去，當紙捲上的孔洞和壓桿上的洞對齊時，就會產生吸力，使琴槌擊弦發出聲音，因此又稱「紙捲鋼琴」，是一座無人演奏的奇妙鋼琴，而且比聘一個私人樂團要便宜得多。

　　1889 年自動鋼琴第一次在紐約展出時，立即造成轟動，引起貴族訂購的熱潮。但最熱愛它的還是酒店、賭場和各種娛樂場所的經理，引進這種鋼琴，顧客只要投下五分錢，就可以使它自動演奏，樂趣無窮。鋼琴製造商也曾推出較小型的家庭用自動鋼琴，可惜始終沒有流行起來。

　　這種鋼琴在鍵盤樂器歷史中雖然只是曇花一現，卻也促使許多鋼琴家留下好作品，因為在錄音技術不夠成熟的年代，用紙捲錄製自己的創作，不失為一個好方法。

　　與自動鋼琴結緣最深的兩位作曲家是美國的蓋希文和俄國的拉赫曼尼諾夫，家境貧寒的蓋希文少年時期並沒有餘錢拜師學藝，但他因為在街頭發現了自動鋼琴，而常用手指跟隨這種無人鋼琴的琴鍵滑動，最後自學成功，成為優秀的音樂家，後來還在無意間推出史上第一張「紙捲專輯」。

掃一掃聽音樂

無調性的信仰與夢魘

# 荀白克 三首鋼琴曲

| 作 曲 家 | 荀白克（Arnold Schönberg, 1874～1951） |
| --- | --- |
| 作品編號 | OP11 |
| 樂曲長度 | 約 14 分鐘 |
| 創作年代 | 1909 年 |

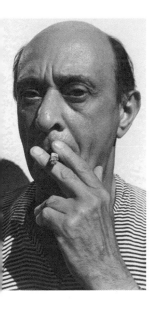

詩，音樂，愛情，三位一體的信仰。

欺瞞，虛假，背叛，三位一體的夢魘。

《三首鋼琴小品》是荀白克第一首完整的自由無調性音樂作品。這三首小品是荀白克在手術臺前的解剖，手術利刃冷靜地剖析不安的心靈世界。

「我呼吸到另一個星球的空氣。」

「深深的憂傷包圍著我，主啊，我再度進入

荀白克是奧地利作曲家、音樂教育家與理論家。他開創了第二維也納樂派，編寫《和聲學》，並提出《十二音列理論》，深遠地影響了二十世紀音樂的發展。

您的屋宇……借我您的冰涼，弄熄火燄，滅絕一切希望，賜我您的光……殺死我的渴望，關閉我的傷口，帶走我的愛情，賜我您的和平！」

荀白克是愛好音樂的人，卻因生計不得已成為銀行職員。不幸的是……或者該說他轉運了，他所任職的銀行倒閉，沒有失業的愁苦，對此荀白克可是開心得很。他決定不顧家人的反對，投身於音樂事業中，不再乖順地過朝九晚五的上班族生活。20 歲時，荀白克結識了紫林斯基，隨後加入紫林斯基所創辦的業餘管弦樂團擔任大提琴手，並在 27 歲時娶了紫林斯基的妹妹為妻。原來紫林斯基對荀白克而言不僅僅是音樂生命的貴人而已。

荀白克與妻子自 1908 年起一同向一位德國表現主義畫家學習作畫，沒想到後來妻子卻與畫家有染。這也許就是荀白克之所以開始走向無調性音樂創作路線，同時畫作中瀰漫著孤寂徬徨情境的原因。

然而，這樣寂寥的無調性曲風，卻也讓他找到了夥伴。1911 年1 月 2 日，荀白克與一生的至交——抽象前衛畫家康丁斯基相遇了。康丁斯基在一場慕尼黑的演奏會上，為荀白克以《三首鋼琴小品》為首的無調性音樂激動不已，因為這樣的旋律表現，正與他們欲揮灑在畫布上的抽象意識不謀而合。康丁斯基說：「色彩是琴鍵，眼睛是琴槌，靈魂是緊繃許多根弦的鋼琴。藝術家是彈琴的手，只要敲下一個個的琴鍵，就會觸動心靈最深處的悸動。」荀白克即是藉表現主義的手法傳達出孤獨、無助、焦慮、緊張、恐懼等，現代人對戰爭與工業化社會的疏離情緒。

荀白克在一本音樂雜誌中曾寫下這些話語：「藝術是那些活在人類宿命下的人們、那些得不到滿足卻挺身對抗的人們……的痛苦哭喊。他們不會以轉開視線、逃避情感來保護自己，反而睜開雙眼抗拒他們所應反抗的。然而，他們確實也時常閉起眼睛，體察還有什麼尚未表達的感受，也省思那些事件的內在。只有一個回聲洩露了這些，就是藝術的創作。」

荀白克把靈魂灌注在音樂中，而我們也藉著音符的流動，嘗試去解開他心靈深處的孤寂。

 ## 能畫善譜的荀白克

在音樂風格上，荀白克及其追隨者被類比為繪畫中的「表現主義」。荀白克除了是個赫赫有名的音樂家，也是一位有天分的畫家，他的幾幅自畫像至今仍常被用於他的作品錄音唱片封面。

他在二十世紀初期的畫風色調陰沉，畫中人物似乎深陷於恐懼與絕望中，跟他當時的音樂風格及動盪的歐洲情勢頗為一致。荀白克因其猶太人的身分，1933 年被德國納粹解除在柏林普魯士藝術學院的作曲教授職務，同年離開德國，於巴黎受洗為猶太教徒後移居美國加州，先後任教於南加大及洛杉磯加州大學，並終老於加州。

荀白克一生的音樂創作風格歷經幾個階段的轉變，或許聽來有些不和諧，甚或刺耳，但他以抒情打底的旋律，仍是一貫地充滿熱情。他說過，大眾對於他的音樂裡「說些什麼」毫無興趣，對於他是「怎麼說的」？則在意得很。他較常被演奏的樂曲，多是早年的後期浪漫主義風格作品，顯見表達他真實面的曲風，在當時仍未被一般音樂聽眾所接受。

掃一掃聽音樂

戴上「模仿」的假面

# 拉威爾 古風小步舞曲

| 作 曲 家 | 拉威爾（Maurice Ravel, 1875 ～ 1937） |
| --- | --- |
| 作品編號 | M7 |
| 樂曲長度 | 約 6 分鐘 |
| 創作年代 | 1895 年 |

　　彷彿這世上一切的規定和門檻，都是為了將拉威爾排除在外而設的。先是 1905 年的羅馬大獎以「超齡」為由拒絕了他的作品，1914 年第一次世界大戰爆發，軍隊又表示他「體重過輕」，把正值年輕力壯的 30 歲，和所有熱血青年一樣，想為國家上戰場的拉威爾，留在故鄉。說來有趣，天生

拉威爾在鋼琴前的留影。

沉默內向的拉威爾，作風一向很低調，但這些際遇卻總是讓他的獨特性，在人群中「出列」。

無疑的，嬌小纖細、被阻止參戰的拉威爾，是一位相當具有存在感的音樂家。

拉威爾舉止優雅、溫和，是不輕易流露感情的法國紳士，若非至親好友，很難探知他的內心世界。這個特質也表現在音樂創作上，他的作品音樂性精準，顯得機智又敏銳，因為拉威爾眼中的音樂是一種「純屬外在」的事物，所以他總是尋求最客觀的方式來詮釋，而不讓過多的個人情緒介入。因此，從音樂作品去了解拉威爾感性的一面並不容易，一如一位法國哲學家所說，他是「戴著面具做音樂」。

拉威爾一共有四張面具，「模仿」、「自然」、「異國風味」和「舞蹈」。他畢生把自己隱藏在這四張面具之後，創作了隸屬這四個類型的音樂。

當他戴上「模仿」的假面，各個名家令人熟悉的風格，就躍然眼前。20 歲時寫出的《古風小步舞曲》就是「模仿」類相當受歡迎的代表作。在曲中，拉威爾模仿敬愛的音樂家夏布里耶，以柔軟的節奏，營造魅力獨特的古代氣氛，相當直率的顯露出自己身為樂壇初起之秀的天分。《古風小步舞曲》作曲完成三十多年後的 1929 年，他又重新改編成管弦樂曲，同樣人氣不減。

而這首《古風小步舞曲》和《哈巴拉奈》等作品的原稿上，都有拉威爾特別附記上的「受夏布里耶的影響」字句，這是那時曾經

1908~1917 之間拉威爾在巴
黎的住所。

跑到夏布里耶家裡，當面演奏夏布里耶作品的拉威爾，對偶像毫不
掩飾的敬意。

　　除了夏布里耶，拉威爾另外還有「模仿海頓風格」和「模仿鮑
羅定風格」等洋溢古風的作品。

 **菸槍紳士**

　　外表一派法式優雅的拉威爾，看起來似乎與香菸八竿子打不著，
沒想到他竟然也曾是個大菸槍呢！他甚至還說過：「寧可餓肚子，也
不能不抽菸」這樣的話。

　　這是戰爭帶來的影響。纖瘦的拉威爾雖然在 1914 年入伍被拒，但
兩年後還是以貨車司機的名義，自願加入法軍的汽車運輸隊，他就是
在這個時候染上了菸癮。後來雖然因為得到痢疾而獲准退伍，但在戰
爭的震撼體驗，以及母親的去世兩相衝擊下，他罹患了失眠症，不得
不靠香菸來排解壓力，也因此被尼古丁毒害了許久。

掃一掃聽音樂

大獎休止符，美麗的小奏鳴開始

# 拉威爾 小奏鳴曲

| 作 曲 家 | 拉威爾（Maurice Ravel, 1875 ～ 1937） |
|---|---|
| 作品編號 | M40 |
| 樂曲長度 | 約 11 分鐘半 |
| 創作年代 | 1903 ～ 1905 年 |

1901 年「羅馬大獎」申請人合影，右邊第一位就是拉威爾。

1905 年，一個沉默寡言的學生讓巴黎音樂院天崩地裂，學院的權威差點全然瓦解。報章雜誌一再挖掘這樁醜聞，當時最知名的《晨報》批判學校高層麻木不仁；深具影響力的評論家也大力聲援這個無辜的作

曲新銳。最後，事情總算在校長杜布阿被迫下台後，告一段落。

這即是著名的音樂院「地震事件」，主角是靦腆的拉威爾，以及他被拒於門外的傑作。那年是拉威爾第五度參加學院舉辦的「羅馬大獎」，不料苦心營造的樂曲還沒安然抵達評審團的辦公室，就遭到了封殺。初審單位的理由是拉威爾的年齡已超過參賽資格，「不符規定，特此駁回」！

拉威爾的失望之情難以言喻，1900 年起，他連年接受大獎試煉，但除了 1901 年曾以一部清唱劇獲得二等獎以外，年年都換來挫敗。而這回竟連參加的機會都被剝奪了。

輿論一片譁然。學院受到嚴厲抨擊，學者羅曼‧羅蘭跳出來質疑這個獎項一再扼殺具有創造力的音樂新秀，「是否還有存在的必要？」演變到後來，拉威爾的恩師佛瑞取代杜布阿出任校長，拉威爾則遠行散心，並且畢生不再接受法國政府單位頒給他的一切榮譽。

不過，同年為參加某個音樂雜誌舉辦的作曲比賽而準備的曲子《小奏鳴曲》，卻傳回捷報。這首樂曲只有 10 分鐘多一點，但足足寫了三年，可貴的是曲子裡並不存在費心雕琢的痕跡。拉威爾是一個追求精確、富有實驗精神的音樂家，即使是面對奏鳴曲這種風格古雅的曲式，他也不禁絞盡腦汁，試圖將新鮮的氣息注入其中，所以史特拉汶斯基最喜歡玩笑似地叫他一聲：「瑞士的鐘錶匠！」

拉威爾將這簡潔卻又緊湊的《小奏鳴曲》呈獻給來自波蘭的哥德夫斯基夫婦，他們是不擅交際的拉威爾相伴一生的摯友。《小奏

鳴曲》完成的幾年後，他倆的孩子得到了拉威爾譜的另一部作品
——《鵝媽媽》組曲，作為童年最美妙的紀念。

而發行《小奏鳴曲》的杜蘭出版社也跟著水漲船高，以此曲為
開端，成為拉威爾作品專屬的出版社，顯然比音樂院的老學究們更
具慧眼！

 ## 古典樂界的奧斯卡——羅馬大獎

讓拉威爾終身飲恨的「羅馬大獎」創始於 1803 年，一年一度。獲
獎者可以免費到羅馬的麥第奇別墅研修三年，結束後還能在巴黎音樂
院任職，是音樂新秀成名出道的重要途徑。作曲類的參賽者必須先繳
交一首賦格曲和一部合唱曲進行預賽，過關後還要再交出一部聲樂，
以及一部管弦樂大合唱曲來一決勝負。

悠久的「羅馬大獎」就像各個藝術領域的獎項，讓創作者又愛又
恨。歷代角逐大獎數度落敗的巨匠，不只有拉威爾而已。半個世紀前
的白遼士也相當坎坷，1826 年，他的作品在初選時就被淘汰，隔年再
度參加仍然失敗。一直到了第三度挑戰的 1828 年，白遼士才終於獲獎。
相對的，比才 9 歲就榮獲大獎；德布西一年抱回兩個獎，凱旋而歸。
而 1913 年獲獎的莉莉・布朗潔（Lili Boulanger）和拉威爾一樣，也是
佛瑞的學生，她是史上第一位獲得羅馬大獎首獎的女性，得獎時才 20
歲。不過可惜的是，四年後她染上了肺結核而不幸英年早逝。

掃一掃聽音樂

奇幻激情的夜之國度

# 拉威爾 加斯巴之夜

| 作 曲 家 | 拉威爾（Maurice Ravel, 1875 ～ 1937） |
|---|---|
| 作品編號 | M55 |
| 樂曲長度 | 第一曲約 7 分鐘，第二曲約 5 分鐘，<br>第三曲約 10 分鐘，全集共約 22 分鐘 |
| 創作年代 | 1908 年 |

1911 年法國畫家奧夫雷 (Achille Ouvre) 描繪拉威爾彈琴的漫畫。

前一分鐘還在天真的「鵝媽媽」童話裡唱安眠曲，下一秒就進入「加斯巴之夜」的迷幻國度了！這就是在音樂世界中置身度外，卻又變幻莫測的拉威爾。

剛剛為哥德夫斯基的兩個孩子譜完《鵝媽媽》組曲，拉威爾又對挑戰人人都說難的巴拉基雷夫樂曲、創作「最難

演奏的鋼琴曲」這件事，蠢蠢欲動。在此同時，十九世紀初的散文詩吸引了他，於是他決定著手譜寫《加斯巴之夜》。

1807 年出生的貝蘭特，是一位英年早逝的浪漫派詩人。他的詩風格奇詭，深具夜的幻想氣息，要將之轉換成完美的音樂創作，勢必需要揉合許多艱難的技巧。拉威爾從貝蘭特留下來的詩集中找出三首，以音符堆砌出一個奇幻、華麗、浪漫、詭譎，充滿神話氛圍的夜晚世界，並為它取名為《加斯巴之夜》，是包含三首樂曲的佳構。

3 月出生的拉威爾向來是個「理性的雙魚座」，雖說是音樂家，但作曲的方式卻像個科學家。他的音樂像是把不同比例的旋律和節奏放在燒瓶裡，而產生出來的化學作用，也像經過數學公式精心計算，正確浮現的標準答案。他曲子裡的情緒總是十分精準恰當、穠纖合度。

然而《加斯巴之夜》卻不是如此。彷彿有一股熱力，從作曲家的心底深處泉湧而出，灌注到這部樂曲裡，是拉威爾創作曲中難得一見的激情之作。

曼妙的觸鍵、洗鍊的琶音，挑動心底熱情，一把將我們推入甜美熱烈的幻想世界。住在湖底深處的水精，義無反顧

里昂・伯納 (Léon-Joseph Florentin Bonnat) 所繪製的《雨果肖像》

的愛上人類青年並嫁給了他，卻遭到丈夫背叛。憤怒與恨流竄的灰暗浪漫，這是第一曲「水精」。

陰森森的鐘聲響遍全曲，夕陽西沉的紅光，曝曬著死刑犯的遺體，彷彿還聽得見蠢動的寒風和罪人臨死前的哀嘆。詭異恐怖的情緒，這是第二曲「絞刑台」。

詼諧的音符如火光般跳動，受到月光的引誘，地底的侏儒鬼鬼祟祟地探出頭來，不久突然面色蒼白，消失不見。賊頭賊腦在音階上出沒的可笑情景，這是第三曲「史卡波」。

譜完《加斯巴之夜》中奇異的幻境之後，世上最艱難的鋼琴曲集也誕生了。而拉威爾也一曲一曲地，分開呈獻給三位不同人士。收到「水精」的是英國鋼琴家 Harold Bauer、收到「史卡波」的是瑞士鋼琴家 Rudolph Ganz，第二曲「絞刑台」則獻給了當時的知名樂評 Jean Mornold。

 ## 浪漫主義文學

雨果說：「浪漫主義不過是文學上的自由主義而已。」浪漫主義是十九世紀興起的文學流派，出自對啟蒙時代理性主義的一種思想反動，主張創作不該受任何規則典範的約束，而應該更直接、自然地表達情感。

散文詩也創生於十九世紀，是法國詩人波特萊爾一手開發的「以散文形式書寫的詩」，既要有詩的韻律與質感，又要有散文的邏輯性，在當時蔚為風尚，還流傳到英國去。

而《加斯巴之夜》的文學原著，就是由浪漫主義思想和散文詩形式釀成的佳作：

　　以下為貝蘭特原詩的一部分（節錄）：

　　水精——

　　聽啊！是我，我是水精啊。陰鬱的月光照在你菱形的窗上，我用水珠潑它發出聲響。每一個波浪，都是在潮流中泅泳的水精。每一個潮流，是蜿蜒伸向我的小徑。我的城堡用水做成，它在湖底，在火、土、氣的三角形之中。

　　她喃喃低語的歌聲，哀求著我，要我接受戒指做水精的丈夫，要我一起到她的城堡，做湖泊之王。我回答她，我已愛上一名凡間女子，她又氣又恨，一陣哭泣，一陣狂笑後，化成驟雨，沿著我的藍色玻璃窗，變成白色潮流消失不見。

　　絞刑台——

　　啊！我耳邊聽到的，是夜晚呼嘯的北風，還是絞刑台上死者的吁嘆？

　　是寄生在絞刑台下的青苔，與乾枯的長春藤裡，躲著一隻蟋蟀在唱歌嗎？

　　還是在那被勒緊的脖子上編織領帶，在剩下半邊的囚服上刺繡的蜘蛛？

　　那是從城牆下發出來的鐘聲，西沉的夕陽把絞刑的死者遺骸染得鮮紅。

　　史卡波——

　　噢，我經常聽到、看到史卡波。

　　我經常聽到，他在我床邊陰暗的角落狂笑。他在我床帳的絲綢上，搔弄著他的指甲。我經常看到，他從天井而降，像魔女的紡針掉落地上一般，在屋裡四周亂抓，到處翻滾。

　　當我認為他已經消失時，這小鬼又突然在月亮與我之間變大起來。好像是哥德式大教堂的鐘樓一般，尖尖的帽子上搖著金鈴。……他的臉色像即將燃盡的燭光一般昏暗，突然就消失不見。

掃一掃聽音樂

用「彈」的童話故事

# 拉威爾 鵝媽媽

| | |
|---|---|
| 作 曲 家 | 拉威爾（Maurice Ravel, 1875 ～ 1937） |
| 作品編號 | M62 |
| 樂曲長度 | 約 15 分鐘 |
| 創作年代 | 1908 ～ 1910 年 |

會作曲的好處之一，或許就是不必拿著棒子追著孩子跑，只要從從容容的坐在鋼琴前面，彈出幾個擁有魔力的音符，孩子們就會從頑固的毛驢，變成乖巧聽話的小貓小狗了！

此時，音樂家就像是領著一群幼雛，搖頭晃腦過馬路的「鵝媽媽」，以樂曲中特有的母性魅力和赤子之心，施起魔法，讓孩子們的心靈歡樂多彩。

拉威爾晚年在巴黎的留影。

拉威爾在鋼琴前
的留影。

畢竟，童年只有一次。

在法國的作曲家眼裡，音樂不只是在有著水晶吊燈的華麗大廳
裡，昂貴高尚的消遣活動而已，更是家庭生活中每日必備的糖，這
普通而無價的甜蜜，便是親子間最幸福的娛樂！所以他們一向樂於
為孩子譜曲。

最早有孩子王比才在 1872 年譜出的十二首《兒童遊戲》，為
兒童闢出了一個可以自在嬉戲的音樂角落；然後有音樂院校長佛瑞
用音符編寫的童話《多莉組曲》；再來就是有女萬事足的德布西出
動「玩具音樂兵」共同演出的《兒童天地》，以及拉威爾這部洋溢
童心的《鵝媽媽》組曲了！

優雅拘謹的拉威爾單身度過一輩子，但他的周遭並不乏孩子的
笑聲（還有吵鬧），好友哥德夫斯基這對波蘭夫妻生的兩個小孩，
平時最喜歡黏著愛彈鋼琴的拉威爾叔叔，這個叔叔雖然沉默，但他

的鋼琴卻很會說話。

「講睡前故事太老套了，讓叔叔『彈』幾個有趣的童話給你們聽吧！」有一天，30多歲的拉威爾突然靈機一動，想要用鋼琴為這兩個孩子說故事。他參考佩羅（Charles Perrault）、德爾諾娃夫人和波蒙夫人的童話集選擇題材，並且借用佩羅的童話詩集名稱「鵝媽媽」當作標題，創作出四首小曲結合而成的《鵝媽媽》組曲，譜出兒童的幻想世界。

這四首小曲選用的背景故事，都是陪伴每個人長大的經典童話，因此聆聽時格外感到親切。靈感湧自《睡美人》的「睡美人的巴望舞曲」是首號曲，在拉威爾的想像裡，那是故事中溫柔的搖籃曲。第二曲「拇指仙童」描寫的則是拇指大的姑娘在花叢間迷路時，所見到的奇幻世界。顯得特別隆重的第三首曲子，音樂似乎飄散出神祕的異國情調，原來是中東的陶瓷人偶正在演奏音樂，歡迎「巴格達女王蕾德隆納」駕到。第四曲是一首圓舞曲，故事發生在一座陰森的城堡，氣氛雖然有些嚇人，但隨著音樂傳來的卻是浪漫的「美女與野獸的對話」。

《鵝媽媽》中的四首小品都未曾運用任何複雜的音樂技巧，卻也因此顯得更加天真無邪、簡潔洗鍊。那清新中透著華麗色彩的特質，暗示著曲子本身隱藏了登上大舞台的潛力。果然，拉威爾後來將這部四手聯彈鋼琴曲改編為規模較大的管弦樂曲之後，不久又譜寫了「紡車之舞」和「間奏曲」兩首小插曲添加其中，改作成芭蕾舞劇。

 ## 殘酷的鵝媽媽童謠

《鵝媽媽童謠》（Mother Goose）是英國著名的兒歌集。其中最令我們耳熟能詳的有被改編成國語歌詞的《倫敦鐵橋垮下來》、《瑪麗有一隻小羊》等可愛的曲子。但據說「鵝媽媽」裡面不全是天真的歌謠，有些歌裡竟然唱著「爸爸吃了我」、「媽媽殺了我」這類血腥的歌詞！

西方的童話故事一般都是改編自民間流傳的事件，經過大幅修飾刪減後再說給小孩子聽的。這類故事一方面反映出社會上的風氣，一方面也融入了對小孩子威嚇管教的成分，而那些驚世駭俗的詭異歌謠，也許正呈現出當時社會一角的真實景況。

 ## 還有哪些曲子需要四隻手？

以下樂曲和《鵝媽媽》都是要兩個人「聯手對付」的四手聯彈曲：

| 作曲家 | 作品 |
| --- | --- |
| 德弗札克 | 《斯拉夫舞曲集》 |
| 佛瑞 | 《多莉組曲》 |
| 布拉姆斯 | 《二十一首匈牙利舞曲》 |
| 浦朗克 | 《給鋼琴的四手聯彈奏鳴曲》 |

掃一掃聽音樂

體會無聊工作的甜美歡欣

# 拉威爾 高雅而感傷的圓舞曲

| 作 曲 家 | 拉威爾（Maurice Ravel, 1875 ～ 1937） |
|---|---|
| 作品編號 | M72 |
| 樂曲長度 | 約 14 分鐘 |
| 創作年代 | 1911 年 |

非常榮幸今晚　您大駕光臨！

請問，閣下認為本節目演出的《高雅而感傷的圓舞曲》是哪位音樂家的作品呢？

1. 高大宜
2. T · 杜波亞
3. 佛瑞
4. 拉威爾
5. 沙提
6. 德布西

1928 年拉威爾在美國留影。最右邊那位是蓋希文。

以上是二十世紀初法國的一場音樂會後，主辦單位發給觀眾填寫的問卷中，一小部分內容。

　　1911 年，全世界被革命的浪潮席捲。在中國，推翻腐敗滿清的孫文革命進展到最高潮；而法國的音樂界，一群充滿理想的音樂家另組「獨立音樂協會」（簡稱 SIM），向封建的「國民音樂協會」提出抗議，拉威爾也參與其中。

　　是年 5 月，獨立音樂協會舉辦了一場別開生面的演奏會，鄭重邀請協會內各個知名的音樂家作曲，並且在演出時特地不公開作者姓名，以便刺激封閉的樂壇，讓保守人士以客觀的角度，聆賞充滿新思考的音樂。

　　《高雅而感傷的圓舞曲》即是拉威爾貢獻的作品，由和他師出同門的鋼琴家——佛瑞的學生路易・奧貝爾擔綱演出。會後仍有過半數的觀眾，認出這是拉威爾的大作，但也有不少人回答是沙提的作品。

　　由八首圓舞曲編織而成的《高雅而感傷的圓舞曲》，是拉威爾仿照舒伯特《三十四首感傷的圓舞曲》和《高雅的圓舞曲》而作，事實上並不特別高雅或感傷，卻是拉威爾再一次突破自我的創作里程碑。像是雕刻音樂一般，他嘗試以鏗鏘的和聲，來增加樂曲的深度，其中的第二曲鋪陳出最強烈的音樂表現，第七曲則最具有拉威爾個人冷靜中帶著辛辣的風格。

　　樂譜開頭，拉威爾特別引用了詩人雷尼耶的詩句，寫上：

**雖然這是無聊的事，但我時常感到新鮮而樂在其中。**

對於他的創作性質和態度，或許這是勝過任何樂評的最佳詮釋！

值得一提的是，1911 年的鋼琴初演完畢後，這件「無聊的事」並未就此結束。隔年，在芭蕾舞團的委託下，拉威爾又將他改編成適合舞劇的管弦樂曲，《阿德萊德，或花之語》。這部發生在十九世紀貴族豪華客廳的言情之作，是拉威爾音樂中很少見的類型。故事描述美女阿德萊德在客廳中舉行舞會，遇見愛慕她的憂鬱青年羅雷丹。羅雷丹獻花給阿德萊德表達愛意，阿德萊德卻撕下花瓣占卜婚姻對象，令羅雷丹意志消沉，愧疚的阿德萊德與羅雷丹共舞，富豪公爵在此時出現，阿德萊德看見他後立刻離開羅雷丹的身邊。公爵試圖用財富贏得阿德萊德的芳心，羅雷丹也窮追不捨，最後她婉拒了公爵，並與羅雷丹共舞最後一曲。舞會結束後，公爵依依不捨的離開，沒有獲得美女首肯的羅雷丹也一度走了出去，然後又來到阿德萊德的身旁，舉起槍，指著自己的太陽穴，而阿德萊德則浮出微笑，丟掉插在胸前的玫瑰花，投入羅雷丹的懷抱。

這部劇作由《高雅而感傷的圓舞曲》中最初的八首圓舞曲，擴充為音響更強的配樂，巧妙串成。1912 年 4 月由拉威爾親自指揮，在巴黎首演。

掃一掃聽音樂

黑衣人筆下的鮮豔世界

# 法雅 安達魯西亞幻想曲

| 作 曲 家 | 法雅 (Manuel de Falla, 1876 ～ 1946) |
|---|---|
| 樂曲長度 | 約 13 分鐘 |
| 創作年代 | 1919 年 |

　　因為無法忍受喧鬧的大街，那個神情嚴肅，只穿黑衣服的男人總是腳步急促，寧願趕回一個人的房間，孤獨地面對著鋼琴，因為只有那裡是他華麗的天堂。他的性格嚴謹好靜、帶著灰暗的氣質，卻又被人叫作「管弦樂色彩的魔法師」。

　　他是西班牙人崇敬的民族音樂家法雅。

　　法雅的外表像質樸的黑白膠捲，卻能

法雅對西班牙的民族音樂很感興趣，尤其是他故鄉安達盧西亞的佛朗明哥舞曲。1907 年到 1914 年間，他移居巴黎，與德布西、拉威爾等印象樂派作曲家交往甚密，也使他的音樂帶有印象樂派的特色。

貝多芬唯一的一部歌劇《費德里奧》的背景
與故事，就發生在法雅的故鄉安達盧西亞。
這是故事主角蕾奧諾拉的造型。

一手創造彩色的音樂映畫世界。1914
年鋼琴大師亞瑟·魯賓斯坦（Arthurn
Rubinstein）訪問西班牙，也慕名委
託法雅作曲，想要借重他調製音樂色
彩的才華。

幾天之後，法雅呈獻了《安達魯西雅幻想曲》，著實讓魯賓斯
坦大吃一驚！裡頭全然沒有鋼琴的性格存在，反倒充斥著佛朗明哥
吉他的激情，似乎是要這位鋼琴大師不妨試著把鋼琴當吉他，好好
放情熱舞！

法雅靈感的泉源來自故鄉安達魯西亞，這個地方古時候叫做
「貝提卡」，曾經被伊斯蘭教統治過，是經濟貿易重地，至今境內
仍有猶太人和吉普賽等少數民族的蹤跡。獨特的歷史背景，造就了
複雜而深刻的文化，進而觸動法雅寫出許多感人的大小型音樂。詠
自當地居民心底深處的「深沉之歌」，以及「瓜亞西拉舞曲」的節
奏，就是這首原題為「貝提卡幻想曲」的安達魯西亞幻想音樂裡，
那股原始的聲波。

「作品不能離開自己的文化根源」是法雅的創作觀。雖然本身
並不擅彈吉他，卻認為吉他的表達方式，最能貼近西班牙民歌的靈
魂，因此在法雅的所有創作裡，都可以找到吉他的感情，即使是這

首獻給鋼琴師的長曲子也不例外。熱情洋溢、每個音符都帶有激烈的表現力，法雅顛覆了鋼琴這種音響輕柔的「氣質型」樂器，讓它的浪漫音色盡情展現出力與美。

在魯賓斯坦眼裡，法雅像是音樂的苦行僧，「經常穿著一襲黑衣，從打扮看起來就像個修行中的傳教士。額頭高禿、眼睛深邃而黝黑，連微笑都顯得抑鬱寡歡。」但令人不可思議的，「他的音樂，卻具有強烈、熾熱的表情。」結束這趟西班牙之旅後，魯賓斯坦百思不解的回想道。

 ## 音樂之城安達魯西亞

位於東西文化的交界處、境內混居著各種不同血系的民族，多少愛恨情仇在這裡上演……，這裡是西班牙的古都安達魯西亞，法雅的故里，許多作曲家音樂之夢的原鄉！

並存於此的歐洲和阿拉伯風味的音樂，激盪著大師的心靈，讓他們筆下的傑作不約而同以此為背景，其中最出色的要算是「歌劇」了。

十九世紀美麗妖嬈的卡門在此地迷惑了士兵和獄卒，「要我的愛情？拿性命來換！」她那邪邪的淺笑，讓音樂家比才因這齣《卡門》聲名遠播。

一個世紀之前也是在這裡，莫札特筆下機智的理髮師費加洛，教訓了好色的伯爵，抱得美人歸，舉行了《費加洛婚禮》；《唐喬望尼》裡那位縱情聲色、玩世不恭的風流才子，更是在此結束荒唐的一生。

貝多芬唯一一部歌劇《費德里奧》，那可歌可泣的故事也發生在安達魯西亞。勇敢的女性費德里奧女扮男裝營救丈夫，讓奸惡的官員銀鐺入獄，譜下了大快人心的新英雄救美史。

*無償的愛情奴工*

# 史特拉汶斯基 彼得洛希卡

| 作 曲 家 | 史特拉汶斯基（Igor Stravinsky, 1882～1971） |
|---|---|
| 樂曲長度 | 約 15 分鐘 |
| 創作年代 | 1919 年 |

　　芭蕾舞劇《彼得洛希卡》是三角戀愛？在一起的男女不一定會相愛，相愛的男女，未必在一起，我們在強勢的情人面前，不過是無償的愛情奴工。《彼得洛希卡》的三角關係建構在彼得洛希卡、摩爾人與芭蕾女郎這三個木偶身上。

　　故事發生的 1830 年，是沙俄尼古拉一世的統治時期。彼得洛希卡，一個擁有可憐際遇的靈性木偶，愛上輕佻的芭蕾女木偶。另外，摩爾人也對芭蕾女郎百般糾纏，而且他對她的愛具有毀滅性，彼得洛希卡因此不幸遭到摩爾人殺害。愛上一個人的本身沒有

1921 年史特拉汶斯基與俄羅斯芭蕾舞團的戴雅吉列夫於西班牙的塞維拉 (Sevilla) 合影。

錯，也無所謂「錯愛」可言，只是愛情就像一把兩面刃，可以創造幸福，也可以對人殘忍。後來，彼得洛希卡不甘心的幽靈於狂歡節出現在木偶戲棚上，嚇壞了整個戲班，也使得摩爾人逃之夭夭。

《彼得洛希卡》這樣通俗性的強烈愛情故事，來自於史特拉汶斯基對被眾人高捧、所謂偉大藝術的嘲諷，而三角戀的安排，是否來自於史特拉汶斯基對現實愛情的不滿，就需要親自去墓園問問他了。

《彼得洛希卡》是史特拉汶斯基三大芭蕾音樂劇之一，創作於《火鳥》與《春之祭》之間。《彼得洛希卡》與《火鳥》雖然同樣注入俄羅斯題材，但呈現的方式卻迥然不同。《火鳥》中的「俄羅斯風」象徵著東方文化，帶有異國情趣的色彩，而在《彼得洛希卡》裡，「俄羅斯風格」則是具體呈現的主題。

當時知名的舞台經理人戴雅吉烈夫，對《彼得洛希卡》的評語是：「音樂雖然過於嘈雜，但卻充滿靈性。」《彼得洛希卡》從芭蕾舞劇管弦樂作品，改編為鋼琴曲後，仍保有粗獷強烈的旋律與原始性色彩。我們所熟知的俄國作曲

1911 年《彼得洛希卡》在巴黎演出時，史特拉汶斯基與扮演男主角的舞蹈家尼金斯基合影留念。

由布蘭契 (Jacques-Emile Blanche) 所繪製的《史特拉汶斯基》畫像。

家，作品中大多瀰漫著先天性的優美旋律，史特拉汶斯基卻是個例外，但也正因如此，他大膽地創新、實驗，終成現代樂派中的代表人物。

## 就讓我安眠在你身旁

　　說到表演團體的管理與經營，戴雅吉烈夫堪稱二十世紀的典型天才代表，而史特拉汶斯基自 1909 年認識戴雅吉烈夫後，從此便開始了輝煌的創作生涯。兩人雖然時常發生爭執，對彼此的行為感到惱怒，但兩人仍然維持了長達二十年的合作關係。

　　史特拉汶斯基與戴雅吉烈夫相知，不僅改變了他的生命，也改寫了二十世紀的音樂史。1910 年起，在戴雅吉烈夫的創意之下，他創作出了三大芭蕾舞劇，即《火鳥》、《彼得洛希卡》和《春之祭》，一部比一部轟動，當中的原始主義形成風尚，複節奏也產生深遠的影響。

　　1929 年戴雅吉烈夫逝世，由他號召所組成的俄國芭蕾舞團也因此解散。除此之外，這位一代經營大師和史特拉汶斯基之間仍有尚未冰釋的誤解，讓史特拉汶斯基始終耿耿於懷。史特拉汶斯基逝世之後，晚輩遵其遺願，將他的遺體移靈至義大利聖密凱勒教堂墓園，安葬在戴雅吉烈夫的旁邊。這兩位對二十世紀藝術界具有舉足輕重地位的開創者，就這樣相伴長眠，也算是化解心結的另類方法。

掃一掃聽音樂

*鋼琴與鋼琴間的私密對談*

# 史特拉汶斯基 雙鋼琴協奏曲

| 作 曲 家 | 史特拉汶斯基（Igor Stravinsky, 1882 ～ 1971） |
|---|---|
| 樂曲長度 | 約 20 分鐘 |
| 創作年代 | 1931 ～ 1935 年 |

如果李斯特還在，《雙鋼琴協奏曲》在舞台上必定是一場華麗的個人演奏會。但對於把音樂視為一種溝通管道的史特拉汶斯基而言，「音樂是我們與鄰人溝通、還有與存在溝通的工具。」他用音樂與子女溝通，更用音樂與全世界溝通的執著難以動搖。這首《雙鋼琴協奏曲》的初演，是由史特拉汶斯基與次男蘇利馬・史特拉汶斯基，父子倆一起在台上演奏，他們藉由鋼琴彼此對話著，畫面和諧而溫馨。

1958 年史特拉汶斯基攝於威尼斯的聖馬可教堂。

　　史特拉汶斯基於 1931 年秋天寫下了《雙鋼琴協奏曲》的第一樂章後，就將這首曲子先放一旁，對於還找不到合適休止符的樂曲，他不願「草菅曲命」，而是慎重地等待它復甦的時機。到了 1934 年，史特拉汶斯基為了紀念入籍法國，才將塵封三年的《雙鋼琴協奏曲》第一樂章找出來，為它譜出完整的生命。

1920 年畢卡索為史特拉汶斯基索賄的肖像畫。

　　雖然這首《雙鋼琴協奏曲》附有協奏曲的標題，也帶有協奏曲的風格，但它有別於使用管弦樂的協奏曲，是一首僅由兩台鋼琴以對等的方式演奏而成的器樂曲。全曲由第一樂章「悠閒的」，第二樂章「夜曲」，第三樂章「四段變奏」及第四樂章「前奏曲與賦格」所構成。其中最特別的是第三樂章「四段變奏」的變奏主題，要到第四樂章才能明顯呈現，充分展現史特拉汶斯基細膩的複曲調功力。

　　「音樂無國界」這句話，在史特拉汶斯基的音樂中可謂發揮到極致。他在一場哈佛大學的演講中，為自己的音樂美學作出一番評論，具體剖析了音樂的本質與功

1926 年史特拉汶斯基和友人在法國安提伯 (Antibes) 的留影左邊第二個是畢卡索，右邊第二個是史特拉汶斯基。

能、結構與形式，並嚴厲批評祖國音樂的變相發展。這些演講內容後來由他的學生整理出版，從中我們可以看出史特拉汶斯基縝密的思考邏輯與理性的態度，而這也是他在作曲時的一貫特色。

 ## 畢卡索成了軍事家？

史特拉汶斯基於 1917 年訪問羅馬時，結識了西班牙大畫家畢卡索，這兩位勇於創新的藝術家，在惺惺相惜之下很快地結為密友。臨別時，畢卡索特別為史特拉汶斯基畫了一幅線條愉快幽默的肖像畫作為留念。史特拉汶斯基返回瑞士時將此畫放置在置物箱內，海關人員檢查行李的時候，當然也看到了皮箱裡的這幅畫。

「這上面畫的是什麼？」海關人員取出文件，上下打量著史特拉汶斯基。

「畢卡索給我的肖像畫。」史特拉汶斯基非常坦然又自豪的回答。

「不可能。這是平面圖。」

「對了！是我的臉的平面圖。」

然後，無論史特拉汶斯基如何解釋和說明，認定這是某個經過偽裝的戰略工事平面圖的海關人員，還是把畫給沒收了。

這件事傳到畢卡索耳裡後，他笑著說：「這樣看來，我不僅僅是個糟糕的肖像畫家，還是個出色的軍事家。」

後來，史特拉汶斯基還是設法拜託了他的外交官朋友，才將這幅畫要了回來。而這趟有畢卡索相伴的旅行，也成了影響史特拉汶斯基日後刺激創作靈感的一個重要回憶。

那夢幻的泡影，反映了整個世界

# 普羅高菲夫 瞬間的幻影

| 作 曲 家 | 普羅高菲夫（Sergei Prokofiev, 1891 ～ 1953） |
|---|---|
| 作品編號 | OP22 |
| 樂曲長度 | 約 20 分鐘 |
| 創作年代 | 1915 ～ 1917 年 |

1917 年的某一天，普羅高菲夫和朋友走在彼得格勒的大街上，親眼看到二月革命的軍隊來襲，與沙皇的大軍發生槍戰，慌忙中他們躲進附近的小房子裡。普羅高菲夫受到相當大的震撼，因為在此之前，他大多不問世事的沉浸在自己的創作世界裡。轟隆隆的戰火中，

馬諦斯為普羅高菲夫所畫的素描，他將普羅高菲夫的臉龐畫德的特別長。

1953 年普羅高菲夫與電影導演艾森斯坦攝於電影製片廠。

他以音符記載下這民族之情熾熱的瞬間，作為曲集《瞬間的幻影》中的第十九首，上面附記著：「甚激動的急板，並強調強音」。

　　普羅高菲夫曾經讀到俄國詩人康斯坦金‧巴利蒙特美麗的詩句：

　　我從每個夢幻的泡影中，看到了整個世界。

　　那無盡的詩意令他愛不釋手，腦中再再浮現過往那些如幻影般、使人激動的片刻，加上素來就有隨身攜帶筆記本，將每個突然造訪的靈感記下來的習慣，因而一個用音樂捕捉稍縱即逝的片段、留下瞬間幻影的想法出現了，在創作力最豐沛的 1915 ～ 1917 年之間，他構思了由二十首小曲組成的《瞬間的幻影》。

　　如題所示，這些屬於普羅高菲夫個人的瞬間幻影變化萬千，呈現出作曲家三年間的所見所聞和生活世界，甚至可以嗅出革命大時

代的社會氛圍。其中除第七曲特地加了「豎琴」這個副標題之外，其餘的曲子都沒有特殊的命名，僅是附帶了一些速度標記及表情術語而已。

那時期的俄國政局動盪非常，誰也無法預料下一刻將面臨何種景況。就在《瞬間的幻影》初演三個月後，在彼得格勒度過整個夏天的普羅高菲夫，不得已踏上了流亡之旅。從此他長年避居異鄉，經過了漫長的十五年，才重回祖國的懷抱。

## 音樂也該來場立體派

二十世紀初在繪畫史上有所謂「立體派」的誕生，這是因為馬諦斯一句「布拉克的畫都是在描繪立方體」而得出的稱呼。立體畫派認為任何形象都可以解構成圓椎、方柱等各種形狀，他們擅長用立體圖形，將一個意念以怪異的各種角度和方式拼貼、組裝起來。代表畫家有與普羅高菲夫同樣出身俄國的夏卡爾等人。

普羅高菲夫前衛的音樂創作，融會了各種音色和風格，奇特創新而前所未有，就如同他內向冷冽不被理解、帶點尖銳和機智的個性一般，他竭力擺脫音樂上所有既定的常規和定理，遊走於各種荒僻的新路徑中，因而被視為「音樂上的立體主義者」，他那些荒誕無拘的樂曲，與夏卡爾、馬列維基、布拉克的畫作有著異曲同工之妙。

彈得比屋頂上的貓叫還難聽？

# 普羅高菲夫 鋼琴奏鳴曲

| 作 曲 家 | 普羅高菲夫（Sergei Prokofiev, 1891～1953） |
| --- | --- |
| 作品編號 | OP83 |
| 樂曲數量 | 9 首 |
| 創作年代 | 1909～1947 年 |

「未來派音樂去死吧！我家屋頂上的貓叫得都比你好聽！」

「該把這個音樂家送進瘋人院了！」

「要不是還有妻兒要養，我真不想替他伴奏！」

……

普羅高菲夫與大提琴家密茲拉夫‧羅斯托普維克合影。

1912 年 7 月 15 日普羅高菲夫在莫斯科舉辦了《第 1 號鋼琴奏鳴曲》與《第 1 號鋼琴協奏曲》的首演音樂會。落幕後，台下噓聲和掌聲交雜，連樂團成員都想砸爛他們的樂器，觀眾深深地被迷惑了。

奏鳴曲表達了猶豫不決的情感，協奏曲則嚴峻、冷酷，是奇特的反傷感之作。兩首曲子為樂壇注入了一股新鮮氣息，深得某些聽眾歡心，但對另一些人而言，這音樂簡直是不堪入耳。

樂評還犀利地說，普羅高菲夫是「當面狠狠打了觀眾一巴掌！」但無論如何，普羅高菲夫獨特的天賦已經開始為世矚目了。從那時起到 1923 年，第 1 號到第 5 號優異的鋼琴奏鳴曲，一首接著一首誕生，但排山倒海而來的俄國政變浪潮，讓時局陷入混亂，

輾轉到各地避難的普羅高菲夫，也中斷了鋼琴奏鳴曲的創作。

過了十六年後的 1939 年，他才又突然打破沉默，一口氣推出三首暌違已久的奏鳴曲。同時進行的 A 大調第 6 號、降 B 大調第 7 號，和獻給晚年愛人米拉·孟德爾頌的降 B 大調第 8 號，都是在第二次世界大戰中寫成的，故又合稱為「戰

普羅高菲夫與大提琴家密茲拉夫·羅斯托普維克合影。

普羅高菲夫與妻子莉娜合影。

爭三部曲」，是普羅高菲夫在奏鳴曲創作上的巔峰。至今最常被演奏與推崇的當屬第 7 號，曲中晦暗的熱情格外令人深刻，是所有奏鳴曲中的高潮，與帶著柔情蜜意的第 8 號，以及感受得到俄羅斯民俗風情的第 6 號，形成了強烈的對比。即使是同一時間孕育而出的曲子，變色龍普羅高菲夫令人捉摸不定的風格，仍然一顯無遺。

　　美國人曾形容普羅高菲夫是「鋼鐵音樂家」，擁有鋼鐵般的神情、鋼鐵般的肌肉，琴聲力道十足，無論處於什麼情況都絲毫不曾減弱。在美國餐廳用餐時，曾有侍者不小心碰觸到他的手臂，隨即驚嘆的表示：「大師，您的肌肉真的猶如鋼鐵一般堅硬哪！」而他留下的九首奏鳴曲，曲曲都正是風格鏗鏘、強烈的鋼鐵音樂。

 ## 辛苦了！我敬愛的音樂園丁們

　　年幼的普羅高菲夫，夜晚上床後常常不想入睡。因為這時隔牆不遠處的房間內，通常會飄來幾個音符，有時是貝多芬的奏鳴曲、蕭邦的馬卡厝或圓舞曲，有時還會有李斯特較簡單的幾首曲子，讓他深深

沉醉其中。彈琴的是他活潑、浪漫的母親瑪麗亞・葛雷果莉娜・齊塔娃。

在母親的薰陶下，小普羅高菲夫很自然地把鋼琴視為生活的一部分。在他 4 歲時，就能分辨出各個琴鍵，隔一年，他創作出了生平第一首樂曲，雖然只是簡單的幾小節，卻令他的母親又驚又喜，興沖沖的為它取了個浪漫的名字：《印度嘉洛舞曲》。瑪麗亞教導普羅高菲夫的方式比二十一世紀的父母還要開明，為他設計的音樂課程，每節最長不超過 20 分鐘，因此普羅高菲夫靈動的音樂天分得以自由自在的發展。但長大後他也承認，這使他養成了懶於一遍遍規律練習彈奏、不注重姿勢的壞習慣。

為了使孩子接受更加專業的訓練，瑪麗亞在普羅高菲夫 10 幾歲時，把他交託給俄國國民樂派作曲家葛里耶爾照顧。曾創作舞劇《紅罌粟》，及一些被學院派音樂家評為「壞音樂」作品的葛里耶爾，也採取較放任的態度來授課，這很能收伏普羅高菲夫叛逆的心。10 幾歲進入聖彼得堡音樂院就讀的普羅高菲夫，曾經歷經林姆斯基─高沙可夫等十幾位嚴師的洗禮，但嚴謹而僵化的教育方式只是一再讓充滿奇特想法的普羅高菲夫感到不耐煩。只有在葛里耶爾門下，他才安安分分的待了好幾年。

史克里亞賓則是普羅高菲夫在學院時代枯燥受挫的生活中，發現的一口盪漾美麗靈思的井。普羅高菲夫在史克里亞賓的音樂中心盪神馳，這位特立獨行的音樂家，處在自己孤絕的世界中，創造了狂烈、神祕的音符，讓普羅高菲夫開始呼吸到自由新鮮的空氣，更堅決地走自己的路。

*Violin* 小提琴曲

掃一掃聽音樂

小 提 琴 的 極 致 演 出

# 巴哈 無伴奏小提琴奏鳴曲與組曲

| 作 曲 者 | 巴哈 (Johann Sebastian Bach, 1685 ～ 1750) |
|---|---|
| 作品編號 | BWV1001 ～ 1006 |
| 樂曲長度 | 各曲約 18 ～ 28 分鐘 |
| 創作年代 | 1720 年 |

　　對巴哈而言，在柯登擔任宮廷樂長約六年的時間裡，他在各個層面都非常充實。巴哈許多器樂作品就是在這段期間內誕生的，而本篇所要講的《無伴奏小提琴奏鳴曲與組曲》也是其中的作品之一。

丹尼斯 (B.Dennis)
所繪製的《巴哈和
他的三個兒子》。

這一系列的曲子，可謂音樂史上把小提琴機能發揮到極限的不朽傑作。這些奏鳴曲與一般小提琴與鋼琴或大鍵琴的二重奏不同，是單一種樂器的獨奏，因此作品的原題被稱為「獨奏奏鳴曲」。它們可說是巴哈小提琴音樂的極品，曲中處處洋溢著華麗奔放的幻想、活生生的情感及高超的技巧，古今所有小提琴音樂中，極少有人能出其右。巴哈為了使曲子充實豐厚，大量使用了和聲和對位法，把技巧提升到藝術性的最高表現。

《無伴奏小提琴》的六首樂曲中，包括三首奏鳴曲與三首組曲。奏鳴曲是以急速及徐緩的樂章交互進行的樂曲，除此之外還有小提琴的賦格、古典組曲與舞曲的樂章相互並行。這六首樂曲到底是為誰而作，已經無從考據。不過單以小提琴作品來說，這些曲子呈現出多采多姿的豐富效果，而且具有多種性格，巴哈非凡的音樂才能從這些作品上即可窺見一二。

這六首樂曲中的第四首曲子《第 2 號帕提塔》，是整套曲子中最出名、最常被演奏的一首，主要是因為末樂章的《夏康舞曲》是首傑出的名作。「帕提塔」的意思是組曲性質的室內奏鳴曲，由各種舞曲所組成，而《第 2 號帕提塔》即是以「阿勒曼舞曲—庫朗舞曲—薩拉邦德舞曲—小步舞曲—夏康舞曲」的形式組成。此外，巴哈以其高超的技巧，使無伴奏的小提琴發出類似管風琴的宏大音響，也充分展現出《夏康舞曲》的特色。

 ## 超越時空限制的巴哈音樂

巴哈的音樂迷人之處，在於他慣於採用「對位法」作曲，不同於一般的「和聲法音樂」。

注意聆聽巴哈許多作品，可以發現曲子開始數小節後，在另一個聲部又出現同一主題，兩個旋律相近的主題互相追逐，形成奇妙的和諧。

巴哈的音樂流傳了數百年，至今仍為人們所喜愛，並且有各種不同器樂及編曲的版本問世。特別是近幾十年來，爵士樂、搖滾樂，甚至電子合成音樂等，都經常改編巴哈的音樂來演奏，因為巴哈音樂中富邏輯的對位法，提供了編曲者清晰理性的基礎素材。因此，有人也稱巴哈是「古典與現代的分水嶺」。

巴哈的音樂永遠沒有有效期限，在美國太空總署發射的外星探測船中，安置了一片試圖與外星生物溝通的白金 CD，CD 中錄製了世界各國的問候語言、大自然中的各種聲音、原子結構及人類男女圖形，最後也收錄了巴哈的《布蘭登堡協奏曲》音樂，這顯示出巴哈音樂中的數理性不僅可以突破時間、空間的屏障，甚至可能讓外星生物推理瞭解。

幻想，幻想，再幻想！
# 泰雷曼 十二首無伴奏小提琴幻想曲

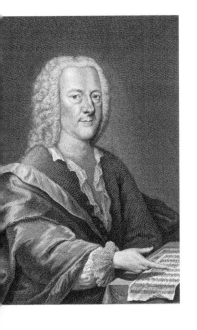

掃一掃聽音樂

| 作 曲 者 | 泰雷曼（Georg Philipp Telemann, 1681 ～ 1767） |
|---|---|
| 樂曲長度 | 每曲各約 5 分鐘 |
| 創作年代 | 1735 年 |

　　巴洛克時代的音樂家不知怎的，總是特別多產。看看巴哈，除了孩子一個接著一個生，畢生所寫完的樂譜紙還可以用來打包無數的魚肉和青菜！（所以據說當時，他的樂譜一度在市場備受歡迎）。巴哈的至交，另一位音樂家泰雷曼也是如此，一生作出了數以千計的曲子，彷彿輕易就能將才華量產。

　　不僅多產，泰雷曼也和巴哈一樣多能。演奏各種器樂、指揮樂團之外，譜曲的範圍也相當廣，是很樂於嘗試的音樂家。這十二

泰雷曼肖像。

首《無伴奏小提琴幻想曲》就是一例。當時純為小提琴所作的曲子十分稀有，找來找去也只有在比伯（Biber）、巴哈的稿堆裡能找到一些。

泰雷曼為此十二首曲子訂下「幻想曲」這個標題，除了說明其中一部分是採取「幻想曲風格」的自由形式來創作外，所有曲子全以三、四樂章呈現，是隨意裁剪濃厚的元素、充滿「幻想」意味的。十二首無伴奏的優美小曲，在泰雷曼多不勝數的大部頭作品中，成為靜靜閃著光芒的明珠。

創作《無伴奏小提琴幻想曲》時的泰雷曼，正在漢堡市擔任樂長，過著繁忙卻自得的音樂生活：每週寫兩部清唱劇、一年作一部受難曲，並不時為四處舉行的宗教活動和城市典禮作曲。他的創作力鼎盛，晚年仍不停作曲，至死方休。

泰雷曼之所以與巴哈交情甚篤，是因為 30 幾歲時待過巴哈的家鄉埃森赫納。當巴哈的愛子之一艾曼紐・巴哈（另一個風靡樂壇的巴哈）出生時，泰雷曼成了小巴哈的乾爹，在他即將離開人世時，還推薦這孩子接任他的職位。而艾曼紐・巴哈年老後，感念乾爹的恩情，又推薦了泰雷曼的孫子做自己的接班人。如此一來一往、彷彿要沒完沒了似的「傳承」，也成為一時佳話。

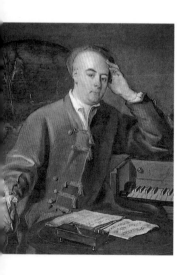

由菲利浦・米西爾所繪製的韓德爾肖像。他們二人的境遇相似，相交甚篤。

此外，同時代的音樂巨匠韓德爾也與泰雷曼有著一段魚雁往返的溫暖友誼。

 ## 兩個法律界的逃兵

敬愛的泰雷曼先生：

由衷感謝您寄贈的驚人著作，您的學識與努力，多麼令我欽佩啊！

……隨信寄上一個裝滿奇花異卉的小箱，請您笑納！種花的人說裡面全是最佳的特選。若此言不假，那麼您已擁有全英國最高貴的植物了。

寫信的人語氣誠摯而客氣，充滿了敬意，言談中無論提及音樂還是植物，他都十分敬重泰雷曼的看法。此人是小泰雷曼四歲的另一位巴洛克巨匠，韓德爾。這封信寄出去的當時，兩人都已經是白髮蒼蒼的 60 歲老翁了。從少年時代在哈雷相識之後，他們就持續通信到現在。

回想 1701 年，泰雷曼在母親的要求下，不得不到萊比錫大學念法律，就在途中，與開始在樂界竄紅的韓德爾相遇。無巧不巧，年少的韓德爾正好也走到了他所面臨的人生十字路口：韓德爾的父親強烈地希望兒子成為律師，早日把不切實際的音樂夢拋諸腦後！境遇相同的兩位音樂天才初遇，相互傾談內心的掙扎與對音樂的熱愛，自那時起便一輩子惺惺相惜。

繼泰雷曼之後，隔年韓德爾也進了哈雷大學盡為人子的本分，當個法律系學生。然而，他們畢竟無法抵擋不時出現的音樂蠱惑，內在的才賦更不斷蠢蠢欲動，兩人最終還是在前往法律界的途中，相繼折回音樂之路。

掃一掃聽音樂

### 魔鬼的顫音之前奏
# 塔替尼 柯賴里主題變奏曲

| 作 曲 者 | 塔替尼（Giuseppe Tartini, 1692 ～ 1770） |
|---|---|
| 樂曲長度 | 約 3 分鐘 |
| 創作年代 | 1712 年 |

　　喜愛音樂的年輕靈魂裡，總是藏有一個音樂夢。這是任憑時代遞嬗，也不會改變的事實，即使是回溯到遙遠的十八世紀，亦復如

此。西元 1710 年代的歐洲，就有樂團的組成，那時人們經常可以見到一群年輕的樂手，一起跋山涉水四處表演，過著漂泊不定的音樂生活。

　　塔替尼就是這種生活型態中的一員，1714 年，他在安納可加入樂團，成為小提琴家。此後隨團遠赴威尼斯、帕多瓦與布拉格等地演奏，在他的時代漸漸闖出一片天。

塔替尼的肖像。

這位年輕小提琴手的偶像是柯賴里，他是一位巴洛克作曲大師，許多器樂曲的形式，像是三重奏鳴曲、大協奏曲、獨奏奏鳴曲等，都是他一手發展出來的。更重要的是，小提琴音樂的基礎，也是在柯賴里筆下奠立的。他不但創作了十二首小提琴奏鳴曲，明確地整理出小提琴曲的基礎曲式和技法，為了使小提琴的演奏更趨完美，他還設計包含半弓、跳弓、三分之一弓等全套的運弓法，並且研發和弦、雙音等音色效果。

　　以柯賴里為標竿的塔替尼在 20 歲時，也就是加入樂團巡演的兩年前，就創作出優異的《柯賴里主題變奏曲》，此曲的創生既是為了錘鍊自己的小提琴技巧，也是向心目中的大師致敬。從冗長的原題中，可以清楚了解塔替尼的創作內容——「根據弓法或柯賴里的極美嘉禾舞曲，為小提琴的五十段變奏曲」。全曲的主題擷取自柯賴里 F 大調小提琴奏鳴曲中的《嘉禾舞曲》，共有五十個變奏，每一個都使用了柯賴里運弓法中的不同技巧，以及塔替尼自己創新的華麗音色。其精彩、多變的程度可想而知。

　　日後成為一代小提琴巨匠的塔替尼，也繼承了柯賴里的精神，致力於作曲和技法的研究。他一生寫作超過四百曲的小提琴協奏曲和奏鳴曲，讓小提琴音樂的基本形貌具體浮現出來。這首精美小品《柯賴里主題變奏曲》，是塔替尼年輕時代才華洋溢的代表作，之後塔替尼寫下小提琴奏鳴曲《魔鬼的顫音》時，他的顫音演奏技巧已臻爐火純青，樂曲的呈現方式更是驚嘆了樂界。

　　關於這首曲子有樁趣聞：據說當年塔替尼喝醉了酒，恍惚之間

在帕多瓦大教堂的塔替尼紀念碑。

看見一個黑衣人拿著小提琴來到他身邊，莫名其妙地演奏了一段高難度的曲子，那毫無破綻的聲音讓塔替尼又高興又害怕地流下了眼淚，大喊「非人哉」！事後他把迷迷糊糊中聽到的曲子寫下來，取名為《魔鬼的顫音》，而這「鬼託夢」的曲子，竟讓他名垂音樂史。

 ## 小提琴，不登大雅之堂？

如今看來很「貴族氣」的小提琴，嚴格來說並非歐洲本土出品。它的前身抵達歐陸，是在九世紀回教興盛的時代。它隨著阿拉伯人的戰馬一起來，而後好幾個世紀，都陪著吟遊詩人一起流浪，或者替農民慶賀豐收的喜悅。這種樂器不斷變身，剛開始是三根弦的「rebec」，後來還發展出可以放進舞蹈家燕尾服口袋的小型樂器「pochette」，直到十六世紀中葉加了第四根弦，才定型為現在的面貌。

當時，小提琴即使有機會進入宮廷演奏，也仍然被視為難登大雅之堂的樂器，僅用於陪襯，而那些只能領到一點微薄薪水的樂手，多數都是為了謀生才演奏的。那時的小提琴形象與今日獨奏會上的高雅藝術風格完全相反，實在令人難以想像！

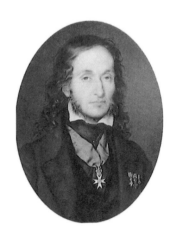

### 小提琴神鬼玩家的異想世界
# 帕格尼尼 二十四首奇想曲

掃一掃聽音樂

| 作 曲 者 | 帕格尼尼（Niccolò Paganini, 1782 ～ 1840） |
|---|---|
| 作品編號 | OP1 |
| 樂曲長度 | 24 曲總共約 80 分鐘 |
| 創作年代 | 1800 ～ 1810 年間 |

提到帕格尼尼，人們永遠可以說個沒完沒了。

「帕格尼尼是『小提琴之王』。」

「叫他『小提琴魔神』更為恰當吧！」

「那種神乎奇技的琴藝，在我眼裡就像出自一個『南方的魔術師』之手。」

「今天，如果帕格尼尼再生的話，我就得將這把小提琴永久鎖在櫃子裡了。」十九世紀的姚阿幸鬆了一口氣似的說道。姚阿幸當時可是歐洲小提琴家中的第一把交椅呢！

「好！就讓我成為鋼琴界的帕格尼尼。」

帕格尼尼肖像。

說這句話的是年輕時的李斯特（後來他的確做到了）。只聆聽過一次帕格尼尼的演奏，李斯特就著了魔，終生信奉他服毒般狂熱的演奏方式，成為他的門徒。

樂觀的歌劇大師羅西尼則說他一輩子只哭過三次：眼看一隻填滿餡料的美味火雞掉進河裡、他第一部歌劇演出失敗那一晚，還有就是頭一次聽帕格尼尼拉小提琴！

當這些如雪片般紛飛的讚美，落在帕格尼尼的提琴上，帕格尼尼大概也只會睏著眼、陰森地拿起弓，不痛不癢的兀自演奏起來，左手撥奏、飛躍斷奏……，奏出的琴音像天籟，帕格尼尼的神情卻像惡魔，現場似乎一下子「鬼氣」瀰漫。

於是，人們又忍不住交頭接耳，讓坊間開始傳出諸多說法。

「噓——，我敢說帕格尼尼一定把靈魂賣給魔鬼了！」

「這真是萬惡啊！他是撒旦派來的地獄之子。」

帕格尼尼的演奏的確充滿不可思議的魅力，激烈的情緒和狂熱的氣氛令人招架不住，彷彿靠著琴聲召集了許多無形的魑魅魍魎。但事實並不像那些揣測一樣恐怖，他深陷的雙頰和猙獰死白的面容，都只是因為長期身染結核病。要說有什麼詭異的地方，大概就是那異稟的天賦實在深不可測吧！

兒時是「神童」，長大後是「鬼才」，從義大利熱那亞一個貧窮之家出生的帕格尼尼，天生就是吃音樂這行飯的料，5 歲時有人送他一支曼陀林，他立刻學會了彈法；8 歲時拿到一把小提琴，不久他就知道如何演奏它，然後又輕易的創作出奏鳴曲來，嚇壞了大

人。11 歲之後他在各地公開巡演，所到之處觀眾莫不神魂顛倒，名副其實是個鬼神的選民！

從「演奏」和「作曲」兩個面向出發，帕格尼尼將小提琴的可能性拓展到淋漓盡致，其成就至今鮮少有人能超越。他獨創的「花樣」琳瑯滿目，又是「雙震音」，又是從三度到十度的「複音奏法」，又是「左手撥奏」的，演奏方式嶄新奇絕，令當時的觀眾大開眼界。

而這些卓越的演奏技巧全都集中在二十四首《奇想曲》裡。《奇想曲》是帕格尼尼生前唯一發表過的小提琴獨奏曲集，內容多樣、色彩豐富，樂思的發想和表現手法相當獨特，它不僅僅是一部為磨練技巧而創作的練習曲集，更是效果迷人、魅力永遠不減的傑作。

## 停不了的奇想

「奇想曲」（Caprice 或 Capriccio）是一種氣氛愉快而變化無常的樂曲。一般而言，只要是不拘形式、個性自由而生氣盎然的音樂作品，都能被叫做奇想曲。帕格尼尼的奇想曲內容超乎想像而風靡樂界，影響甚鉅。許多後輩音樂家，都喜歡根據他的奇想曲來寫作，著名的有：

李斯特　　　《帕格尼尼大練習曲》

舒曼　　　　《鋼琴練習曲》

布拉姆斯　　《帕格尼尼主題變奏曲》

拉赫曼尼諾夫　《帕格尼尼主題狂想曲》

最直接的影響發生在勇於接受挑戰的拉威爾身上，為了寫作演奏技巧困難的小提琴，拉威爾像科學家一樣，將帕格尼尼的《奇想曲》從頭到尾詳細研究過一遍，然後寫出了難度頗高的《吉普賽──音樂會狂想曲》。

掃一掃聽音樂

魔鬼的條件

# 帕格尼尼 《魔女之舞》變奏曲

| 作 曲 者 | 帕格尼尼（Niccolò Paganini, 1782 ～ 1840） |
|---|---|
| 作品編號 | OP8 |
| 樂曲長度 | 約 7 分鐘 |
| 創作年代 | 1813 年左右 |

帕格尼尼的肖像。

「帕格尼尼要回來了。」

「我的天，這千萬不可以！你沒聽說過嗎？他曾經和惡魔做過交易，要是送回來，我們這整個村莊都會受到詛咒。」

1840 年，罹患肺結核的帕格尼尼在四處投醫下，還是藥石罔效，不幸病逝於法國的尼斯。由於他生前的演出和個人形象都充滿傳奇性，以致招來諸多臆測，甚至被迷信的人認定是邪惡的化身，結果連自己的鄉親都敬而遠之。因此，當他的遺體被運回家鄉——義大利的熱那

亞時，無知的鄉民因為太過恐懼而拒絕了他。

有鄉歸不得，治喪的人不得已又將帕格尼尼運回尼斯。

然而，尼斯人也怕魔鬼作祟不肯接受，該地主教還下了禁止令，嚴禁帕格尼尼這個地獄子民的遺體葬在尼斯這塊聖潔的土地上！

就這樣運來運去，來回三年，人們才在地中海的一個孤島上，為他找到安息之所。那個地方叫帕爾瑪，他生前曾在那裡買過一塊地。

這種情形或許是因為他高明的小提琴演奏技巧挑動觀眾的情緒太深，讓人為之震顫卻又無所適從的緣故。

1828 年開始，帕格尼尼離開義大利，一會兒出現在維也納，一會兒出現在柏林，不久又現身巴黎和倫敦。神出鬼沒的行蹤搭配出神入化的現場演出，很快就席捲了全歐。觀眾對他又愛又怕，謠傳他每次演奏時都是被「魔鬼附了身」。

還有人指證歷歷的說，有一次帕格尼尼演奏中，小提琴斷了一根弦，但他視若無睹繼續演奏，過不久，第二根、第三根弦都斷了，帕格尼尼依然若無其事的拉著。到最後連第四根弦都斷了，帕格尼尼還是舉弓拉奏無弦琴，最可怕的是，小提琴居然仍舊高鳴著……。

就這樣，帕格尼尼一輩子拉著一把小提琴，不斷惹來各界的鬼哭神號！而他身為作曲家的另一面，也不排斥富有神祕色彩的浪漫題材，他一生寫下不少奇幻的小提琴曲，除了異想連篇的二十四首奇想獨奏曲外，《魔女之舞》也是相當聞名的一曲，曲中採用好幾個帕格尼尼喜歡的變奏，來突顯音樂張力。

關於《魔女之舞》的主題旋律前身有兩種說法，一說是來自義大利歌劇作曲家賽門‧麥雅寫的抒情調，一說是從德國作曲家朱斯麥亞的芭蕾音樂《貝內溫特的胡桃樹》中擷取出來的。

正如標題展現出來的氣氛，這是一部具有戲劇趣味的作品，也是帕格尼尼協奏風小提琴曲中的代表作。

 ## 有必要這麼用力嗎？

帕格尼尼開啟了十九世紀「名人技巧主義」的時代。從他以後，許多音樂家開始明白施展舞台魅力不是罪！因此在演出時莫不使盡渾身解數。

第一個起而效尤的是鋼琴之王李斯特，後來的他最喜歡坐在鋼琴前面接受從觀眾席丟上來的玫瑰花，而且成功取得「魔鬼和浮士德」的封號，果真成為鋼琴界的帕格尼尼！

作曲家馬勒上台指揮的時候，強烈的肢體動作常常會嚇壞演奏者，卻讓觀眾尖叫不已。另一位指揮家理查‧史特勞斯則反其道而行，主張上台時只使用右手，左手最好插在背心的口袋裡。他以莊重的姿態塑造個人風格，還奉勸那些動作誇大的人「最好用耳朵來指揮就好。」

「當你指揮時，不應該流汗。只要使聽眾如癡如狂即可。」史特勞斯在〈指揮十則〉第二條中明白寫著。

到了現代的 1978 年，也出現過一場效果獨特的大師炫技秀。主角是捷克鋼琴家佛庫斯尼，他在馬里蘭大學演奏時，觀眾只能聞其聲卻見不到其人。原來是當天會場因雷擊而停電，但佛庫斯尼仍保持鎮定在一片漆黑中繼續演奏，而且一個音也沒彈錯。

當然，這並非刻意營造個人魅力，一切純屬意外。

掃一掃聽音樂

*我很怪，可是我很溫柔*

# 帕格尼尼 G 大調《我心徬徨》變奏曲

| 作 曲 者 | 帕格尼尼（Niccolò Paganini, 1782 ～ 1840） |
|---|---|
| 作品編號 | OP38 |
| 樂曲長度 | 約 14 分鐘 |
| 創作年代 | 1820 年左右 |

　　帕格尼尼性格詭異、難以相處，孤僻的態度加上那些有關惡魔的流言蜚語，常常讓人感到驚駭。但這位孤獨又為疾病所苦的小提琴家，內心其實也擁有著溫柔的一面。

　　主旋律甜美可愛的 G 大調《我心徬徨》變奏曲，是帕格尼尼相當受歡迎的小提琴佳作，靈感來自 1788 年派賽羅推出的名歌劇《磨坊少女》（或《不同身分之戀》）。這首曲子以奇想式的即興序奏開始，活用帕格尼尼自創的「泛音奏法」，完全展現出他性格中的柔美、浪漫。

義大利作曲家兼小提琴家帕格尼尼，素有鬼才之稱。

完成這首曲子的多年後，另外發生了一段溫馨的故事，訴說著帕格尼尼不為人知的內在。那是 1932 年，巴黎的街頭出現了一張帕格尼尼的海報，上面寫著：「帕格尼尼將用小提琴演奏五曲、用木鞋演奏五曲」。

這張奇怪的告示讓當天的演奏現場大爆滿。

聆聽帕格尼尼以小提琴演奏完畢後，大家都屏息以待。只見他拿出一個張了弦的古怪樂器，宣布接下來要演奏一首叫做《年輕情人夢》的幻想曲。這部曲子共有「徵召」、「戰鬥」、「負傷」、「愛」與「重聚」五段。

這樂器是帕格尼尼把從街上買來的木鞋拉上四條弦做出來的。木鞋沉悶的聲響在帕格尼尼神乎其技的技巧操弄下，竟演奏出別具風格的曲調，帶領全場觀眾進入一個感人的愛情世界。第四部分的「愛」尤其催人熱淚，讓許多人都不禁傷感起來。幸而最終回的「重聚」，給了這故事一個圓滿的結局。當木鞋樂曲一止息，現場立即爆出如雷的掌聲。

坐在角落的一個女孩正哭泣不止，情緒似乎久久不能從這首動人的曲子中抽離。當觀眾散去，帕格尼尼走到她身邊，將當晚演出的收入全數交給她，和藹地說：「去找人代替妳的愛人服兵役吧！」並且還特地將這支「木鞋樂器」送給她作紀念。

原來那個冬天帕格尼尼到巴黎養病，這位可愛的少女天天來照顧他，順便為他打掃房子。善良的少女不像普通人那樣莫名其妙地懼怕他，總是面帶笑容，親切以待。因此帕格尼尼在她面前表情也

特別柔和。

有一天，少女一如往常來替帕格尼尼工作，臉上卻寫滿了憂愁。經過一番關切的探問，她才娓娓道出了心事。這個姑娘原本婚期將近，不料卻飛來一張召集令，要將她的愛人徵召入伍，她擔憂老實的未婚夫會被派去最危險的地方，戰死在敵營。

當時社會上有著專門替人服兵役的行業，只要出得起錢，就不用去當兵。但可想而知，這不會是小數目。

眼見少女這麼煩惱，帕格尼尼暗自決定要幫她張羅這筆錢，於是才製造出「木鞋演奏會」這段充滿人情味的趣聞。據說靠著帕格尼尼的幫助，少女如願嫁給了情人，而由於有許多富商競價收購木鞋，少女變賣了這只值得感激的紀念品，和丈夫過著無虞的幸福生活。

 ## 請勿以貌取才

鬼才帕格尼尼不僅才賦過人如有「鬼」助，其相貌特殊、眼光銳利，也散發著鬼怪圖鑑上常見的陰森氣息。雖說這絕大部分出自於他是一個嚴重的結核病患者，而且蓄著長髮，但他天生還是擁有著較為奇特的身體構造。

一般人的手掌長約 10 ～ 12 公分，帕格尼尼的左手掌卻像是為拉小提琴而特地打造似的，有 15、16 公分之長，因此許多演奏困難的曲目，對他而言簡直是易如反掌！無怪乎帕格尼尼的演奏技巧能一再進化，到達不尋常的境界了。

掃一掃聽音樂

*私藏的涓滴之聲*

# 帕格尼尼 常動曲

| 作 曲 者 | 帕格尼尼（Niccolò Paganini, 1782 ～ 1840） |
|---|---|
| 作品編號 | OP11 |
| 樂曲長度 | 約 4 分鐘半 |
| 創作年代 | 1830 年以後 |

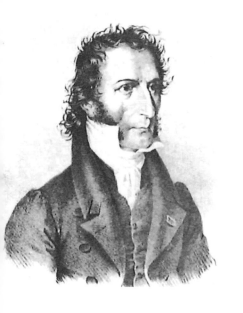

　　據說帕格尼尼所遺留下來的耶穌瓜奈里名琴，至今仍存放在博物館的玻璃箱中，任憑腐朽蟲蛀。這都是因為帕格尼尼生前一直不准別人碰這把琴的緣故。

　　帕格尼尼有個祕藏「私房音樂」的壞習慣，無論是樂譜、技法或樂器，他一概祕而不宣，即使是對自己的入室弟子也不例外。如此一來，許多他獨創的

帕格尼尼的石版畫肖像。

小提琴技法，隨著他的病逝，也就跟著失傳了。

　　對於樂譜的出版，帕格尼尼向來很沒安全感，正式發行過的譜稿僅有寥寥幾首，因此他一生作品數量究竟為何始終成謎。人們只能隱約猜測他至少寫過六首以上的協奏曲，但截至目前為止出版過的也只有第 1 號、第 2 號和第 4 號而已。

　　這首大約寫於 1830 年代的《常動曲》，另有一個別稱是《無窮動》，也是被帕格尼尼悄悄藏在身邊的樂曲。一直到他去世十年後，才被挖掘出來重新問世。

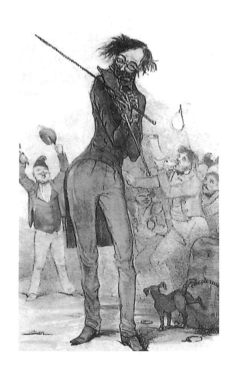

　　為詮釋曲名中流動的意念，這是首採用細小音符堆砌，讓旋律不停流動的曲子。在單純的和弦伴奏下，獨奏的小提琴發出輕柔的涓滴之聲，聽來舒適沁人，彷彿在流水淙淙的小溪邊漫步。

　　作品尚未初演之前，帕格尼尼總是會小心翼翼的將

小提琴家帕格尼尼出神入化的演奏技巧，是許多演奏家追求的境界。

樂譜收藏好，避免曝光，有時甚至還會用袋子密封起來，一方面是為了給觀眾驚喜，另一方面大概是懼怕別人偷取他的創意。像《常動曲》這樣，憑空消失又在某處被發現的帕格尼尼原創曲相當多，最經典的例子是《d 小調小提琴協奏曲》，帕格尼尼協奏曲中的第 4 號。

為呈獻給巴黎聽眾而作的這首曲子，在 1830 年完成，並在當地公演之後，原稿就杳無蹤跡了。一直到 1936 年才又現身，那年帕格尼尼的子孫整理舊倉庫，找到了一捆破紙爛書，賣給一個回收商。沒想到買下這包廢紙的人，竟發現裡頭夾著一疊樂譜的手稿，那即是第 4 號協奏曲的真跡。可惜的是，樂譜有一小部分已經不見了。

接下來的故事發展如同一部偵探片，不死心的人們開始推理、追查稿子短少的部分。最後終於在一個義大利低音提琴手那兒找到，他一直將這份資料妥善保存著。

兩部分的樂譜在睽違將近一世紀後，終於重逢，得以完整合併起來。

1954 年 11 月 7 日，提琴家葛魯米歐（Artur Grumiaux）為這重見天日的第 4 號協奏曲，舉行了帕格尼尼過世以來的第一次首演。

 ## 名琴的身世

　　義大利的格里摩那是提琴的故鄉，十六世紀的時候，製琴師安得烈阿瑪悌（Andrea Amati, 1525 ～ 1611）開始在這個小城鎮製造提琴，把名琴的製作史，推向黃金時期。從那時起，到這個小城深造，就成為許多製琴師畢生的夢想。安得烈的孫子尼古拉將祖父的手藝發揚光大，創造出不朽的「阿瑪悌式提琴」。他的兩個高徒瓜奈里及史特拉瓦底里則將製琴技藝推展到巔峰。

　　瓜奈里及史特拉瓦底里，一個生了青出於藍的製琴師兒子，別號「耶穌」；一個則是鼎鼎大名的「製琴教父」。「製琴教父」即是史特拉瓦底里，他技術精湛，品質和售後服務也很完善，因此上門的顧客多是貴族和有名的音樂家。熱愛提琴音樂的人，即使只是輕輕碰觸到史特拉瓦底里的琴，都會感到無比興奮，因此有人說：「提琴家一生最大的欲望，就是佔有一把史特拉瓦底里名琴」。

　　瓜奈里家族製作的琴則較為平價，一開始生意始終比不上史特拉瓦底里家，直至帕格尼尼選用了第二代製琴師「耶穌」所製作的耶穌瓜奈里名琴後，大大提昇了瓜奈里的商品價值，讓瓜奈里家的琴足以和史特拉瓦底里齊名。後代名小提琴家如克萊斯勒、海飛茲也都熱愛「耶穌瓜奈里」，現存的耶穌瓜奈里名琴都是小提琴，據說全世界只有 150 把左右。

　　時至今日，阿瑪悌、瓜奈里、史特拉瓦底里仍是鼎立於格里摩那的三大名琴家族。

　　大提琴家馬友友用的琴即是史特拉瓦底里的「戴維朵夫（1712 Davidoff Stradivari）」名琴，他曾表示自己相信這把愛琴具有靈魂及想像力。

掃一掃聽音樂

小提琴與鋼琴的連袂幻想

# 舒伯特 C 大調幻想曲

| 作 曲 者 | 舒伯特（Franz Schubert, 1797 ～ 1828） |
|---|---|
| 作品編號 | OP159，D934 |
| 樂曲長度 | 約 25 分鐘 |
| 創作年代 | 1827 年 |

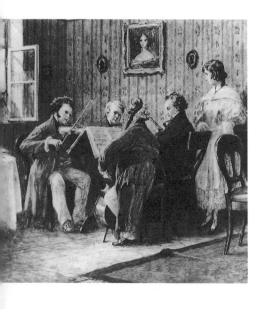

樂評人賴偉峰如此敘述這首曲子：「《C 大調小提琴與鋼琴幻想曲》，全曲演奏時不會因為更換樂章而停止，第二樂章幻想風的變奏曲為全曲重心，屬於舒伯特《流浪者幻想曲》的姊妹作。雖然是鋼琴與小提琴的二重奏，但是因為龐大壯觀的樂曲結構與

由諾瓦克索賄的《在克利柏森家的四重奏》。畫面左邊拉小提前的就是舒伯特。

恢宏無比的樂念，被認為是舒伯特最傑出的二重奏。」

《C大調小提琴與鋼琴幻想曲》是舒伯特在逝世的 11 個月前，以小提琴與鋼琴的合作所創作的曲子。本曲雖然題為「幻想曲」，但實為一首小提琴奏鳴曲。全曲的結構自由，連續演奏而不間斷，其中相當於第二樂章的部分被舒伯特以變奏曲的形式表現，格外顯得優美；而第三樂章則是舒伯特以自己的歌曲《勿吻我》為主題所寫成的變奏曲。本曲與《流浪者幻想曲》同為舒伯特的幻想曲傑作，同時也是他五首小提琴奏鳴曲中的代表作。

當時的舒伯特與多位波西米亞的小提琴家與鋼琴家交情匪淺，特別是維也納著名鋼琴家波克雷特，舒伯特的《D大調第 17 號鋼

舒伯特與朋友們一起演出《失樂園》的一幅畫作，由庫佩爾維舍於 1821 年所繪製。在畫面左下方鋼琴前方面的就是舒伯特。

這是根德曼在 1872 年創作的舒伯特紀念雕像，他膝上放著五線譜，手上握著筆，立於維也納市立公園中。

琴奏鳴曲》（Op 850）就是呈獻給他，舒伯特也透過他的介紹，認識了波西米亞出生的小提琴名家史拉維克。而這首流露濃厚波西米亞及斯拉夫地方色彩，名為「小提琴奏鳴曲」，實際上鋼琴與小提琴都佔有相同比重，且兩件樂器都具有相當技巧性處理手法的《幻想曲》，就是為了波克雷特和史拉維克兩人所作。

　　據說這首曲子 1828 年 2 月 7 日在維也納首演時，史拉維克未能處理好一些小提琴較高難度的技巧，以致在演出當時並未獲得聽眾的共鳴。

### 舒伯特的學習之牢

　　舒伯特出生貧窮，因為像海頓一樣進入了皇家的聖歌隊，才得以接受音樂教育。然而，進入聖歌隊的他，依然無法擺脫窮苦的生活。

　　舒伯特在 1812 年寫給他哥哥的信中提到：「我迫不及待地想對你

說些心裡的話……我曾經夢想這裡的生活很久，現在得到的結論是：這種生活還算頗令人喜歡，雖然本來還可以更好一些。或許你很難想像，一個人可以靠一小塊麵包和幾個蘋果活下去，尤其是當一個人必須在簡單的午飯和可憐的晚飯間等上八、九個小時，其慘狀自不待言。於是我下定決心設想解決的辦法。爸爸給我的幾個零錢不到幾天就花完了，接下來的時間，我該怎麼辦呢？我相信使徒馬太說的『凡有兩件斗篷的人，應該把其中一件送給窮人』，因此我請求你聽一聽這個聲音，它正不斷地請求你記住那個親愛的、可憐的、有信心的，而且相當弱小的弟弟法蘭茲。」

求學的過程總是辛苦的，甚至是挨餓的，舒伯特也不例外。

舒伯特第一次的稿酬

這是舒伯特 21 歲的日記：

1816 年 6 月 17 日

今天，我第一次為錢而作曲。就是依據德烈克拉的詩，為瓦特羅教授的聖名慶典，譜寫了一部清唱劇。酬勞是奧幣 100 弗洛林。

對於奧幣 100 弗洛林，或許我們沒什麼概念，但看看過著貧困生活的貝多芬，在同年書信裡提到的事，大概就可以推敲出舒伯特的第一次稿酬，究竟是多是寡。

貝多芬是這樣說的：

3400 弗洛林的年俸，即使是一個人生活，也只夠維持三個多月……

看來即使是歌曲之王舒伯特的心血，也曾經歷過價值微薄的時刻。

掃一掃聽音樂

且聽神童華麗的小提琴生涯

# 韋涅阿夫斯基 華麗波蘭舞曲

| 作 曲 者 | 韋涅阿夫斯基（Henri Wieniawski, 1835 ~ 1880） |
|---|---|
| 作品編號 | 第 1 號 OP4，第 2 號 OP21 |
| 樂曲長度 | 第 1 號約 4 分鐘半、第 2 號約 8 分鐘半 |
| 創作年代 | 第 1 號 1853 年、第 2 號 1870 年 |

8 歲時接獲巴黎音樂院的入學許可，破了該學院的新生年齡紀錄之後，波蘭來的韋涅阿夫斯基，就堂堂榮登音樂史上的「神童」之列！極度低齡和語言問題，都無法妨礙他展現才華，他 12 歲時祭出小提琴協奏曲處女作，13 歲時緊接著舉行個人公開演奏會……，一路以優異的成績風光畢業。

　　如果說音樂神童的代表莫札特能盡情展露天賦，是因為他那深諳「藝術行

波蘭作曲家韋涅阿夫斯基肖像。

銷」、善於替他製造曝光率的父親，那麼，韋涅阿夫斯基能在樂壇中發光，也得感謝他望子成龍的「教育媽媽」！韋涅阿夫斯基的母親本身就是職業鋼琴家，自小深深期盼兒子也能成為傑出的音樂家，於是在韋涅阿夫斯基或許才剛剛長到跟小提琴一樣高的 5 歲，就將他送去學拉小提琴了；而決定讓 8 歲的他報考著名的巴黎音樂院，也是母親的主意。

　　一番用心良苦，韋涅阿夫斯基果然成為音樂良材，畢生以作曲家兼小提琴大師的身分活躍於樂壇。在當時，他的名聲甚至凌駕同樣來自波蘭的前輩音樂家蕭邦呢！韋涅阿夫斯基的作品多是為小提琴而作的小品，不僅曲調優美，更富有民俗音樂的獨特氣息，兩首以《華麗波蘭舞曲》為題的曲子（包括第 1 號 D 大調與第 2 號 A 大調），即是其中雋永的傑作。

　　「波蘭舞曲」是波蘭民間一種四分之三拍的獨特舞曲，蕭邦也曾發展這個題材，創出知名的《英雄波蘭舞曲》等鋼琴曲。詩意無限的蕭邦被視為不可多得的鋼琴奇才，韋涅阿夫斯基則堪稱十九世紀的天才小提琴宗師，兩人都深深惦念著自己國家特有的音樂，各自在鋼琴和小提琴上締造了強烈的民族風格。

　　蕭邦十分欣賞韋涅阿夫斯基，因此對他多所提攜，在韋涅阿夫斯基母親的沙龍裡與他相識之後，蕭邦就為他促成了赴聖彼得堡演出的合約。到了俄國的韋涅阿夫斯基在皇族間相當受歡迎，不但一再被挽留下來擔任宮廷小提琴師，也在聖彼得堡音樂院任教，前後共居留了長達十二年的時間，影響俄國小提琴學派的發展甚鉅。

俄國可說是韋涅阿夫斯基的第二故鄉，他大半的音樂歲月都在此度過，無論是在芭蕾舞者身旁拉小提琴，或是結識至交好友魯賓斯坦兄弟，都讓他對這個國家累積了深厚的感情，甚至在生命步入結局的時候，也巧合地選擇莫斯科作為終站。 1872 年結束合約離開俄國後，韋涅阿夫斯基協同了鋼琴家弟弟，在歐陸各地馬不停蹄的巡演，一方面是積勞成疾，一方面是長年過著傷害健康的浮華生活，在俄國的演唱會途中，他悲慘的病逝在莫斯科醫院。

## 波蘭音樂名人堂

韋涅阿夫斯基、蕭邦和芭達傑芙絲卡，都是東歐波蘭這個戰火頻仍的小國，所孕育出來的優秀音樂家。

1810 年誕生的蕭邦以夢幻的外型和曲風、浪漫的愛情故事，魅力席捲當時及其後的幾個世代。從小他就是孩子們最愛的玩伴和大人的天使，才 7、8 歲，居然就能邊彈鋼琴邊說故事，讓惡作劇的頑童們服服貼貼。長大後，他是使西方人深深著迷「鋼琴詩人」。

和蕭邦一樣惹人憐愛的是永遠的少女芭達傑芙絲卡，他們一樣來自華沙，一樣擁有纖細無比的風格。只靠一曲簡單、短暫的《少女的祈禱》，24 歲就與世界道別的芭達傑芙絲卡讓人們永遠惦記著她。

蕭邦也在 30 多歲的盛年因肺結核而病逝，名氣不小於蕭邦的韋涅阿夫斯基比他長命一點，但也因為少年得志，生活疲累於夜夜笙歌，僅僅 45 歲就驟然病逝了。 這三位音樂家的生命都相當纖弱，在人間一閃而逝，但他們輕細優雅的樂曲，還持續敲打、搔動著樂迷的心。

旅途來回間，突然熱舞起來的曲子

# 韋涅阿夫斯基 詼諧曲式塔朗特舞曲

| 作 曲 者 | 韋涅阿夫斯基（Henri Wieniawski, 1835 ～ 1880） |
|---|---|
| 作品編號 | OP16 |
| 樂曲長度 | 約 4 分鐘半 |
| 創作年代 | 1855 年 |

　　昨天在荷蘭盧森堡，今天在巴黎，明天準備飄洋過海到英國；下個星期，會在零下十度的西伯利亞大陸……。這不是手機或航空公司的廣告，而是小提琴大師

波蘭作曲家韋涅阿夫斯基發明了演奏小提琴的獨特的持弓法，稱為「韋涅阿夫斯基持弓法」。從 1952 年開始國際亨利克‧韋涅阿夫斯基小提琴大賽，每五年在華沙舉行一次。

韋涅阿夫斯基 13 歲之後的音樂生活真實寫照！

1848 年，韋涅阿夫斯基和後來成為名鋼琴家的弟弟一起到俄國、芬蘭和波羅的海國家開拓視野，兩個 10 來歲的孩子年紀小小，卻都擁有成熟的音樂才華，竟就趁著旅行之便，開起了個人的演奏會，而用心的演出並沒有讓自己失望，所到之處都是喝采連連。

翌年，韋涅阿夫斯基回到巴黎音樂院學習作曲，成績遙遙領先眾人，獲得作曲首獎後，邁入了藝術生涯的新階段。1851 年自音樂院畢業後，到 1960 年開始真正居留在俄國的九年間，韋涅阿夫斯基屢次赴俄巡演，四處舉辦音樂會，足跡幾乎踏遍了整個俄國。那時他的作曲理論不算深厚，但在來來回回的旅行生活中，卻已能創造出像《詼諧曲式塔朗特舞曲》這樣技巧華麗、深具風格的代表作了。

曲中的靈魂「塔朗特舞曲」節奏，起源於義大利南部。據說很久很久之前在當地，有個人被毒蜘蛛咬到，急著想將毒性甩掉而不自禁狂舞起來，因而意外發明了這種舞步。素愛民俗音樂的韋涅阿夫斯基，取用這輕快熱情的傳奇性舞曲來鋪陳，造就出充滿無盡抒情及優雅的《詼諧曲式塔朗特舞曲》。其華麗的風格，相當適合作為音樂會的尾聲，以引爆聽眾的掌聲。

1860 年以後，韋涅阿夫斯基在俄國聖彼得堡停留了十二年，但這並不能戒除他上了癮似的旅行欲望。一結束合約，他又與弟弟

重拾行囊，帶著小提琴不停歇地到歐洲各地巡迴演出，其間還曾經到比利時的布魯塞爾音樂院任教。

可惜聲名高漲的同時，健康也跟著不規律的生活惡化，不過才45歲，韋涅阿夫斯基就長眠在奔波的旅途中了。

## 弦樂四重奏

最常見的室內樂組合「弦樂四重奏」，是由兩把小提琴、一把中提琴和大提琴連袂組成的。這些樂器音色相近，演奏起來特別諧調，是從十八世紀開始，人氣就持續不墜的超級組合。

弦樂四重奏的形式由海頓確立下來，至於這個樂團的性格，曾有人做了一番貼切的描述：率先起話頭的第一把小提琴，是一位健談的中年人，他負責想辦法創造話題。第二把小提琴是第一把小提琴的好朋友，極力附和愛說話的他，並且習慣把他說過的話覆述一遍，卻很少提出自己的主張。

大提琴的個性很穩重，有內涵而且很講道理，它以相當中肯的態度和第一把小提琴對談，而一旁那說話沒重點卻又愛插嘴的婦人，就是善良但饒舌的中提琴了！

掃一掃聽音樂

跟音樂家一樣憂鬱的小提琴旋律

# 柴可夫斯基 憂鬱小夜曲

| 作 曲 者 | 柴可夫斯基（Piotr Ilich Tchaikovsky, 1840 ～ 1893） |
|---|---|
| 作品編號 | OP26 |
| 樂曲長度 | 約 9 分鐘 |
| 創作年代 | 1875 年 |

夜晚，情人在窗下演唱著憂鬱。

「如果你覺得柴可夫斯基的《憂鬱小夜曲》，的確是有那麼一點用處，但人生的苦惱是無窮盡的，所幸抗慮的音樂並不只有這一首。比方說，你就升一級聽柴可夫斯基的《D大調小提琴協奏曲》吧，因為先前的

1893 年柴可夫斯基穿著劍橋大學博士服的留影。

那首《憂鬱小夜曲》就是這首協奏曲的習作。如果你的胃口不錯，那聽聽《C大調小夜曲》吧，意思就是說，你得花比《憂鬱小夜曲》多四倍的功夫來疊積木。……也許你自認憂鬱得好深，那還有更苦的秘笈，《悲愴交響曲》，光聽標題就是重量級的。」一位音樂人是這麼說的。

堪稱十九世紀浪漫樂派最重要音樂家的柴可夫斯基，雖然不太擅長小提琴這個樂器，但他認識不少大師級的小提琴家好友，例如奧爾（Leopold Auer），這首曲子就是呈獻給他的。與他一生中寫過的鋼琴作品相比，對於小提琴曲他的接觸不多，幾乎就只有創作過那麼一首著名的《D大調小提琴協奏曲》（Op 35）而已，其他如本曲與《華爾茲詼諧曲》（Op 34），同樣都是在這首小提琴協奏曲之前，為小提琴音樂所作的實驗曲。而柴可夫斯基這些為數不多的小提琴樂曲，皆悠揚著優美而感傷的旋律，屬於沙龍風的小品。

這首《憂鬱小夜曲》原為聲樂小夜曲的器樂版，以弱音弦樂洋溢著柴可夫斯基式的感傷憂鬱，好似正在哭泣。也許這樣的曲風與音樂家本人的性格遭遇有著密切的連動吧！而比起作曲家本人，聽曲名就很憂鬱的本曲，命運似乎也好不到哪裡去。這首柴可夫斯基受當時的芭蕾舞樂團首席奧爾委託而作的曲子，顯然並不符合這位小提琴大師的期待，因此最後是由另一位小提琴家布羅茲基舉行首

演，真可謂「有其人必有其曲」。

　　柴可夫斯基有生之年的鬱鬱寡歡，或許是偉大音樂家站在金字塔頂端的孤寂使然。《憂鬱小夜曲》在晚上聆聽起來，憂鬱的情緒似乎特別濃厚，然而，柴可夫斯基是享受這憂鬱的，也許只有在夜晚獨處時，害怕面對人群的柴可夫斯基才能自在地思考他的人生吧。

## 一定要在晚上聽嗎？——關於「夜曲」

　　法文「Nocturne」指的是夜曲，又稱小夜曲，在羅馬時代有「夜神」的意思。這種曲式是十九世紀初英國的音樂家費爾德創立的，其形式自由、格調高雅，能奏出如夜一般寧靜的氣氛。可能是出於旋律中夜的意境，以及天主教會的「夜禱」儀式，因此費爾德將它叫做「夜曲」。

　　後來的舒曼、蕭邦和德布西都偏愛這種小曲，留下了許多浪漫的佳作。尤其一到了蕭邦手中，「夜曲」就如同夜空中所綻放出的星月輝光，格外夢幻而多情。蕭邦共作了二十一首夜曲，曲曲聽來舒適快意，聆賞時就像漫步在迷人的夜色下一樣。而柴可夫斯基的夜曲則有別於前輩們，憂鬱而感傷，兼之小提琴的如泣如訴，彷彿訴說著蒼涼的音樂家晚年。

隨小提琴共舞一場！

# 德弗札克 e 小調馬厝卡舞曲

| 作 曲 者 | 德弗札克（Antonín Leopold Dvořák, 1841 ～ 1904） |
| --- | --- |
| 作品編號 | OP49 |
| 樂曲長度 | 約 6 分鐘半 |
| 創作年代 | 1879 年 2 月 |

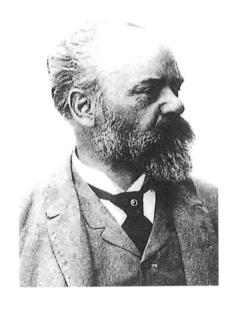

1894 年德弗札克的留影。

「馬厝卡舞」是波蘭的民族舞蹈之一，起源於十六世紀波蘭中部的馬厝爾（Kurt Masur），流行於波蘭宮廷，後來流傳到俄國和德國，1830 年代又傳至英國和法國。德弗札克就是模仿這種舞曲，而寫出了這首輕快活潑、洋溢愉悅氣氛的作品。

出生於波西米亞一個鄉下小村落

的德弗札克，從小就跟小提琴結下不解之緣，喜歡演奏小提琴的他，非常了解這個樂器的結構與表現力，他也因此寫下不少小提琴樂曲，其中最著名的作品雖是 1880 年完成的《小提琴協奏曲》（Op 53），但在此之前，他已在吉姆洛克出版社的催促下，先行創作出了這首《馬厝卡舞曲》，這是德弗札克原創小提琴小品中最成功的作品之一。

《馬厝卡舞曲》與先前大受好評的《斯拉夫舞曲集第一集》、《摩拉維亞二重唱歌曲集》一樣，都嘗試將民族音樂樣式化。意外愉快的感官，乍看之下似乎不太平衡，實際上曲式結構上有故意提高聲調的精采，是他小提琴獨奏曲中最常被演奏的一曲。

十九世紀，德弗札克和許多音樂家一樣抱有濃厚的民族意識與愛國心，寫下了許多標榜著民族情懷的音樂作品，只是比起那些迫不及待、想以最直接方式表露出民族特色的作曲家們，他的方式顯得較為保守且含蓄。德弗札克本著西歐傳統形式、語法，成功描繪民族色彩，他熱衷於室內樂、交響曲等傳統形式的寫作，並藉由這些絕對音樂的表現，很自然地流露

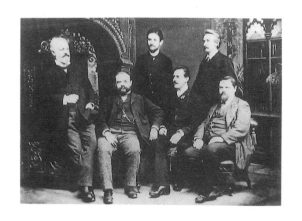

德弗札克與活躍於 19 世紀末的捷克作曲家們合影。左起為：班德爾、德弗札克、佛斯特、科瓦洛維克、康恩、費畢希。

出強烈的民族風格。

　　《馬厝卡舞曲》不僅具有民謠與民族舞蹈的味道，德弗札克的捷克民族式熱情更是從一開始便顯露無遺，呈現出極度愉悅的舞蹈精神，一幅鄉村歡樂的舞蹈氣氛似乎歷歷在目了。

## 德弗札克聽火車救人的傳奇事蹟

　　德弗札克的興趣異於一般音樂家，他除了愛音樂，還愛火車。他認為製造火車是人類最高的智慧表現，他甚至願意放棄現有的一切，只要可以自己做出一輛火車。看蒸汽火車頭是德弗札克愛火車的具體表現之一，他每天都去布拉格車站裡觀看火車進站，因而把火車時刻表背得滾瓜爛熟。

　　除了看火車外，德弗札克也喜歡「聽」火車。年輕時代的他是個火車通勤族，天天都要搭乘他最愛的火車進城工作。當時的火車因為行駛速度非常緩慢，匡隆～匡隆～的車輪聲，總是讓鐵軌旁的住家們忍不住抓狂。但是德弗札克卻不這麼認為，他非常喜歡聽車輪駛過鐵軌的聲音。每當他閉上眼睛，聆聽車輪演奏音樂時，便一副陶醉其中的樣子。

　　有一天晚上，德弗札克一如往常搭乘火車回家，欣賞著車輪的演奏時，忽然間，他覺得聲音有點奇怪，「一定有什麼事情不對勁了！」於是大聲呼喊：「快停下火車啊！快快停下火車啊！前面發生危險了！」火車因此立刻慢慢的停了下來。不久之後，有一個人跑過來通風報信，火車前方不遠處的鐵軌斷了！就因為德弗札克異於常人的靈敏耳朵，讓他聽出聲音的不對勁，才使火車及乘客倖免於難。

掃一掃聽音樂

大自然之子的音樂呢喃

# 德弗札克 四首浪漫小品

| 作 曲 者 | 德弗札克（Antonín Leopold Dvoák, 1841 ～ 1904） |
|---|---|
| 作品編號 | OP75 |
| 樂曲長度 | 約 14 分鐘 |
| 創作年代 | 1887 年 1 月 |

波希米亞的鄉村風景。

德弗札克的音樂是微風細語中浪漫的音樂呢喃。樂評家史丹福（Stanford, 1852 ～ 1924）為德弗札克下了這樣的註腳：「大自然之子，不曾停頓下來思考，或是借助文字紙張

少女時代的約瑟芬與安娜姊妹合影。

來記錄他的靈思。」

　　本曲的前身，即德弗札克以兩支小提琴與中提琴所創作出來的《袖珍小品》，是德弗札克在1887年1月中旬，為業餘演奏家而寫的弦樂三重奏；同月25日，他以小提琴和鋼琴重新編曲後，《四首浪漫小品》於焉誕生。在德弗札克的構想裡，原本打算發表的是分別題為「抒情短歌」、「奇想曲」、「浪漫曲」與「悲歌」（或「敘事曲」）的四首曲子，後來決定去掉標題，以《四首浪漫小品》的面貌呈獻給世人。

　　這四首樂曲的曲風完全符合「浪漫小品」的精神，充分顯露德弗札克「大自然之子」的浪漫情懷：

　　第一曲：以悠揚歌聲唱出優美旋律。

　　第二曲：輕妙的舞曲風格。

第三曲：富於浪漫趣味的巧妙轉調。

第四曲：以鋼琴伴奏搭配華麗的琶音。

德弗札克如絲綢般柔軟的音樂，美得像是波光幻影、輕得彷彿縈縈孃繞於耳盼的呢喃，在夜闌人靜時聆聽，別具一種獨特的慵懶與浪漫！儘管有人把這樣風格的德弗札克貶低為「庸俗的二流作曲家」，認為他那些所謂自然、浪漫的作品，不過是一種粗鄙、不夠細緻的俗麗，然而，這樣帶有鄉間粗獷氣息、不刻意經雕細琢的美感，正是德弗札克最吸引人之處。

傾聽德弗札克的音樂，彷如沉浸在羅曼蒂克海濱花園裡，閱讀優雅的浪漫詩篇，在微風中瀰漫的玫瑰芬芳撲鼻而來，連悲傷都是一種病態的美。然而德弗札克夢幻般的浪漫卻是真正美麗的快樂，因為他是大自然的孩子，他的音樂如同四季，不同時節帶來不一樣的愉悅心情！

### 青澀的初戀

年輕的德弗札克，在 24 歲那年成為一對姊妹的音樂老師。樸實的他愛上了當時 16 歲的姐姐約瑟芬娜，眼看初戀的種子就要萌芽。然而，約瑟芬娜的芳心已許給了另外一位男子，無法同時接納德弗札克對她的青睞。德弗札克在傷心之餘並未喪志，他只想寫歌，希望將這份誠摯的真情化為一首一首歌曲，作為年輕時代的印記，紀念初戀的傷逝。

只是，當時德弗札克只譜寫過一些波卡舞曲，一首彌撒曲，兩首室內樂重奏曲，究竟要如何寫歌，完全沒有經驗的他，空有滿腔的思念，卻苦無下筆之處。

「當你全心全意想完成一件事情的時候，整個宇宙自然都會來幫你的忙。」一本抒情詩集《柏樹》（Cypresses）的出版讓他找到了浮木。德弗札克因此完成了包含十八首歌曲的《翠柏集》，只是他選擇了不出版，因為他覺得歌曲裡面呈現的許多技巧尚未成熟，又是記錄著他對約瑟芬娜的思慕，帶著個人的私密，當時並不是最好的出版時機，於是一擱就是將近二十餘載的光陰。

是命運之神的玩笑嗎？當年約瑟芬娜情有所鍾，無法承諾德弗札克任何誓言，她的妹妹安娜後來卻成了德弗札克的妻子。然而最初的總是最美，中年的德弗札克內心深處一直沒有忘記當時的清秀小佳人約瑟芬娜，於是他開始在一些歌劇、鋼琴曲，還有那首著名的《b 小調大提琴協奏曲》當中，加入年輕時期完成的那十八首歌曲裡面的旋律。甚至在西元 1887 年，46 歲的德弗札克挑出其中十二首歌曲，化為無言之歌，譜成了他的愛與愁，一段甜蜜的、柔情的，卻又黯然神傷的愛戀回憶──弦樂四重奏《Cypresses》（Op 80），這是他完成的第十二首弦樂四重奏作品。

掃一掃聽音樂

吉普賽的美麗與哀愁
# 薩拉沙泰 流浪者之歌

| 作 曲 者 | 薩拉沙泰（Pablo de Sarasate, 1844 ～ 1908） |
|---|---|
| 作品編號 | OP20 |
| 樂曲長度 | 約 8 分鐘 |
| 創作年代 | 1878 年 |

　　每年 7 月間，在西班牙龐布隆那鎮所舉行的「奔牛節」上，年輕人在前頭拔足狂奔，發瘋似的牛群則緊追在後，速度決定生死，整個城鎮都熱血沸騰。而 1884 年，這個鎮上有一位軍樂隊隊長喜獲麟兒，此事使擁有狂熱歷史的龐布隆那鎮，增添不少美麗的聲響，並且還多了一個名垂音樂史的小提琴巨匠。

　　他就是 8 歲起即被喚做「小提琴家」的薩拉沙泰。薩拉沙泰在 10 歲時，名聲便傳入皇室，獲得女王的召見。在那場馬德里宮廷的演奏會結束後，伊莎貝爾女王特地贈與這孩子一把提琴家們終生渴望的「史特拉瓦底里名琴」，日後還幫助他順利進入巴黎音樂院就讀。

　　兩年後，12 歲的薩拉沙泰由母親陪同，從西班牙負笈前往巴黎求學，旅途中發生了一些令人悲傷的事。或許是因為不耐舟車勞頓，薩

拉沙泰的母親突然心臟病發意外辭世。而慘遭喪母之痛的薩拉沙泰自己也染上了霍亂，幸虧西班牙總督及時相救，才幫助他恢復健康，繼續這段波折重重的路程。

　　為了不負母親的期望與名琴的祝福，薩拉沙泰獨自走完到巴黎的音樂之路，並且一入音樂院，就連連獲獎，聲名大噪。事實上，資質過人的薩拉沙泰，此時已經不太需要研修小提琴的演奏了。但四年期間，他深具遠見的老師阿拉爾，仍然竭盡所能的提供多方面的音樂知識，訓練他嘗試各種技法，結果成績斐然，奠定了他往後成為國際小提琴大師的專業基礎。畢業後，薩拉沙泰就帶著他的史特拉瓦底里小提琴，以及深厚的藝術涵養，馬不停蹄地赴各地巡演，足跡遍及全歐與南北美洲，所到之處無不掌聲雷動。

　　在一趟巡訪匈牙利首都布達佩斯的行程中，薩拉沙泰激盪出《流浪者之歌》的靈感。當地處處可聞的吉普賽音樂，與吉普賽民族那獨特的服飾、膚色和滄桑氣息，讓薩拉沙泰的心靈顫動，觸發無限樂念。

　　來自印度西北地區的吉普賽人散居歐洲各地，薩拉沙泰的家鄉西班牙也有他們的蹤跡。愛好流浪的民族性，使吉普賽人居無定所，也因此無法取得較高的社會地位。音樂、舞蹈、占卜都是他們拿手的才藝與最具代表性的職業，但也有些吉普賽人靠竊盜和乞食度日，在社會黑暗底層討生活，受到歐洲人的歧視。

　　被這個民族深深觸動的薩拉沙泰，採用富有吉普賽風味的旋律，寫下感人的《流浪者之歌》，曲中充分運用高超的小提琴技巧，來

歌詠吉普賽人的哀愁與熱情。這是他一生最重要的一部創作，也是所有以吉普賽民族為題材的音樂中，最著名的一曲。

曲子一開始，強烈的音符奏出悲劇般的命運，在異國情調濃厚的旋律中哀婉低訴。然後，一首動人的吉普賽民歌出現，歌謠名稱叫「世上唯一的少女」，溫柔的歌聲唱著：

世上有個美麗的姑娘，我可愛的鴿子和玫瑰，命運把她賜給我，那是上帝對我的恩惠。

一曲唱罷，曲風突然一振，掃盡前段的陰霾，轉為輕快、活潑而熱情奔放的舞曲風格，好像憂傷的吉普賽人忘卻了短暫的心酸悲苦，又恢復他們樂觀、灑脫的天性。

充滿轉折的《流浪者之歌》，在感傷與振奮之間，鼓舞著堅強而自由的流浪心靈，是一首能使憂鬱昇華的經典名作。

## 紙上的流浪者之歌

　　無獨有偶，文學名著《流浪者之歌》和薩拉沙泰的小提琴曲《流浪者之歌》一樣享譽盛名。《流浪者之歌》是 1877 年出生的德國小說家赫曼‧赫塞最重要的作品，是一部融會東西方文化思想的鉅著。故事描述主角悉達多在繁華世俗中求取佛道的心路歷程，在體驗過真實的喜樂與悲苦之後，悉達多終於淬鍊出沉靜的智慧，獲得性靈的滿足。

　　得過諾貝爾文學獎的赫曼‧赫塞出生於一個基督教新教牧師家庭，祖父卻是印度語言學家，父親還寫過關於老子的書，一家三代都對東方神祕主義深感興趣。1922 年藉著修道者悉達多的流浪，赫曼‧赫塞譜出人類探尋內在與真我的靈魂之歌。

愉快的鄉愁地圖

# 薩拉沙泰 西班牙舞曲

掃一掃聽音樂

| 作品編號 | 第一、二曲 OP21，第三、四曲 OP22，第五、六曲 OP23，第七、八曲 OP26 |
|---|---|
| 樂曲長度 | 第一曲約 5 分鐘、第二曲約 4 分鐘半、第三曲約五分鐘、第四曲約 5 分鐘、第五曲約 5 分鐘、第六曲約 3 分鐘半、第七曲約 7 分鐘、第八曲約 5 分鐘 |
| 創作年代 | 1878 ～ 1882 年 |

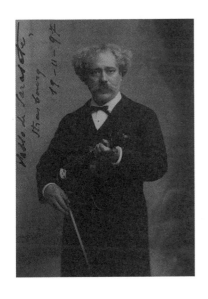

1840 年，義大利半島出生的小提琴鬼才帕格尼尼病逝。四年後，臨海相望的西班牙伊比利半島上，小提琴神童薩拉沙泰誕生了，這兩位未曾謀面的巨匠先後在小提琴界創下神話般的奇蹟，除了那令雙耳驚為天人的演奏功力之外，還留下了一些宛若鬼斧神工的精湛小曲。

西班牙作曲家兼小提琴演奏家薩拉沙泰。

285

薩拉沙泰身材矮小、手指很短，不像帕格尼尼擁有特大號的「鬼手」，似乎生來就注定要當個小提琴家。但他敏捷的演奏天賦仍然打破了身體的不利限制，當他還是個小小孩童的時候，就有令無數人傾倒在他琴聲下的本事。

獨步十九世紀小提琴界的薩拉沙泰，能讓琴發出清澈卻璀璨的音色，使觀眾目眩神迷，就連對音樂特別敏感、挑剔的作曲家都難以抵擋。一開始，薩拉沙泰演奏會用的曲目大都是他為自己做的曲子，帶有帕格尼尼的遺風，多數是一些流行歌劇主題的炫技變奏，例如《浮士德幻想曲》和他知名的代表作《卡門幻想曲》。隨著頻繁的巡迴演出，薩拉沙泰的聲望日漸增高，許多作曲家都著迷於他的演奏方式，紛紛譜曲題獻給他，並邀請他首演。這些特地為薩拉沙泰打造的曲子，皆是難得一見的小提琴佳作，無論是拉羅的《西班牙交響曲》、布魯赫的《蘇格蘭幻想曲》，或是聖桑的《序奏與隨想輪旋曲》，日後都成了家喻戶曉的名曲。

不過，上述曲子在經營小提琴的表現力方面，還是不如薩拉沙泰自譜自演的曲子，畢竟他對手邊的名琴習性最為熟稔。身為西班牙人，他所有的旋律都充滿了西班牙風味，其中最直接表達故鄉情調的，就是1878～1882年陸續在德國柏林出版的《西班牙舞曲》曲集。

《西班牙舞曲》像是一部用音樂描繪的西班牙地圖，共囊括八

首沿用地方舞曲曲調創作的樂曲，也是薩拉沙泰的思鄉地圖。第一曲「馬拉蓋牙舞曲」，改編自西班牙南部地中海沿海城市「馬拉加」的民俗音樂。「馬拉蓋牙」原是一種使用響板與吉他演奏的三拍子舞曲，而薩拉沙泰改用鋼琴和小提琴來詮釋，巧妙表現這種曲子的節奏與性格。

第二曲「哈巴奈拉舞曲」則是擄獲不少作曲家歡心的二拍子抒情舞曲，起源於十九世紀的西班牙領地古巴哈瓦那，在比才的歌劇《卡門》中能聽到這種曲調，擁有一半西班牙血統的拉威爾也曾譜出《哈巴奈拉》，一展內心的西班牙情懷。

屬於南國魅惑性小品的「安達魯西亞浪漫曲」是第三曲，安達魯西亞位於西班牙南部，隔著地中海與非洲的摩洛哥相望，境內多種民族交會，深富異國風情。出生於此地的音樂家法雅也曾採用此地的旋律寫出知名的《安達魯西雅幻想曲》。

在薩拉沙泰的出生地——奔牛小鎮龐布隆那所處的「那瓦拉」地方，最受歡迎的三拍子快速舞曲「霍塔」是第四曲，激烈熱情的故鄉曲調，融入薩拉沙泰華麗的小提琴技巧中，成為令人印象深刻的名篇。

第五曲「哀歌」採用安達魯西亞民謠《佩特內拉曲》譜成，溢滿哀傷的情調。第六曲則撥雲見日，以小提琴表現「用鞋跟踏響地板」的「察巴泰亞多舞曲」，熱情洋溢、充滿活力。此外，還有即

興式的第七曲「Ａ大調」和第八曲「Ｃ大調」，似乎是隨意自在地編織著西班牙式的甜美和哀愁。

　　薩拉沙泰原本並未刻意要將這八首曲子構成一部曲集出版，只是恰巧在各種機緣下，用小提琴和地方音樂刻劃出西班牙風情。最後，意外成就一幅完整表達自己的小提琴技巧，以及西班牙人情感的音樂圖繪。

 ## 創造美妙聲音的黃金單身漢

　　薩拉沙泰琴藝過人，風度翩翩，並且流著西班牙人熱情、奔放的血液，一生獲得無數女性的青睞，但他卻終生未娶，到頭來陪伴他流浪天涯的唯有一把小提琴。

　　沉默寡言的拉威爾也是一輩子單身，除了傳說有一位已嫁作人婦的紅粉知己米夏之外，並沒有鬧過太多令人煩擾的緋聞。還有脾氣暴躁的大師貝多芬、始終無法與魔鬼撇清關係的小提琴家帕格尼尼、熱愛朋友的歌曲之王「小香菇」舒伯特，都是永遠的單身漢。

　　據聞布拉姆斯的單身是因為暗戀舒曼的妻子克拉拉，但他也曾經愛上一位少女，卻對她表示自己不願受到婚姻的束縛，而不能與她結成連理。此外，多情的李斯特和蕭邦也因為波折不斷，一生未婚。

*小提琴也浪蕩*

# 薩拉沙泰 卡門幻想曲

| 作 曲 者 | 薩拉沙泰（Pablo de Sarasate, 1844 ～ 1908） |
|---|---|
| 作品編號 | OP25 |
| 樂曲長度 | 約 12 分鐘 |
| 創作年代 | 1882 ～ 1883 年 |

「愛情像是一隻不羈鳥，也像放浪的吉普賽孩童，郎雖無心、妹卻有意，如果你不愛我，而我卻愛上了你，那你可就要當心了！」

1875 年的法國，浪蕩的卡門在舞台上一邊跳舞，一邊唱著，媚惑了正直的士兵唐荷西，把他引向墮落的路途。最後，這個隨意玩弄愛情的卡門惹來殺身之禍，讓自己任性而宿命的鮮血，濺在枯黃的玫瑰上。

嘉莉・瑪莉在比才的歌劇《卡門》中飾演女主角的造型。

那是十九世紀法國歌劇界最重要的聲音——比才《卡門》的首演之夜。當晚，到了布幕落下，男主角唐荷西仍在卡門的魅力下執迷不悔，而觀眾的耳朵也深深被卡門的歌聲和蕩笑迷惑，久久不能忘懷！

觀眾席裡坐著一位西班牙來的小提琴家，舞台上發生在故鄉西班牙的愛情悲劇、熟悉的吉普賽音樂、英勇的鬥牛士之歌……，都令他覺得萬分親切、感動不已。於是，回家後，他立刻以歌劇中的旋律，為他的小提琴譜寫了一首由管弦樂伴奏的華麗樂曲，曲中善盡各種精湛的演奏技巧，一會兒加入顫音、碎音和泛音裝飾，一會兒採用點弓、撥奏和滑奏，將小提琴的音色和效果，充分發揮到浪漫的極致。

這首像是「歌劇初演會會後紀念」的樂曲叫做《卡門幻想曲》，全名為《依歌劇「卡門」動機的演奏會用幻想曲》，是一部完美融合了歌劇中的西班牙情緒，與小提琴演奏技巧的個性之作，而作者就是小提琴大師薩拉沙泰。

在這首幻想曲中，薩拉沙泰手中的小提琴就如同歌劇中的女主角卡門一般，豔麗奔放、熱愛自由，善於魅惑和挑逗，不畏展現自我。而《卡門幻想曲》和比才的歌劇《卡門》受歡迎的程度也是相同的，兩者歷經漫長的歲月考驗和一遍遍的演出，魅力都不曾稍減。

不同於端正保守的小提琴家姚阿幸，或抒情浪漫的韋涅阿夫斯基風格，薩拉沙泰大膽、疾速扣住觀眾心弦的小提琴演奏，總是顯得既甜美純粹又強而有力，充滿西班牙式的熱情。這首聽得見小提琴高超炫技的《卡門幻想曲》與《流浪者之歌》齊名，全曲讓薩拉沙泰過人的演奏才華展露無遺，是他光彩奪目的代表作之一。

 **小提琴炫技「天龍八部」**

第一部　顫音（Trill）

顫音是以極快的速度重複演奏一個音和這個音上兩度的音，目的是為了增加音色的華麗度。要演奏靈活的顫音，必須特別注重握弓和擊弦的那一瞬間，手部的穩定度。

第二部　雙音（Double Stops）

這是演奏和弦的左手按弦技巧，有八度音程的雙音、三度雙音、六度雙音……等等。演奏時要讓左手下壓的兩個音力道相等，如此一來，快速移動時，樂句才會順暢，音色也才能均衡。

第三部　滑奏（Glissando）

滑奏是依序讓音符從一個固定的音高，一個個滑落到某一個音高。滑奏時每個音都要保持準確，一路滑下來的節奏感也非常重要。

第四部　點弓（Spiccato）

點弓是為了要讓樂句產生跳躍感而創生的技法。演奏時，提琴手的弓與弦會形成一個弧形的動線。演奏者必須在每一拍之間，運用弓

與弦接觸面的瞬間張力，和持弓的角度來掌握音色的圓滑和銳利。

第五部　撥奏（pizz）與左手撥弦

用右手代替弓擊弦，以改變音色，即稱為「撥奏」，而用左手將弦捏起，製造緊實的聲音，則是「左手撥弦」。

第六部　泛音（Harmonics）

利用手指輕觸琴弦而產生的振動，會讓音色透明，稱為「自然泛音」；一手壓弦，另一手再觸弦，音色會較沉穩，則是「人工泛音」。泛音是一種普遍用在弦樂器演奏上的技巧。

第七部　倚音（Appoggiature）

在樂譜原音之前的左上方，加入一個或一個以上的小音符，演出時一起演奏出來，就是「倚音」，倚音會使音色得到修飾，是裝飾奏的一種。

第八部　碎音（Acciaccatura）

碎音又稱段倚音，同樣能修飾音色。但演奏時，重音仍舊要擺在原來的音符上。

掃一掃聽音樂

魔術師的惡作劇

# 克萊斯勒 愛之悲與愛之喜

| 作 曲 者 | 克萊斯勒（Fritz Kreisler, 1875 ～ 1962） |
|---|---|
| 樂曲長度 | 《愛之喜》約 3 分半、《愛之悲》約 4 分 |
| 創作年代 | 1900 年 |

　　「各位，我有件事要向大家宣布：過去我公開的那些古代名作曲家的手稿改編曲，實際上都是我自己的原創！」1935 年，克萊斯勒突然發表公開聲明。

　　這意想不到的事件，引爆了一陣極大的議論。

　　「什麼？我早就猜到了，從來就沒聽過叫什麼布涅尼、馬爾第尼的古怪音樂家。」

　　「騙人的吧？！這傢伙想沽名釣譽！」

　　「這簡直就是詐欺！應該到法院告他一狀……」

美國籍奧地利小提琴家和作曲家克萊斯勒。

在這股騷動下，克萊斯勒於二、三十年前以「古代名家樂曲中的個人愛奏曲」名義，所發表的《古典手稿譜》等樂譜，突然一時洛陽紙貴，再度銷售一空。回顧出版當時，克萊斯勒還煞有介事的說他是在某一座古老的修道院發現這些曲子的。

最奇怪的是，這類樂曲分明都是相當清新、優美的小品，一上市就流傳開來，迅速成為小提琴家喜愛演奏的曲目，克萊斯勒卻令人費解的不肯冠上自己的名字。總之，這次克萊斯勒送上一個驚奇的跳跳箱給樂壇，讓所有人都目瞪口呆。而如果我們再進一步打開他的世界，會發現這個調皮的音樂家向來就喜歡開大家玩笑！

一次，克萊斯勒在波士頓一位富豪的慎重聘請下，允諾到私人宴會上演奏小提琴。但在佳賓酒酣耳熱之際上台的他卻沒帶小提琴，而是脫下高帽子拿出手帕，有模有樣的——變魔術！還逗得全場哄堂大笑。精采魔術秀告一段落後，他才回頭拿出琴，正正經經的演奏起來。事後一位年長的貴婦人還走到他身邊，微笑的說：「沒想到克萊斯勒先生也很會拉小提琴啊！」

克萊斯勒在二十世紀的前半，以小提琴大師的形象在舞台上活躍，登上提琴界的王座。維也納出生的他自幼擁有和許多一代音樂神童相似的才能，如 10 歲就完成了維也納音樂院的學業，12 歲得到連有知名大作曲家都仰之彌高的羅馬大獎，隨後考進巴黎音樂院深造。離開學校度過一段平淡的演奏生活之後，他又重返校園，只不過這次竟然是踏進醫學院的大門！專心念了幾年，又跑到巴黎和羅馬學習美術，甚至還加入奧地利陸軍隊，一路晉升到將官。

然而，所謂「棄樂從醫」、「投筆從戎」畢竟都只是他多姿多采人生中的小小插曲。退伍後，克萊斯勒又復歸音樂領域，開始以獨奏家身分參與國際演出，並且還功成名就。

克萊斯勒的小提琴作品和演出風格，洋溢著浪漫的維也納情調，光明而充滿勇氣，素來為人津津樂道。由於剛出道時小提琴獨奏會相當少，專為小提琴創作的樂曲更是稀有，克萊斯勒只好自己一手包辦，將無數名家的管弦樂曲改編成小提琴曲，貝多芬的大作也包括在列。而其本身的原創作品（包含那些自導自演、宣稱是意外發現的古代名作），也曲曲優美精湛。

他最受人喜愛的作品，首推以維也納地方古民謠為基礎，同時創作的一對曲子《愛之喜》、《愛之悲》。一則明快流暢，一則感傷沉鬱，像是兩個長相一樣、性格卻完全相反的雙胞胎姐妹。其他還有東方廟會風格的《中國花鼓》和《維也納奇想曲》、《美麗的露絲瑪莉》等作品。克萊斯勒在《中國花鼓》中的觀點尤其獨到，所擷取的熱鬧氣氛在西方人譜寫的中國音樂中，幾乎是見不到的。

1947 年克萊斯勒在美國卡內基音樂廳舉行最後的演奏會後，結束了出人意表又扣人心弦，驚奇連連的弦樂生涯。

 ## 給全世界第一的小提琴家

在俄國，1891 年出生的艾爾曼和 1901 年出生的海飛茲，都是小提琴界的巨擘。師出同門的兩人有一回共進晚餐，正聊得愉快時，侍者突然端來一個銀托盤，上面盛著一個信封。

「先生，很抱歉打斷兩位的談話。這裡有一封信，似乎是要給你們其中一位的。」

「收信人是誰呢？」

「只寫著『給全世界第一的小提琴家』。」

艾爾曼和海飛茲聽了都十分客氣，互相推辭說：「哦！那一定是給您的。」「不，是給您的才對！」

不解的侍者一下望向海飛茲，一下又看看艾爾曼，顯得無所適從。細心的艾爾曼發現了，於是先給了侍者小費讓他離開，然後和海飛茲一起拆信。兩人一個拆開信封，一個打開信紙，目光一起望向信的內容，然後一起笑出聲來。

原來信上第一行寫著：「給最敬愛的克萊斯勒先生」。

掃一掃聽音樂

戀上她的嬌美芬芳

# 克萊斯勒 美麗的露絲瑪莉

| 作 曲 者 | 克萊斯勒（Fritz Kreisler, 1875 ～ 1962） |
|---|---|
| 樂曲長度 | 1 分 56 秒 |
| 創作年代 | 1900 年 |

　　1905 年在維也納，一張小提琴演奏會的節目單，衍生出一段令人啼笑皆非的故事。

　　本次的演出者是天才小提琴家克萊斯勒，他在節目裡共安排了《愛之喜》、《愛之悲》、《美麗的露絲瑪莉》、《維也納奇想曲》等四首未曾公開演奏的新曲。除了最末的《維也納奇想曲》後面附註著「克萊斯勒／作曲」之外，其餘三首曲子都沒有加上作者的姓名，只知道

克萊斯勒是當代著名的小提琴家，他創作的小提琴樂曲是後世小提琴家常用的經典曲目。

297

克萊斯勒曾將它們出版，並且宣稱這是古代著名作曲家散佚的名作。而這正好提供了讓樂評和好事者嚼舌根的素材。

由於這四首曲子的形式都是「維也納風格的圓舞曲」，旋律清新又浪漫，與十九世紀圓舞曲流行時期的作品一樣典雅。所以當演奏會一結束，就有知名的樂評一口咬定前三首樂曲是大師約瑟夫・蘭納的傑作。早在 1843 年就已經過世的蘭納，和被封為「圓舞曲之父」的老約翰・史特勞斯齊名，就是他們聯手讓圓舞曲開始在維也納風靡起來、造成一股「邀舞」熱潮的。

眾人都覺得這位樂評分析得頭頭是道，因此也跟著附和，認定事情就是如此，並且極盡推崇之能事，大力讚揚這三首曲子。甚至還批評道，克萊斯勒自己譜寫的《維也納奇想曲》，一跟蘭納的曲子比，顯然就遜色得多了！

沒想到，克萊斯勒只是故作神祕，這四首樂曲根本就出自他一人之手，何況四首都一樣美麗、動聽，實在是分不出高下優劣。三十年後克萊斯勒出面公布了事實，瞬間讓那些胡亂揣測、大放厥辭的人顏面掃地！

當中的第三曲《美麗的露絲瑪莉》曲風純潔可愛，輕柔的旋律像秋風嬝嬝，溫柔的拂拭著一位清秀少女的面容，備受人們喜愛。而露絲瑪莉這個讓人光聽就覺得美麗的名字，既不是克萊斯勒年少時暗戀對象的名字，也不是他可愛的女兒，或是任何詩歌戲劇中迷人的女主角暱稱。這謎樣的名字，指的其實是香味芬芳的「迷迭香」。「迷迭香」象徵著愛與貞潔，那美麗的姿態就如同一個氣質

溫雅的少女。

　　藉著這首浪漫的《美麗的露絲瑪莉》，克萊斯勒歌詠迷迭香純潔的花語，一曲芬芳，甜美無限。

## 夜來香

　　以嬌美的花朵譬喻可愛的女性，一曲訴衷情這種方式，從來不會退流行。在小提琴界有克萊斯勒的《美麗的露絲瑪莉》；在通俗歌曲界更不計其數，1930 年代，最早由李香蘭演唱的《夜來香》堪稱其中的代表作。當時中國十里洋場興起，要登上舞台成為明星，首重歌手是否擁有美麗的外表，因為如此才能與優美的歌曲相得益彰，而美麗的李香蘭和夜來香正是深具魅力的搭配。歌曲本身簡單但充滿感情，從一代華人巨星鄧麗君、美聲帽子歌后鳳飛飛，到新生代的陶子，至今仍有不少歌手喜歡翻唱。

　　歌詞如下：

　　《夜來香》　詞曲／黎錦光

　　那晚風吹來清涼　那夜鶯啼聲悽滄

　　月下的花兒都入夢　只有那夜來香　吐露著芬芳

　　我愛這夜色茫茫　也愛那夜鶯歌唱

　　更愛那花一般的夢　擁抱著夜來香　吻著夜來香

　　夜來香　我為你歌唱

　　夜來香　我為你思量

　　啊～我為你歌唱　我為你思量

　　夜來香　夜來香　夜來香

掃一掃聽音樂

挑戰小提琴的最高境界

# 拉威爾 吉普賽

| 作 曲 者 | 拉威爾（Maurice Ravel, 1875 ～ 1937） |
|---|---|
| 作品編號 | M76 |
| 樂曲長度 | 約 10 分鐘 |
| 創作年代 | 1924 年 |

　　當拉威爾得知鋼琴中最困難的樂曲是巴拉基雷夫的《伊斯拉美》（Islamely）時，立刻放話說要寫出更高難度的鋼琴曲，洋溢灰暗熱情與浪漫幻想的組曲《加斯巴之夜》於焉告成。

　　同樣的，聽過鬼才帕格尼尼的小提琴巔峰之作《二十四首奇想曲》之後，拉威爾也立志要超越他，創作出演奏技巧更為艱難的小提琴曲！而這次的美妙產物是《吉普賽》，一首「音樂會狂想曲」。

　　小提琴是來自匈牙利的美麗音樂家——耶麗‧達拉妮手裡的樂器，而達拉

拉威爾肖像。

拉威爾的舞劇《波麗露》的服裝設計。

妮則是追求挑戰的作曲家拉威爾，筆下的樂器！這首考驗演奏家技巧的《吉普賽》，就是拉威爾特地呈獻給達拉妮，盼望藉著她的天資來詮釋的高難度作品。

　　就如同浪漫而充滿流浪氣息的曲名，「舞蹈」和「民族風」是《吉普賽》的兩大精神。全曲採用匈牙利的民俗舞曲「查爾達斯」風格寫成，分為「緩慢的」和「快速的」兩個部分，開頭是一段漫長而瑣碎的呢喃，以裝飾奏寫成的小提琴獨奏，時而溫柔低語，時而發牢騷似地嘀嘀咕咕。然後，如歌的曲調出現了，唱過一陣，又回到小提琴的獨白。接下來是一段表情豐富的歌調，在華麗的音符下，旋律越來越快速……。

　　簡潔但細緻的曲風中，拉威爾創造的《吉普賽》幻想世界，產生了豐富的異國趣味。現在聽到的這首小提琴曲，都是以一般鋼琴來伴奏，但當初拉威爾可是挖空了心思，使用一種模仿吉普賽洋琴「金巴隆」音色的特殊鋼琴，來譜成伴奏。與拉威爾其他受歡迎的樂曲一樣，《吉普賽》也獲得了「新裝再版」的機會，改編成管弦樂曲，結果依然人聽人愛。

　　「哪裡有困難便往哪裡去」似乎是拉威爾寫曲的座右銘，除了向帕格尼尼下戰帖的《吉普賽》，和勇奪史上最難鋼琴曲寶座的《加斯巴之夜》以外，拉威爾還寫出全部用圓舞曲構成的《高雅而感傷

的圓舞曲》；專為打了一仗回來，只剩下左手的鋼琴大師而寫的《左手鋼琴曲》；從頭到尾只有一個旋律反覆，卻令人忍不住熱歌勁舞的《波麗露》舞曲……等曲子。像熱愛攻頂的登山好手，他擅於尋找目標，然後勇往直前，攀峰而上，讓自己創新的音符縈繞在山頭上，因此，每一首樂曲的完成，都是拉威爾再一次超越舊事物的紀念。

## 樂士相輕

自古同行相忌，音樂家聚在一起，除了切磋唱和，彼此內心暗潮洶湧、背地裡互相較量也是常有的事。拉威爾和德布西雖然同屬印象樂派，也有一定的私交，但兩人仍然存在著比較的心態。

一向狂妄的德布西，待人較為冷漠，常常語帶嘲諷。有一次拉威爾作品首演結束，有些樂評要求他修改樂譜，拉威爾跑去向德布西討教，德布西自大的答道：「以上帝和『我』之名，千萬不可以更動任何一個音符！」

而優雅的拉威爾雖然對德布西推崇備至，並且客氣的多，但當人們一再說他的《水之戲》是受德布西鋼琴曲影響的作品時，他也特地召開記者會說明。

更早之前的布拉姆斯和柴可夫斯基也有類似的情節。柴可夫斯基這位俄國的巨匠曾在日記上寫著：

剛剛彈了那個渾帳布拉姆斯的曲子，真是一點都不了解他到底有什麼才華？！這種自以為是的傢伙居然被譽為天才，我一想到就生氣！

掃一掃聽音樂

致贈知音人

# 巴爾陶克 無伴奏小提琴奏鳴曲

| 作 曲 者 | 巴爾陶克（Bela Bartok, 1881～1945） |
|---|---|
| 作品編號 | Sz117 |
| 樂曲長度 | 23 分 35 秒 |
| 創作年代 | 1944 年 |

　　27 歲的小提琴家孟紐音（Yehudi Menuhin）來到老巴爾陶克的門前，請教一些《第 1 號小提琴》演奏上的問題。

　　離開遭納粹蹂躪的歐陸，流亡到美國快兩年的巴爾陶克，此時已經成功取得綠卡，是正式的美國公民了。但異鄉豈能取代故鄉？何況命運之神並不肯饒過他，到美國後，巴爾陶克的健康情況開始惡化，被診斷出罹患一種類似白血病的「紅血球增多症」。

　　儘管身體虛弱，但作曲對晚年孤獨不幸

巴爾陶克的畫像與簽名。

303

巴爾陶克與兒子彼得的合影。

的他來說，是僅剩的慰藉，更別說現在有知音來訪。巴爾陶克高興地與孟紐音暢談音樂，話題結束之時，還特地提筆為他譜了一首小提琴曲。

這首寶貴的曲子就是《無伴奏小提琴奏鳴曲》，而寫畢此曲的隔年（即 1945 年），巴爾陶克便與世長辭了。除去手邊那些用盡餘力寫到一半的曲子，《無伴奏小提琴奏鳴曲》意外成為這位終生創作不輟的音樂家，最後完整譜完的作品。

《無伴奏小提琴奏鳴曲》經過孟紐音嚴謹的校對，在巴爾陶克去世後出版。此樂譜一面世就令樂壇大為驚嘆，樂評們說這是無伴奏小提琴奏鳴曲領域中，繼巴哈以來，最出色的傑作。然而，出自巴爾陶克之手的這首曲子，與巴哈的無伴奏小提琴曲，卻恰好形成趣味的對比。

由於巴爾陶克並不會拉小提琴，所以作曲時毫無顧忌，反倒掙脫了樂器的限制，創造出奔放而流暢的曲風來。雖然這也同時製造了若干演奏上的困擾，但巴爾陶克這首格外清新、亮眼的《無伴奏小提琴奏鳴曲》，仍是一部不輸給其他知名小提琴曲的名作。

##  名落孫山，焉知非福？

五年一度的「魯賓斯坦國際音樂大賽」，是眾所期待的盛會，更是全球年輕音樂家揚名立萬的大好機會。當時在布達佩斯音樂院就讀的巴爾陶克，也早就摩拳擦掌、躍躍欲試。在 1905 年比賽開始的前一年，他就譜好了《鋼琴五重奏》和《鋼琴與樂隊狂想曲》兩首曲子，準備參加演奏與作曲兩個項目的競賽。

想不到 1905 年到了巴黎，卻鎩羽而歸。評審毫不留情地批評他的音樂不知所云，嚴重打擊了他的自信心。不過塞翁失馬，焉知非福，巴黎一遊，總算不虛此行，說這個落敗的結果，徹底改變了他的音樂生涯也不為過！

由於比賽失利，回國後的巴爾陶克重新檢討了自己的音樂方向。經過一番思量，他決定以發掘真正的匈牙利民族音樂為努力的目標。就在此時，他結識了志同道合的高大宜。一從音樂院畢業，兩人就帶著一部「愛迪生手提式蠟管留聲機」，訪遍東歐各地鄉間，採集村民的歌聲。

直到 1981 年為止，共有九千多首傳統民謠被他們採集下來，可謂成果豐碩。這是兩人獻給同胞的無價瑰寶，而巴爾陶克自己更從這個過程中，釐出了一條創作路徑。藉著民俗學和大量民間音樂知識的累積，巴爾陶克的作品確實日漸豐盈。

*Cello* 大提琴曲

拒絕沉悶的低吟

# 巴哈 無伴奏大提琴組曲

掃一掃聽音樂

| 作 曲 者 | 巴哈 (Johann Sebastian Bach, 1685 ～ 1750) |
|---|---|
| 作品編號 | BWV1007 ～ 1012 |
| 樂曲長度 | 各曲約 17 ～ 26 分鐘 |
| 創作年代 | 1720 年左右 |

　　「組曲」顧名思義是由許多小曲「組合」起來。在巴哈時代，組曲有約定成俗的「配套」組合，也就是「阿勒曼舞曲—庫朗舞曲—薩拉邦德舞曲—小步舞曲—夏康舞曲」的標準組合模式。在十七、十八世紀，組曲是一種相當普遍的樂曲形式，以巴哈為例，他就曾寫過英國組曲、法國組曲等按照配套創作的組曲型作品。

　　組曲中的每一首舞曲，不管是何種舞曲通常都是兩段式（前半段反覆，後半段也

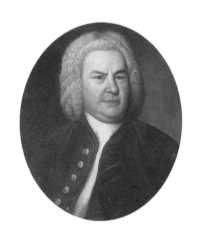

巴哈肖像。

307

反覆）的歌謠舞曲，一連串舞曲串成一整首組曲，舞曲與舞曲彼此間的形式、調性相同，因此它們主要以節奏性格、速度快慢來區分辨識。

　　當時在柯登宮廷裡有兩位古大提琴家傅貝爾曼（Christian Ferdinand Abel）、李尼希克（Christian Bernhard Linike，同時也是此曲的首演者），巴哈便以他們為對象，譜寫這套《無伴奏大提琴組曲》。當時的古大提琴有六根弦，而巴哈則發展出了一種五弦大提琴（Viola pomposa），想試試新樂器性能的他，因此引發出創作大提琴曲的興趣。

　　巴哈《無伴奏大提琴組曲》的六首曲子均是以標準的巴洛克組曲形式創作而成，這些舞曲形式簡單、樂段多反覆而短小，節奏明確、情緒輕快，與日常生活十分貼近。

　　那麼，為何巴哈為大提琴寫的無伴奏只有組曲，而沒有奏鳴曲呢？據了解，因為當時大提琴主要負責的是低音的工作，擔綱獨奏演出的情況實在不多，加上那

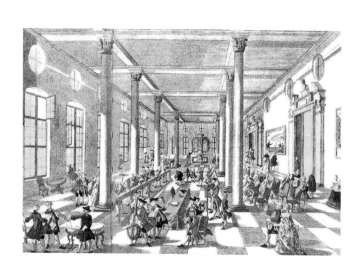

18 世紀初，德國音樂學院演出活動的情景。

時古大提琴的音色黯淡、樸素、共鳴度不佳，如果以它來演奏奏鳴曲這種著重架構、強調主題發展的長時間樂曲，過於嚴肅的主題加上沉悶的琴音，恐怕聽的人會感到煩悶而睡著。因此巴哈選擇情緒輕快多樣的古代組曲形式，為大提琴譜寫了六首組曲。

## 優美的低音使者──大提琴

大提琴的祖先，是一種被稱為「Viola dagamba」（即古大提琴）的樂器，這種古老的樂器共有六條弦，又稱為「腿上提琴」。今天的大提琴原名為「Violoncello」，即是大型提琴之意，它的琴弓短而重，琴弦則比中提琴低八度音。

由於是大型樂器，所以不像小提琴、中提琴一樣夾在肩上，而是著地靠在左肩上演奏，也因為體積的關係，橋（Bridge）的弧度較大，且弦與弦間的距離較遠，右手無法像拉小提琴那樣可以快速地移動到其他的音。但左手就不必僅靠拇指來支住樂器，必要時，可以使用包括拇指在內的所有指頭來按弦，因而能產生一般小提琴和中提琴所發不出來的效果。

大提琴擁有廣潤的音域，能奏出比中提琴更低沉的聲音，也可以發出非常光輝優美的高音，它不似小提琴那般輕快，但音質卻柔和優美，正好負責管弦樂中低沉的音域。

在弦樂器中，除了小提琴外，大提琴是擔任獨奏最多的樂器。在十八世紀初期之後，幾乎每個作曲家都把大提琴列入演出目錄裡，如巴哈的《大提琴獨奏組曲》，以及海頓、德弗札克等人的協奏曲，這些音樂家把大提琴的技巧提升到更高的境界。

掃一掃聽音樂

貴婦專用的華麗沙龍音樂？

# 蕭邦 序奏與華麗的波蘭舞曲

| 作 曲 者 | 蕭邦（Frédéric François Chopin, 1810 ～ 1849） |
|---|---|
| 作品編號 | OP3 |
| 樂曲長度 | 約 10 分鐘 |
| 創作年代 | 波蘭舞曲 1829 年，序奏 1830 年 |

　　據說除了鋼琴以外，蕭邦喜歡的樂器只有大提琴，因此他對帕格尼尼捲起的一陣小提琴旋風不屑一顧，認為只有大提琴純樸豐潤的音色才適合自己。

　　蕭邦總共留有五首室內樂作品，但有趣的是，他從來沒有寫過弦樂四重奏曲或小提琴奏鳴曲等，室內樂領域的代表性曲種。這五首室內樂分別為《為長笛與鋼琴的變奏曲》（1824 年）、《鋼琴三重奏曲》（1828 年）、《為大提琴與鋼琴的序奏與華麗的波蘭舞曲》（1829 ～ 30 年）、

華沙蕭邦宅邸大廳的陳設。這座宅第現在已經成為蕭邦紀念博物館。

《為大提琴與鋼琴協奏風大二重奏曲》（1832 年）、《大提琴奏鳴曲》（1845 ～ 46 年）。

在五首室內樂中，就有四曲使用了大提琴，他在一封談到《鋼琴三重奏曲》的書信中寫道：「如果把其中的小提琴改成中提琴，可能會與大提琴比較融合諧調。」由此可見蕭邦確實喜愛大提琴。實際上蕭邦一生中結交過不少大提琴高手，而這些樂曲都是為這些大提琴家或大提琴愛好者而寫，呈獻給他們的作品。

1829 年 8 月，蕭邦在維也納成功完成一場首演後，心情愉快的他，那年秋天在波蘭貴族拉吉威公爵的領地停留了一個星期。蕭邦在那段期間內教導公爵 17 歲的美麗女兒彈奏鋼琴，他曾經寫信給朋友說：「她是位美麗的千金小姐，手指非常纖細迷人。」當時他為了這對愛好音樂的父女寫下一首合奏用的波蘭舞曲，幾個月後又為了跟他的大提琴家朋友合奏，再譜出一首序奏。蕭邦

描繪 1833 年 2 月 12 日巴黎土勒伊宮中的一場舞會的情景。

曾自己評論這首曲子是「只適合貴婦的華麗沙龍音樂」，顯見他對這個作品的評價不高。但不可諱言的，鋼琴伴奏與大提琴旋律悠揚的對話聽來的確十分愉快，是展現蕭邦另一種面貌的有趣作品。

本曲雖是為拉吉威公爵父女所作，但蕭邦後來卻把曲子呈獻給當時在維也納音樂院擔任教授的著名大提琴家約瑟夫‧梅爾克。

掃一掃聽音樂

拚命三郎的大提琴狂想

# 波佩 D 大調匈牙利狂想曲

| 作 曲 者 | 波佩（David Popper, 1843 ～ 1913） |
|---|---|
| 作品編號 | OP68 |
| 樂曲長度 | 約 8 分鐘 |
| 創作年代 | 1894 年 |

　　捷克音樂家波佩的 25 歲和一般人一樣，總共只有 365 天，不多也不少。但那年的他卻接了超過 225 場的音樂會，攜帶著一把大提琴，像拚命三郎般到處趕場登台，更別提每天早上 10 點到下午 2 點鐘的固定排練，以及其他的零星排演時間了！25 歲起，波佩進入維也納宮廷歌劇院交響樂團擔任大提琴首席，是該團最年輕的大提琴家，足以擔負如此不可思議的工作量，他的才華和造詣必然不在話下。

具有猶太血統的捷克大提琴家暨作曲家波佩。

波佩與大提琴結緣，起於 12 歲的時候。布拉格出生的他從小就是個難得的音樂小天才，3 歲時能將父親唱聖詩的樣子模仿得唯妙唯肖，5 歲學會即興彈鋼琴，6 歲就有模有樣地拉起了小提琴……，一路博得驚嘆的音樂童年到了 12 歲更是大躍進，那年他得到了一個進布拉格音樂院就讀的機會，但必須改學大提琴。從此，波佩的一生就琴不離「腳」了。

　　年輕的歲月中，波佩以大提琴家的身分不停演奏，精采的演出獲得觀眾等值的回饋，漸漸在樂壇中平步青雲，並且深受幾位不易討好的指揮大師們親口稱讚！表演之餘，波佩也努力作曲，到了 37 歲時，已出版了六十多首曲子。身為大提琴演奏者，他的作品自然集中於大提琴曲的領域。說來有趣，波佩以前專屬大提琴的曲子並不多，許多大提琴家必須改編小提琴曲給自己演奏，而現在的情況卻恰恰相反了！

　　完成於 1894 年的這首《D 大調匈牙利狂想曲》，由七首小巧的舞曲穿插而成，旋律中帶著濃重的東歐民族色彩，是波佩的代表之作。波佩的匈牙利狂想趣味之處，是在曲子結尾的部分，挪用了李斯特在《第 6 號匈牙利狂想曲》中使用過的吉普賽旋律來創造高潮。這大概是為了向心儀的樂界前輩致意吧！

　　而就在兩年後的 1896 年，在布達佩斯主持匈牙利皇家音樂學院的李斯特，也特地邀請波佩駐校擔任創校以來第一個大提琴教授。這間學校當時人才濟濟，年輕的巴爾陶克、高大宜……等人也在其中。在此同時，波佩和幾位同事組成「布達佩斯弦樂四重奏」，

更加活躍於大提琴界，這個四人樂團還曾與布拉姆斯合作演出呢！

　　波佩一生對大提琴教育貢獻良多，1901 年整理出版《大提琴教本》，1913 年不小心滑倒而傷了右手之後，他就不得不放棄摯愛的演奏生涯，而將音樂生命轉向教學了。被封為「大提琴之王」、「提琴界的薩拉沙泰」（浪漫曲風和鋼琴界的大師薩拉沙泰神似）的波佩，留給後世的珍寶，除了可謂心得之作的演奏教本，就是如《D大調匈牙利狂想曲》一般的魅力大提琴小品了。

## 關於大提琴的二三事

　　在弦樂界，無論內在外在都非常端莊、穩重的「大哥大姊級」樂器，就是大提琴。大提琴原名「Violoncello」，意指「小六弦琴」，令人匪夷所思的是，不管怎麼數，它都只有四根弦！

　　名大提琴家羅斯托波維奇的大提琴被動過一些手腳，仔細看，琴腹中央的支柱是彎曲的，原因是這樣做能使音色更為有力，共鳴效果也會特別好。羅斯托波維奇的這把琴可能傳承自另一位大師杜波特的手裡，杜波特使用的這把琴名字叫做「史特拉瓦底里大提琴」，這是現存最好的大提琴之一。據說拿破崙曾從琴主的手中奪過這把琴，用馬刺刺穿琴身，企圖割毀它，幸虧這個舉動絲毫沒有損害這把琴美妙的聲音。

　　瀰漫著沉穩低音大提琴樂曲的電影《無情荒地有琴天》，描述英國提琴家庫普蘭姐妹的感人故事，惱人的疾病狠狠奪去了賈姬‧庫普蘭的生命和演奏生涯，卻奪不走她的琴音。

### 美味的匈牙利民謠廚燴
# 高大宜 無伴奏大提琴奏鳴曲

| 作 曲 者 | 高大宜（Zoltan Kodaly, 1882 ～ 1967） |
|---|---|
| 作品編號 | OP8 |
| 樂曲長度 | 27 分鐘 |
| 創作年代 | 1915 年 |

　　二十世紀初的匈牙利，兩個剛從國立音樂學院畢業的年輕人決定揹起行囊，到全國各地去旅行。他們並不是打算要帶著昂貴樂器、穿上正式服裝，到處登台演出。而只是收拾了輕便的衣物，將厚厚的筆記本放進行李箱裡，準備去實現一個理想：採集正統的匈牙利民間音樂。

　　當時匈牙利人普遍將許多混入了吉普賽樂風的流行歌曲，當作傳統的匈牙利民謠，然而，看在這對年輕音樂家的眼裡，那些只不過是貧乏的「吉普賽餿水」而已！他們堅信，真正充滿生命力的民族曲調，正等待著他們去挖掘。

　　滿懷著熱情與抱負的這兩個人，一個叫做巴爾陶克，一個叫做

高大宜。其中的高大宜出生於音樂氣氛濃厚的家庭，父母自然而然成為他的音樂啟蒙者。長大後，為尋求更加專業的訓練而進入匈牙利音樂院就讀，在那裡結識了志同道合的巴爾陶克。

踏出校門後長達好幾年，高大宜和巴爾陶克跑遍全國，竭力展開音樂上的田野調查，蒐集、整理各地方的傳統民謠，將真正的匈牙利民歌介紹給全世界。

可惜，這份深具意義的工作因第一次世界大戰爆發，而不得不暫時中止。時局一片混亂，不僅採集音樂困難，更找不到發表作品的場所，音樂家只好寄情於作曲。就是在這個時候，高大宜寫出了規模壯麗的《無伴奏大提琴奏鳴曲》。

身為音樂史學者的他，雖然主張作曲應該以民間音樂為基礎，

但其作品卻發展出比單純的匈牙利民謠更加寬廣的音樂語彙。例如這首《無伴奏大提琴奏鳴曲》，就以純樸的民謠旋律為基底，配上自由的節奏，考驗了大提琴的種種可能性，在合乎西洋音樂理論的前提下，又隱隱和民族音樂血脈相連。曲風炫麗但不失紮實，演奏技巧極高，

高大宜是匈牙利的作曲家，他所創建的高大宜音樂教學法為世人所熟知。

足以和巴哈的《無伴奏大提琴組曲》相提並論，是讓許多大提琴家望之彌堅的偉大作品。

## 高大宜教學法

在走遍鄉野、採集民謠的同時，高大宜時常思索該如何振興民族音樂之類的問題，最後「從根本做起，培養優秀音樂家」的答案浮現了出來。

和個人的作曲觀相同，高大宜採用民族音樂作為基礎，提出了教育的思想、目標、原則及教材，然後由他的同事和學生逐步整理成一個體系。

幾個重要的理念包括：

1. 音樂屬於每一個人，音樂教育是每個人應享的權利。而母親所受的音樂教育將直接影響她的下一代。

2. 音樂教育是使人了解民歌最短的一條道路。

3. 歌唱是兒童最自然的語言，而人聲是與生俱來的樂器，因此音樂教育應該從歌唱開始。

高大宜主張的教學方式簡言之，是拿「人聲」這種天然樂器當做學習的起點，強調音準與音感，加強歌唱、律動和分部能力的訓練。而訓練的過程以遊戲方式呈現，幫助人們以愉悅的方式親近音樂。其中也融入了不少其他國家的音樂教育理論，例如源自英國的「手號」、來自義大利的「首調唱名法」、法國人首創的「唸節奏法」等等。

由於方法完整簡便，緣起於匈牙利的高大宜教學法，影響力擴及全世界，至今仍是基礎音樂學習的重要理論。

*Flute*　長笛曲

掃一掃聽音樂

*最不適合長笛的奏鳴曲*

# 巴哈 a 小調無伴奏長笛組曲

| 作 曲 者 | 巴哈（Johann Sebastian Bach, 1685 ～ 1750） |
|---|---|
| 作品編號 | BWV1013 |
| 樂曲長度 | 約 12 分鐘 |
| 創作年代 | 1720 年 |

　　1717 年，巴哈 32 歲時離開了原任威瑪宮廷樂師與管風琴師的職位，他前往柯登，為雷奧普王子工作。這份工作是他一生中最愉快的一段時光，不但酬勞較高，工作也較輕鬆，同時由於雷奧普王子喜愛音樂，更讓他得以創作許多與宗教音樂無關的器樂曲，像他著名的《平均律鋼琴曲集》、《無伴奏小提琴組曲》、《大提琴組曲》、《大鍵琴組曲》等，都是出自這個階段。巴哈從 1717 年到 1723 年間都在柯登工作，這段期間內他為旋律樂器所寫的無伴奏作品中，就包括這首改編自舞曲形式之四樂章形式寫成的《無伴奏長笛組曲》。

　　此曲曾經被認為是偽作，後來經過研究確認，證實應該是巴哈

由孟奇爾 (Adolf Menzel) 所繪製的油畫。吹奏長笛的是腓特烈大帝，彈奏大鍵琴的是巴哈的兒子卡爾‧菲力普‧艾曼紐‧巴哈。

的作品無誤。在流傳下來的手稿中，僅標明為「為橫笛獨奏」，但由於樂曲是用具有組曲結構的巴洛克室內樂中的奏鳴曲寫成，因此很多人稱之為《無伴奏長笛奏鳴曲》。不過巴哈對於自己這類具有相同結構的樂曲並不稱為奏鳴曲，而是稱為「組曲」。

在其他無伴奏的作品中，巴哈都盡可能發揮該樂器所擁有的表現能力，但對於本曲，卻未必是以長笛特有的語法創作，因為這首曲子感覺上似乎用長笛以外的弦樂器來演奏比較適合。事實上，本

曲在現代出現過許多用各種樂器演奏的錄音版本，而對長笛家而言，這確實是需要高度技巧的作品。

《無伴奏長笛組曲》全曲由《阿勒曼舞曲》、《庫朗舞曲》、《薩拉邦德舞曲》與英國風的《布雷舞曲》等四首所構成。在十六分音符不停流動的《阿勒曼舞曲》之後，接續著瀰漫義大利風、快速的《庫朗舞曲》，以及歌唱風格的《薩拉邦德舞曲》，最後再以迷人的《布雷舞曲》收尾。

## 咖啡清唱劇

　　是一齣描寫一對父女為了咖啡爭吵的音樂喜劇。女兒追求時尚、熱愛咖啡，守舊的爸爸設法喚醒女兒的迷戀；但女兒怎樣都無法改掉喝咖啡的習慣，因為咖啡的味道實在太棒了。

　　劇中的父親不斷地勸女兒，但女兒什麼都不要，只要咖啡。最後父親想出的方法是：不讓女兒結婚。女兒先是答應父親改掉喝咖啡的壞習慣，但是更高明的她卻讓未來的老公答應她可以自由地喝咖啡。到了樂曲最後，老奶奶和母親都喝了咖啡，結果就跟女兒一樣，永遠也離不開咖啡了。

　　寫過無數嚴肅宗教清唱劇的巴哈，在這部作品裡展露了他輕鬆的一面。這部作品在咖啡館表演的時候，受到許多觀眾的喜愛，成為一部膾炙人口的佳作。

考倒歐洲長笛家的作品

# 杜普勒 匈牙利田園幻想曲

| 作 曲 者 | 杜普勒（Albert Franz Doppler, 1821 ～ 1883） |
|---|---|
| 作品編號 | OP26 |
| 樂曲長度 | 約 11 分鐘 |
| 創作年代 | 不詳 |

當一個歐洲長笛家到日本演出，最怕聽眾指定他演奏哪一首曲子呢？答案揭曉，必定非杜普勒的《匈牙利田園幻想曲》莫屬。

這是首擁有奇怪身世的曲子，曾經一度在日本紅透半邊天，是最受當地所有長笛家歡迎與喜愛的作

杜普勒是奧地利蘭堡（Lemberg，現烏克蘭利維夫）出身的作曲家。他最有名的代表作是改編李斯特的 6 首鋼琴曲『匈牙利狂想曲』。

品；但在它所誕生的歐洲，卻幾乎無人知曉。因此，當時知名的歐洲長笛家訪日，被要求演奏此曲時，常有尷尬而不知所措的情況發生。

直到近年，這首優美的小曲才挾帶著在日本取得的聲勢榮歸故里，重新獲得歐洲人的寵愛。

《匈牙利田園幻想曲》之所以會先在日本生根，一來是曲風充滿著東方情調，尤其音樂開頭的部分氣氛舒緩，與日本的哀調民謠《追分節》非常相似，親切的曲調一下子便擄獲了人們的心。二來是二十世紀演奏家莫伊茲（Marcel Moyse, 1889 ～ 1984）所灌錄的唱片，在日本十分暢銷，當中便收錄了這首長笛曲。

日本人風靡此曲和杜普勒本人的程度並非一般，在杜普勒逝世一百周年的 1983 年，甚至特地聚集了長笛家，為他們敬仰的杜普勒舉行了紀念音樂會。

除了深諳作曲與指揮之外，杜普勒本身也是一位優異的長笛家，長期活躍於匈牙利與維也納。《匈牙利田園幻想曲》大約是他在布達佩斯歌劇院擔任首席長笛手時期的作品，全曲共分為三部分，第一、二部分是匈牙利音樂中典型的「徐緩部分」，如前所述，能深深將人牽引至熟悉的東方氛圍中；而屬於「快速部分」的第三部分，則是奔放的吉普賽輕快樂風，洋溢著幻想風情。

李斯特的十五首《匈牙利狂想曲》鋼琴獨奏也有著類似的旋律

布置和風格，曾經將之改編為管弦樂曲的杜普勒，或許正是深愛著
這類型的曲風。若是如此，這首魅力洋溢的名作，便無疑是他出自
個人鍾愛之心的美妙呈現。

## 戀戀匈牙利

　　杜普勒在音樂上有名的事蹟之一，是將李斯特的《匈牙利狂想曲》
改編成管弦樂曲。《匈牙利狂想曲》是李斯特根據匈牙利民歌及吉普
賽舞曲的旋律，所創作出的十五首鋼琴獨奏曲，曲曲彈來抑鬱又深情，
再再碰撞了匈牙利國民的內心深處，許許多多的匈牙利人都被這些與
自己性格相符的音樂狂想一擊倒地。因此，《匈牙利狂想曲》一直以
優異的國民樂派作品享譽於世。

　　不過正因為這一系列曲子蘊含著大量的「狂想」成分，並非完全
遵照傳統地方民謠的風格譜成，曾經使得巴爾陶克和高大宜深深感嘆：
連大師李斯特都曲解了真正的匈牙利民歌！他們因而更加堅決要正本
溯源，使世人認識正統的匈牙利民間音樂。

　　但無論如何，縱情狂想匈牙利的李斯特和杜普勒，依然為匈牙利
留下了深具魅力的優美音樂。

*Guitar* 吉他曲

掃一掃聽音樂

追思一生難逢的情誼

# 法雅 讚歌《德布西之墓》

| 作 曲 者 | 法雅（Manuel de Falla, 1876 ～ 1946） |
|---|---|
| 長　　度 | 約 4 分鐘半 |
| 創作年代 | 1920 年 |

「如果沒有到過巴黎，就沒有今天的我。」法雅晚年曾無限感慨的說。

1907 年，法雅帶著他精心力作、卻一直沒有機會在家鄉上演的歌劇《短促的人生》到巴黎留學。在他鍥而不捨的奔走下，五年後《短促的人生》終於在法國

葬在巴黎帕西墓園的德布西之墓。

的尼斯獲得演出機會。這部西班牙國民劇美麗的風采，掠奪了法國人的目光，讓觀眾尖叫不已！法雅和繽紛的西班牙音樂，從此成為樂壇亮眼的明星。

在留法期間，法雅認識了令他終生受益的良師益友德布西、拉威爾等幾位作曲家，音樂靈感因此得到豐富的刺激，逐漸澎湃起來。

往後的日子像一列奔馳而永不靠站的火車，1914 年大戰爆發，法雅離開了巴黎；1918 年德布西病逝，樂壇痛失一位天才；1920年法國《音樂評論》雜誌，為紀念德布西逝世兩周年，特別企劃了一張專輯，邀集與德布西有交情的法雅、史密特、拉威爾和史特拉汶斯基等四位音樂家作曲追悼他。在受邀之列的法雅，此時正活躍於馬德里，是西班牙樂界寄予厚望的青壯派作曲家。採用他最精熟的兩個元素——西班牙的民歌風格和吉他語法，法雅寫出了讚歌《德布西之墓》，向逝世的大師致敬。

這首為吉他量身打造的曲子，如今已成為近代吉他曲中珍貴的獨奏曲目。在感傷沉鬱的「哈巴拉奈舞曲」節奏下，全曲以頑固低音貫穿，末了部分則特別加入了德布西鋼琴曲《格拉納達的黃昏》裡的動機。《格拉納達的黃昏》這首描繪西班牙城市的小品，散發著德布西嚮往的東方及異國情調，向來連作者本人都愛不釋手。

獻給一生的貴人，法雅傾出自己所熟習的素材、德布西所熱愛的情懷，成就了一曲歌詠音樂之誼的名作！

## 古都格拉納達

　　1919 年由名指揮安塞美率領、畢卡索設計布景服裝，法雅的舞劇《三角帽》挾帶著大卡司、大製作的氣勢，在馬德里轟動登場，濃豔的民族色彩及頂尖的藝術水準，替西班牙人揚眉吐氣，更讓法雅揚名國際。

　　然而，隨著聲望扶搖直上，平靜的生活也喧囂起來，迫使拘謹恬淡的法雅做出離開馬德里的決定。

　　寧靜的格拉納達省，是法雅心中最屬意的選擇。這個古城位於西班牙安達魯西亞地區的東部，有著與家鄉截然不同的歷史風味，悠閒的生活步調更是深得他心。從 44 歲到 63 歲，法雅在此一住就是十六年，作品得到了全新的風貌，漸漸孕育出浪漫中跳躍著新意的「新古典主義」音樂！住在這「第二故鄉」的期間，為了發揚傳統藝術，法雅還積極舉辦民歌比賽、採集民間音樂。

　　或許是因為古城迷人的往日風華，誘發了音樂家的想像，德布西雖然沒到過格拉納達省，卻曾以此地為背景，創作過情境優美的小曲《格拉納達的黃昏》，收錄在曲集《版畫》裡。在法雅的吉他讚歌《德布西之墓》裡，即注入了這首鋼琴曲的影子。

專為操練雙手而設計的

# 魏拉－羅伯士 十二首練習曲

| 作 曲 者 | 魏拉－羅伯士（Heitor Villa-Lobos, 1887 ～ 1959） |
|---|---|
| 作品編號 | W235 |
| 樂曲長度 | 約 35 分鐘 |
| 創作年代 | 1929 年 |

1924 年，性格好強的魏拉－羅伯士在巴黎遇見了有名的「少壯派吉他大師」安德列斯·賽高維亞（A.Segovia），賽高維亞當時只有 31 歲，個性和魏拉－羅伯士一樣不服輸。正所謂不打不相識，為了一點不值一晒的小事，脾氣不分軒輊的兩人初會面就發生了摩擦。不過，既然輕易爭執起來

生於巴西的魏拉－羅伯士，是拉丁美洲最負盛名的古典樂作曲家，也是著名的指揮家和大提琴家，其音樂作品風格深受巴西民俗音樂影響。

的原因在於彼此頻率太相近，兩人必然也會因為氣味相投而靠近。果然，基於對吉他的熱愛，魏拉－羅伯士和賽高維亞結為平生至交。

五年後，劃時代的吉他教本《十二首練習曲》問世了。這是魏拉－羅伯士呈獻給賽高維亞的第一顆友誼之果。十二首曲子內容多樣，難度循序漸進，越到後頭就越需要複雜、高超的彈奏技巧，像是打算好好「磨練」吉他手一般。不知賽高維亞是不是曾一邊彈奏、一邊喃喃抱怨魏拉－羅伯士存心整他呢？

《十二首練習曲》樂譜在二十四年後的 1953 年正式出版。感激好友的賽高維亞特地為它寫了前言，發表自己對這份獻禮的「官方版」讚美：

這是可以使兩手的技巧充分進步、兼備純粹音樂美，而且可以當作演唱會曲目，具不朽價值的作品。

事實上，巴西出生、被封為「南美洲最偉大當代作曲家」的魏拉－羅伯士，本人自少年時代起就相當喜愛彈吉他了，而其演奏技巧也十分出色。持續著這份熱情一直到晚年，他留下了不少個人的獨奏專輯。以此點分析魏拉－羅伯士為吉他所創作的《十二首練習曲》，可以發現這是他在嫻熟樂器特性之後，摸索出來的最動聽的成果。

十六年後，魏拉－羅伯士再度提筆為吉他譜了六首一組的《前

奏曲集》，獻給自己親愛的妻子。六首曲子顧名思義都是吉他的前奏曲，但奇怪的是，其中的第 6 號後來竟人間蒸發似的消失了！所以當今的《前奏曲集》裡，只收錄了五首曲子。

現在，這五曲《前奏曲集》和精湛的《十二首練習曲》，共享著「現代古典風之偉大吉他曲」的美名。

## 佛朗明哥吉他

在西班牙傳統的小酒館裡，常可以看到歌手在台上演唱，人們跳著熱情的佛朗明哥舞，而一旁有吉他手正用力「掃彈」著吉他，演奏間夾雜著激情豪邁的吆喝聲，並且偶爾還會和歌者來一段即興的呼應。這就是西班牙最令人著迷的「佛朗明哥」音樂藝術，集熱情奔放、憂鬱哀傷為一體。

和舞蹈及歌唱一樣，「吉他」也是佛朗明哥的靈魂之一。佛朗明哥吉他的聲音靈敏而外放，與沉穩內斂的古典吉他性格並不相同，其專用的吉他構造特殊，彈法也獨樹一格，產生的音色效果堅實亮麗，在音樂高潮的時候彷若千軍萬馬奔騰，低沉的時候又如泣如訴，演奏起來非常扣人心弦，很能令觀眾瘋狂。因此被視為西班牙的國寶，且風靡了全球無數樂迷。

好「心眼」看出音樂美景

# 羅德利哥 在小麥田

掃一掃聽音樂

| 作 曲 者 | 羅德利哥（Joaquín Rodrigo, 1901 ～ 1999） |
|---|---|
| 樂曲長度 | 約 4 分鐘 |
| 創作年代 | 1950 年代後半 |

　　「教授，這邊加入這樣的和弦，可以嗎？」羅德利哥一邊問著，雙手一邊在鋼琴上靈活游動，彈奏出幾個美妙的音。馬德里皇家音樂學院吉他系的教授，也是羅德利哥的好同事，沙音斯・迪・馬撒（Regino Sainz de la Maza）立即用吉他跟著演奏一遍，並且快速地記在譜上。有時羅德利哥只是單純哼出心中的曲調，沙音斯也能將之換奏到吉他上，讓羅德利哥聽聽它的效果。

　　這並不只是兩人課餘時排遣無聊的閒暇活動，實際上他們正在作曲！讓盲眼作曲家羅德利哥一舉成名的《阿蘭費斯協奏曲》（吉他音樂），即是這樣誕生的。羅德利哥雙眼看不見，又不會彈奏吉他，幸虧好友沙音斯願意當他的「活樂器」，否則世上勢必會遺失不少精采優美的吉他樂曲。

有帕格尼尼與白遼士簽名的一把吉他。

採用這種特殊的方式，默契十足的羅德利哥及沙音斯陸續創作出許多吉他樂曲，甚至與龐賽等其他名家一起造就了吉他音樂的「第二次文藝復興」。

這次他們接獲的任務，是要替剛剛竄紅的新銳吉他手拿西索・耶佩斯（Narciso Yepes），量身打造一部曲子。拿西索不久前因為演奏了羅德利哥的《阿蘭費斯協奏曲》而漸漸受到矚目，此時又在電影《禁忌的遊戲》吉他配樂中挑大樑，小有名氣。

羅德利哥選擇了昔日西班牙卡斯迪亞地方流行一時、與讚美英勇武士的「武勳詩」

相仿的題材，來創作拿西索專屬的曲子。這部由《走過西班牙原野》、《在橄欖樹林中》兩首小曲構成的組曲，並稱為《在小麥田》，但其中的第二首《在橄欖樹林中》在演出時甚少被演奏。

《在小麥田》充滿著熱情和幻想氣氛，既是注入了「武勳詩」創作精神的作品，當中必然能聽見採用進行曲風譜成的英勇歌唱旋律。些微的壯麗中，帶有濃烈的悲傷與浪漫，是羅德利哥創作的吉他小品中，最為人所熟知的一曲。

## 擁有女人身形的西班牙國寶樂器：吉他

無法看見吉他上的琴格、不懂撥弄的指法，卻仍屢屢寫出動人吉他曲的「盲眼吉他手」羅德利哥，擁有「西班牙吉他之神」的美譽。

在陽光遍地的熱情之鄉西班牙，羅德利哥和吉他，都是國寶級的。

吉他擁有女人身形般美麗的曲線，沒有任何樂器能像它那像，既能在一盞聚光燈、一個歌者的身邊一枝獨秀，又深具廣大的群眾魅力。在西班牙，舉凡鬥牛士站在場中央準備大展英姿時、安達魯西亞山邊的舞者跳起懾人的佛朗明哥舞時，浪漫的酒館婚禮進行時……，都少不了迷人的吉他手與柔美的吉他聲助興，吉他，是西班牙文化的靈魂！

俗稱六弦琴的吉他是一種撥弦樂器，也是與五千年前的埃及法老王同一時代的產物，大約在十六世紀初傳入西班牙。設計簡單，但寬廣的音域及瞬息萬變的指法，使它所奏出的樂曲令人嘆為觀止。當一個傑出演奏家的妙手在吉他的六弦之間疾速飛舞時，很容易就能贏得全場觀眾的尖叫！曾經有人形容吉他是「迄今發展最完美的弦樂器」，因為自遠古流傳至今，吉他的構造幾乎不曾改變。

一把理想的吉他該如何製作呢？它的背板及側板應用花梨木來打造，腹板是雲杉木、琴頸採用桃花心木、弦橋為烏木，而六根弦應該以尼龍及鋼絲混成。如此打造出來的吉他絕對所費不貲，但必然音質天成。

*舞動古老的呼喚*

# 羅德利哥 遙遠的薩拉邦舞曲

掃一掃聽音樂

| 作 曲 者 | 羅德利哥（Joaquín Rodrigo, 1901 ～ 1999） |
|---|---|
| 樂曲長度 | 約 5 分鐘半 |
| 創作年代 | 不詳 |

　　遠方傳來古代薩拉邦舞曲的節奏，一下子隱沒在風中，一下子又很大聲的出現在耳際，忽遠忽近。隨著這風味純樸而濃厚的樂聲傳送而來的，似乎是一列熱情奔放的舞隊。他們穿越樹林與歷史，繞過許多像是穿著奇裝異服、風格強烈的前衛音樂，到這兒來。

　　復刻了狂野的節奏韻律、原始的舞蹈魅力，盲眼並且不會彈吉他的西班牙天才作曲家羅德利哥，以吉他重新演繹出這十六、十七世紀西班牙最受歡迎的舞曲。而或許是以耳朵取代眼睛探測距離，曲子的內容果然一如題目「遙遠的薩拉邦舞曲」，充滿著古老的遙想，可說是相當切題的表現。

　　薩拉邦舞曲在西班牙音樂史中，很早即佔有一席之地。它是文

藝復興時期，西班牙人和拉丁美洲人最常演奏的舞蹈歌曲之一。過
了一世紀，又伴隨西班牙吉他藝術日益發展，以五弦吉他的必選曲
目傳入義大利，到後來以「快速的」及「慢速的」薩拉邦舞曲兩種
類型，在歐洲風行起來。出於不同的民族性，英國人及義大利人對
快速的薩拉邦舞曲深深著迷，德國與法國人則十分青睞緩慢、優雅
的風格。

而 1580 年至 1610 年間，薩拉邦舞曲更榮登為西班牙「最受歡
迎的舞蹈樂曲」排行榜之首，當時人們最喜歡用富有西班牙性格的
樂器——吉他和響板來演奏。但如此一來，曲子聽起來粗野又奔
放，因而一度被禁演，不久才又被重新納入宮廷表演中。

所謂成名要趁早，薩拉邦舞曲本身歷史悠遠，聞名之早超乎想
像。它早在巴洛克時代就相當流行，經常與阿勒曼舞曲、庫朗舞曲、
吉格舞曲等共同組成「組曲」被演奏，為人們釋放歡樂的能量，呼
喚人類舞動的本能。

渡過了音樂歷史的長河，薩拉邦熱情樸實的小品性格始終完整
保存著，或許這正是流傳到二十世紀初羅德利哥的時代，甚至當
代，一再被詮釋，並且深深擄獲樂迷芳心的理由。

## 殘缺的創作者，完整的藝術

出生於西班牙瓦倫西亞地方，3歲時因患了白喉而引起併發症，從此雙目失明。這是羅德利哥悲慘的遭遇。所幸殘疾不足以掩蓋他特殊的音樂天賦，藉由名作曲家羅培茲的栽培，羅德利哥年幼時便走向音樂之路，後來不僅進入馬德里大學任教，更創作出吉他音樂史上最出色的作品。雖然被視為西班牙最後一位國民樂派作曲家，但他和曲風深深注入西班牙傳統精神的法雅不同，作品充滿了舒暢自然的西班牙情調。雖然眼睛看不見，但採用的音韻、旋律卻盡情揮灑著色彩，一曲一曲，彷如奪目的音畫。在西班牙這個藝術家輩出的國度裡，羅德利哥的盲眼並不是特例，另一個為殘疾而苦、卻擁有曠世奇才的是國寶級的聽障畫家哥雅。

不知是身體的不完整激勵了才華，還是註定要以外在的殘缺來交換出眾的天賦，藝術史上存在著不少以完美藝術轟動世界的殘障藝術家。最常被用來當作勵志教材的無非是耳聾的天才貝多芬，此外還有流連於小酒館、擅長描寫康康舞孃的跛腳畫家土魯茲－羅特列克，喜歡在芭蕾教室偷窺、自卑而患有小兒麻痺的畫家狄嘉……等等。他們的作品往往無一不深入人心。

來吧，一起沉睡！

# 布瑞頓 夜曲

掃一掃聽音樂

| 作曲者 | 布瑞頓（Benjamin Britten, 1913 ～ 1976） |
|---|---|
| 作品編號 | OP70 |
| 樂曲長度 | 約 15 分鐘半 |
| 創作年代 | 1963 年 |

您從事藝術嗎？獨來獨往、無法忍受社會既定的規範嗎？如果是這樣，並且剛好活在二十世紀的後半葉，極有可能會成為布瑞頓歌劇中的男女主角。

男高音皮爾斯（Peter Pears）就是一例，身兼好友與工作伙伴，皮爾斯自演出布瑞頓的成名作《彼得・格來姆》（Peter Grimes）一炮而紅後，

布瑞頓爵士是英國的作曲家、指揮家和鋼琴演奏家，也是 20 世紀古典音樂的重要人物，被認為是英國最偉大的作曲家之一。

就終生與布瑞頓合作，還經常被他寫進歌劇中呢！延續著《彼得‧格來姆》中所探討的藝術家與社會互動的問題，布瑞頓創作了一部部以皮爾斯為角色原型的作品，將好友塑造成風格獨具的男高音，同時在不知不覺中，「皮爾斯」也成了布瑞頓的正字標記。

　　布瑞頓來自英國，相當多才多藝。他雖以歌劇揚名，並且鍾愛劇曲寫作，卻也同時擁有指揮家、鋼琴家、小提琴手等身分，甚至創作彌撒樂與合唱歌曲，所涉足的音樂領域十分多元，且常常將戲劇趣味融入其他作品中。隸屬幻想曲風、音樂自由變奏的這首《夜曲》，是布瑞頓寫給吉他彈奏用的。

　　《夜曲》的靈感來自十六世紀一本約翰‧杜蘭所作的古老歌曲集。集子裡第一卷收錄的《來吧，沉睡》這首歌，引發了布瑞頓的興致。所謂的「沉睡」指的是什麼呢？這個問題讓布瑞頓聯想到死，而後又記起自己那不時出現的心靈吶喊，以及內在深處對平靜的渴望……，一首哲思無限的《夜曲》於焉誕生！

　　八個奇特的斷章構成了完整的「沉睡」的意念，分別是：冥想的、甚激動的、焦躁的、不穩定的、進行曲風格的、如夢的、溫柔的，和整齊的帕薩喀牙舞曲。藉著吉他不停歇的演奏，這八個曲思各異的片段一氣呵成，像是人獨處時思緒飄忽的過程。

　　此曲 1964 年在布瑞頓親手創辦的「愛爾堡音樂與藝術節」中首演，當時這個音樂節，尚未有固定的演出場所呢！如今，「愛爾

堡音樂與藝術節」仍然年年舉行，為了尊重布瑞頓這位二十世紀重
要英國作曲家的創作精神，這個音樂節每年都以演出多樣化、類型
豐富的作品為目標。

 **到麥芽發酵廠聽音樂**

　　「朋友，6 月中旬，歡迎到愛爾堡參加音樂會，地點就在……史
內普麥芽發酵廠！」1967 年以後，布瑞頓逢人就這麼說。布瑞頓和好
友皮爾斯、科若吉爾在 1948 年創辦的「愛爾堡音樂與藝術節」，終於
有了根據地，回想之前的十多年，都只能到處借借教堂、民宅、音樂
廳來舉行這場盛會。

　　您沒聽錯，慶祝這個音樂節的活動中心，十九世紀時真的是一座
麥芽發酵廠。後來被到處尋覓場地的布瑞頓改建成「史內普麥芽發酵
廠音樂廳」（Snape Concert Hall），最初才剛改建好一年，音樂廳就
發生大火，隨即又再度重建。這一次的重建使發酵廠成為世界音響效
果最好的音樂廳之一，變成一間共有 824 個座位的豪華廳院。布瑞頓
自己的作品，至少有八部在這裡舉行過初演。

　　愛爾堡在倫敦的東北方，是布瑞頓的故鄉。每年 6 月為期兩週的
音樂慶典，如今已是歐洲一大重要的音樂盛事，每到那個時刻，愛爾
堡就會由小漁村，變成觀光客絡繹不絕的勝地。

# Clarinet and Pipe organ

豎笛與管風琴曲

掃一掃聽音樂

年輕氣盛的巴哈入門經典

# 巴哈 d 小調觸技曲與賦格曲

| 作 曲 者 | 巴哈 (Johann Sebastian Bach, 1685 ～ 1750) |
|---|---|
| 作品編號 | BWV565 |
| 樂曲長度 | 約 9 分鐘半 |
| 創作年代 | 1709 年 |

　　巴哈的一生，老實說可以算得上是貧困坎坷，但是他卻為後人留下難以計算的珍貴遺產。除去已經散佚的作品，留下的還有五百多部，且這些作品包括當時所有的音樂形式。聲樂作品方面有宗教大合唱、世俗大合唱、受難曲及清唱劇、彌撒曲等；器樂作品有管風琴音樂、古鋼琴音樂、管弦樂組曲、協奏曲及鋼琴協奏曲、小提琴協奏曲、無伴奏小提琴奏鳴曲、無伴奏大提琴組曲、長笛奏鳴曲等。

　　不要以為巴哈的作品老掉牙，華德迪

描繪巴哈 200 歲誕辰紀念音樂會的版畫。1885 年該音樂會在巴黎音樂院舉行。

士尼的音樂卡通電影《幻想曲》介紹八首古典音樂經典之作，就是拿巴哈的這首曲子打頭陣，而這也是巴哈入門必備曲目。迪士尼的動畫大師捨棄以故事表現音樂的方式，直接以單純的畫面呈現這首動人的大師級作品，嘗識探索巴哈音樂中可能具有的「視覺」特質。

「觸技曲」（toccata）盛行於十七世紀到十八世紀前期，它的原意是「碰觸」的意思。這種樂曲的體裁很自由，連接著豐富的和聲及快速音群的樂句，既可誇耀燦爛的演奏技巧，也能強調出即興風格的要素，大部分是在大鍵琴上演奏。巴哈在這首觸技曲中，匠心別具結合了「賦格」（Fugue）技巧，結構縝密，令人讚嘆。

這支充滿熱情與朝氣的名作，是巴哈在安斯達特任風琴師的後期，一直到威馬時期初期之間的作品，確實的年代並不是很清楚。這首樂曲的曲式自由奔放、毫不拘泥，情感的起伏十分激烈，顯示出巴哈年輕時的個性。

曲子一開始的觸技曲，像是手指練習的雙手齊奏，緩慢的醞藏著神聖的契機。特別是每一拍音符、休止符刻意的延長，令人屏息。延長讓管風琴特有的音質達到了解脫，這種「放大」的效果，充滿了激情，並增強音樂的張力。在激昂的主題過後，進入了最急板（Prestissimo），十六分音符組成的三連音，像是滾雪球般的向前推進，此時休止符又來湊熱鬧，每一次延長，都暗示著更大能量的來臨，雪球越滾越大，最後終於以最絢麗的裝飾奏來結束高潮。

接著進來的是優雅的賦格主題，由單聲部、二聲部慢慢累積到豐富和聲效果的三聲部，音色質感逐漸增厚，表現出巴哈和聲的層

次感。接著觸技曲的主題重新加入了行列，速度經由慢、快、慢的
轉折後，在甚慢板中悠然停止。

## 賦格曲

　　賦格一詞原是「追逐」的意思，引申到音樂上是聲部獨立模仿的
設計。

　　賦格曲並不如想像中難以了解。賦格曲可以是二聲部、三聲部到
六聲部，甚至是到八聲部的作品。一般最常見的賦格曲多為三聲部、
四聲部，而一首賦格曲的基本組成元素有主題句、答句、對句和插入
樂節。

　　賦歌曲開始時會有一個呈示部，也就是主題句。首先主題句會出
現在第一個聲部上，接著第二個聲部會在比第一個聲部高五度音（或
低四度音）的位置上，再把這個主題句重述一遍。第二聲部雖然就是
主題句的再現，但它卻被稱為「答句」。如果有第三聲部，則輪到第
三聲部重述主題句，這次的重述被稱為主題句，接著第四個聲部一樣
會在比第三聲部高五度音（或低四度音）上重述主題句，所以第四聲
部又被稱作答句。等到各聲部都完成了模仿主題句的工作後，呈示部
就結束。

　　在呈示部各聲部模仿主題句時，也會有跟「主題句－答句」相對
應的音樂片段，這就是對句，對句不一定只有一句，也會有兩句、三
句的情形。

　　在呈示部完成重述主題句的動作之後，接著將進入一個完全沒有
主題音樂的樂節，就稱作插入樂節。少了主題句，音樂風格通常會和
主題句截然不同，以形成對比效果。賦格曲就在主題句樂章和插入樂
節的交替中成形。

掃一掃聽音樂

禮重情不輕的感謝

# 史特拉汶斯基 三首豎笛獨奏小品

| 作 曲 者 | 史特拉汶斯基（Igor Stravinsky, 1882 ～ 1971） |
|---|---|
| 樂曲長度 | 約 4 分鐘 |
| 創作年代 | 1918 年 |

這三首豎笛獨奏小品的誕生，源自於史特拉汶斯基對於業餘豎笛家賴因哈特的感謝之意：1918 年史特拉汶斯基的芭蕾舞劇《士兵的故事》公演時，賴因哈特給予相當有力的協助。

《士兵的故事》是史特拉汶斯基唯一一部影射時事的作品，他以俄羅斯民間傳說為藍本，將當時動盪混亂的局勢隱喻其中。在創作《士兵的故事》期間，史特拉汶斯

描繪巴哈 200 歲誕辰紀念音樂會的版畫。1885 年該音樂會在巴黎音樂院舉行。

基屢受打擊，哥哥葛瑞與奶媽貝爾塔相繼去世，而自己的身體在神經系統方面則出現問題，使得他將近癱瘓；更慘的是，在俄國革命後，政府沒收了他的家產，取消他的版權。在對祖國俄國的失望與不順遂生活的雙重壓力下，賴因哈特適時伸出溫暖的雙手，史特拉汶斯基自是感激萬分。

這三首豎笛獨奏小品曲風單純、寧靜，與《士兵的故事》中強烈暗喻浮士德式的魔鬼氣氛迥異其趣。豎笛又稱單簧管，多搭配其他樂器一起出現，音樂家特地為豎笛寫下獨奏作品的情形不多，因此這三首曲子自然備受後來的豎笛演奏家們愛戴。

史特拉汶斯基對每一首作品都是抱持著嚴謹、追求完美的創作理念，即使是這三首作為謝禮的豎笛獨奏小品也不例外。曾演出《火鳥》的女演員曾經如此形容他：「這個瘦高的年輕人，看上去讓人覺得像花花公子，但透過厚重的鏡片，他的眼神寧靜而深沉……他在闡述觀點時，常做出不容置疑的果斷手勢……他的高雅舉止，更不時流露出純真的本性。」或許就是這樣的特質，無論戴雅吉烈夫還是賴因哈特，總不忍心看到史特拉汶斯基無助的一面。

 ## 史特拉汶斯基的兩個母親

史特拉汶斯基的親生母親安娜‧科洛多維斯基是一位粗暴的女性，好在這樣的粗暴是來自於言語上的，而非肢體上的，否則史特拉

汶斯基最常露面的地方就會是社會新聞頭版,而不是藝文版。

　　他們母子倆的不睦,由旁人描述起來更是具真實性,下面這段故事就出自於小提琴家杜希金之口。一日,史特拉汶斯基與母親及杜希金正要參加《春之祭》25 週年紀念的音樂會,杜希金聽說史特拉汶斯基的母親之前只聽過《春之祭》的唱片,這是第一次聆聽現場演出,便問道:「夫人,您難道不覺得感動嗎?」沒想到安娜冷冰冰地回答:「我不認為這是我喜歡的音樂。」錯愕不已的杜希金只好回說:「但願您不要喝倒彩。」安娜的回答更令人拍案叫絕:「我不會吹口哨。」

　　鋼琴家喬治‧安太爾(George Antheil)也在他的作品《音樂惡少》中提到史特拉汶斯基與母親的相處情形:

　　安娜‧科洛多維斯基這位尖酸刻薄的母親毫不保留地責怪兒子「貪財」,她還喋喋不休地高談自己的音樂見解,認為當代最重要的音樂家首推史克里亞賓。安娜是史克里亞賓的崇拜者,但是史特拉汶斯基卻無法忍受史克里亞賓那種「色情、粗俗、多水分」的音樂,更無法領教他在交響詩裡所表現出來嚴重腫脹的音樂!但是安娜一點也不肯妥協,她最後說:「伊果,這些年來你一點都沒變,你總是這樣看不起比你優秀的人!」氣得史特拉汶斯基說不出話來。

　　類似這樣言語上的責難不停地發生在史特拉汶斯基母子之間,也無怪乎奶媽貝爾塔在史特拉汶斯基的心中佔有重要地位。貝爾塔奶媽陪著史特拉汶斯基走遍世界各地、為他撫育孩子,因此他們之間建立起非常深厚的情感。1917 年,貝爾塔過世,對史特拉汶斯基來說自是一個重大打擊,他在《我的生平記事》中追憶奶媽道:「對我的母親,我只覺得有一些義務,但對貝爾塔奶媽,我就是他的一切。」足見史特拉汶斯基對奶媽的依賴之深。

掃一掃聽音樂

會捲舌才能吹得好的小曲

# 貝爾格 為豎笛與鋼琴的四首小品

| 作 曲 者 | 貝爾格（Alban Berg, 1885 ～ 1935） |
|---|---|
| 作品編號 | OP5 |
| 樂曲長度 | 約 7 分鐘 |
| 創作年代 | 1913 年 |

28 歲的貝爾格渾身散發著浪漫氣質，創作時不急不徐，總能運用靈敏的感覺與周密的思緒，譜出技巧精湛、想像力豐富的優異作品。

這年夏天，為了向敬愛的老師荀白克致敬，素來醉心大型戲

貝爾格是荀白克的高徒，也是「第二維也納樂派」三傑中最重要的一位作曲家，他完全打破音樂固有的調性與和弦，開展了 20 世紀音樂的新局。

劇性作品的他，特別罕見地譜了這四首帶有「警語性」的小品集，曲風不僅採用自由無調性的「表現主義」，並且竭盡所能地擴展豎笛部分的音量和音域，還神乎其技的變幻各種音色：例如回音、捲舌法音律等。最重要的是，四首小曲的精神，完全延續荀白克11號與19號鋼琴小品集之理念。

如此用心成就完美，想必貝爾格本人一定十分滿意。

然而樂譜呈上眼前，荀白克卻冷冷地批評道：「動機完全沒有發展的可能性！」

嚴師出高徒，貝爾格在荀白克這般嚴格的指導下，成了「第二維也納樂派」三傑中，最重要的中堅分子。他和另一位音樂家魏本，將荀白克提出的「十二音列無調性音樂」理論繼承下去，完全打破音樂固有的調性與和弦，開展了二十世紀音樂的新局。這番史無前例的顛覆性做法，甚至還影響了俄國來的普羅高菲夫和史特拉汶斯基！

貝爾格和魏本都是荀白克的得意門生，但兩人風格卻大相逕庭。貝爾格的想像力相當豐富，創作初期曲風傾向浪漫樂派，最先的幾首管弦樂作品都有幾許華格納和馬勒等人的氣息。後來雖受荀白克強烈影響，開始採用革命性的十二音列技巧創作，但他最優異的才能，卻在於能軟化老師荀白克的原則，將「過去」（傳統浪漫曲式）與「現代」（十二音列曲式）融合起來，創造出一種新的優美風格。他第一部運用自由無調性音樂譜成的歌劇大作《伍采克》

（同名主角是一位因受長官欺侮又遭情婦欺騙，而心理不平衡的士兵，最後殺害情婦並自殺），便是令他聲譽滿載的其中一部代表作。

而這淺嚐自由曲式滋味的無調性《為豎笛與鋼琴的四首小品》，可以說是貝爾格藉著《伍采克》大放異采之前的初試啼聲。

## 沒規矩的無調性音樂

嚴格說起來，二十世紀的音樂實在不算悅耳，所謂噪音主義、具象音樂、電子音樂、機遇音樂及微分音音樂……等，各種「不協調」的樂風百家爭鳴，對許多愛樂者而言，簡直盡是些嘈雜、難聽，足以列入「拒絕往來戶」的音樂。

但是這一波強力蔓延的新音樂風潮，最重要的價值卻在於擁有著強烈的批判性及濃厚的實驗精神。這些普遍非常不和諧的音樂，完全否定了音樂必須優美悅耳的傳統觀念！

齊放一時的新音樂歷史，可以從德布西跳脫傳統和聲理論的規範，創造出「印象主義音樂」開始算起。但真正拿起顛覆的鎚子，給已開始有些裂痕的傳統音樂體系致命一擊的，卻是貝爾格的老師荀白克。荀白克在第一次世界大戰後，發表「十二音列作曲法」，創作出無調性音樂，完全打破了舊有的調性和大小調音階觀念。

就如同拉開自由的序幕，荀白克之後的作曲家們，一個接著一個紛紛拋開束縛和限制，投入無調性音樂創作，從而激盪出無數大膽、前衛，更符合創作本質的革命性音樂。

高談文化　CULTUSPEAK PUBLISHING CO., LTD　華滋出版　拾筆客　九韵文化　信實文化

更多書籍介紹、活動訊息，請上網搜尋　拾筆客 🔍

**What's Music**

# 你不可不知道的100首鋼琴曲與器樂曲

作　　者：許汝紘
封面設計：黃聖文
總　編　輯：許汝紘
編　　輯：孫中文
美術編輯：婁華君
總　　監：黃可家
發　　行：許麗雪
出　　版：信實文化行銷有限公司
地　　址：台北市松山區南京東路 5 段 64 號 8 樓之 1
電　　話：(02) 2749-1282
傳　　真：(02) 3393-0564
網　　址：www.cultuspeak.com
信　　箱：service@cultuspeak.com

印　　刷：威鯨科技有限公司
總　經　銷：聯合發行股份有限公司
香港經銷商：香港聯合書刊物流有限公司

2018 年 4 月 初版
定價：新台幣 450 元

國家圖書館出版品預行編目（CIP）資料

你不可不知道的100首鋼琴曲與器樂曲
/ 許汝紘著. -- 初版. -- 臺北市 : 信實文
化行銷, 2018.04
　　面；　公分. -- (What's music)
ISBN 978-986-96026-4-8(平裝)

1.音樂欣賞
910.38　　　　　　　　　107002097